日本名窯陶瓷圖鑑

やきものの事典―全国産地別やきものの見方・楽しみ方

成美堂出版編集部◎編

沈文訓◎譯

彩繪牡丹圖台缽

濁手櫻花八角缽

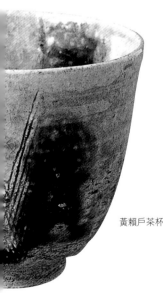

黃瀨戶茶杯

玉並八寸鉢

青瓷盆

織部誰袖涼菜盤

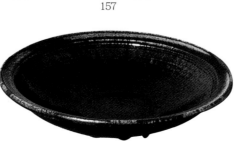

丹波白酒瓶

鐵釉白流缽

古越前雙耳壺

本書範例

取材自日本十九處名窯陶瓷產地，依產地來介紹這些擁有悠久歷史傳統的生活器具。以圖鑑的形式，將產地歷史、技法、新作品、產地導覽等內容分別彙整，並加上基礎知識與基本觀念的解說。

知名陶藝家的小故事
詳細介紹各產地的國寶級陶藝家的作品與事蹟。

古陶名品
以照片瀏覽方式，介紹被收藏在各地美術館與資料館的古陶作品。

產地歷史一目了然
簡單明瞭標示出每件作品的產地背景與歷史。

簡潔充實的產地說明
一看便能了解！各產地的地理位置及所生產陶瓷的顏色及造型等特徵。

涵蓋現代作家作品
以淺顯易懂的文字，介紹各產地有名陶藝家的作品及特徵。

以特徵說明標題
只要閱讀各頁的標題，便能夠很快抓住每個名窯的特徵。

當地情報的產地導覽
提供前往產地時的交通路線、諮詢服務處及參觀行程等情報。

列出可購買陶瓷器的觀光景點
清楚羅列出前往窯地或是販售中心時，最有幫助的情報。

正確掌握各類陶瓷器的價格
清楚標示各產地與陶藝店的陶瓷器價格，以作為選購的依據。

簡潔說明歷史、特徵及購買方式快速抓住重點情報
提供多種能幫助挑選與購買的重點資訊。

陶器與瓷器的差異

陶器製作過程

練土（黏土）
⬇
成形
⬇
陰乾
⬇
素燒
⬇
裝飾
⬇
施釉
⬇
燒成
⬇
完成

檢查碗內

陶碗內部有各式各樣的顏色與釉藥所產生的紋理。在碗內較少裝飾的狀況下，陶器通常以外側施釉與裝飾的變化為多。

陶器，這裡大不同！

傳統製陶產地

會津本鄉燒、益子燒、笠間燒、瀨戶燒、美濃燒、荻燒、唐津燒、薩摩燒等。

檢查碗身與釉藥、裝飾

能感覺出陶器碗身整體相當厚實飽滿。乍看之下，紅色的圖樣畫在白色的底上時，有時會覺得像瓷器，但與左頁的鍋島比較，便能夠清楚分辨。

檢查碗底圈足

最容易分辨陶器與瓷器不同的地方就在碗底圈足。陶器能夠直接看出原料土的顏色。即使覆蓋上一層白化粧土，還是看得見陶土的顏色。

1
原料為陶土（黏土），整體呈現原料土的顏色質地，給人柔和的感覺。

2
碗底圈足沒有施釉，可以直接看出原料土的顏色。

3
最簡單的區分方法就是以手指輕彈碗身，陶器會發出低沉的的聲響。

陶器為了防水，以及增加強度，施釉後以高溫燒成下，成品會像是被一層玻璃質感的皮膜覆蓋。根據釉藥與產地的不同，會產生各種質感相異的陶器。

一般使用的食器多為陶瓷器，不論是日式或是西式，各式各樣的食器可增添不少用餐時的氣氛。但是若問何種為陶器，何種為瓷器，一般人可能會露出一頭霧水的表情！即使這兩者看起來很相似，但是陶器與瓷器在製造與使用上卻有著相異之處。如果能夠了解每種作品的性質及區分的方法，就可以增進陶瓷器的選購知識。

瓷器，這裡大不同！

檢查碗內

透明釉平均分布在瓷器的內部且表面光滑。一般幾乎不使用陶器的施釉技法。在裝飾上，通常是外側簡單而內部有圖案。

瓷器製作過程

練土（瓷石）
⇩
成形
⇩
陰乾
⇩
素燒
⇩
釉下彩
⇩
施釉
⇩
燒成
⇩
釉上彩
⇩
燒成
⇩
完成（彩繪瓷器）

傳統的製瓷產地

有田燒（伊萬里燒）、九谷燒、京燒、砥部燒等。

1

使用原料為瓷石和瓷土（高嶺土），白色且堅硬。

2

沒有施釉的碗底圈足，宛如白色的石頭是瓷器的最大特徵。

3

用手指輕敲碗身，會發出清脆像是金屬撞擊的聲響。

又薄又輕又堅固的瓷器，是在較新穎的技術下，或用釉下青花，或用釉上彩釉彩繪，這二種技法所完成的彩繪瓷器最廣為人知。

檢查碗身、釉藥與裝飾

瓷器分有在上透明釉之前，先上釉下彩繪的青花瓷器、在燒製之後上釉上彩繪的上繪瓷器，以及青瓷和白瓷等四種類。與上繪陶器最大不同處在於上繪瓷器的色澤呈現透明感。

檢查碗底圈足

因為瓷器如在放入窯內燒製前，就在底部上釉，燒成時會與架板黏合，因此在入窯之前會特別將此處的釉擦拭乾淨，所以最後成品的底座會維持白色瓷石的原色。

陶瓷器的基礎知識 ❷
不使用釉藥的燒締陶

緋襷之色（繩紋）

緋襷之色是指燒製器物時，火焰接觸到器面所形成的紋路。這裡的緋襷作品是因為包裹上稻草而形成紅色繩紋的痕跡。

緋襷汁注（茶壺）

桃山時代*的備前燒，是以燒締技法所燒製的堅硬茶壺。古備前燒，以堅硬不易壞的擂缽為名。備前陶藝美術館收藏。

＊ 日本豐臣秀吉完成全國統一的時期。

高溫燒製、堅硬緻密

成形乾燥後，在不上釉藥的情形下以高溫燒製，比土器更堅硬，也不會漏水。

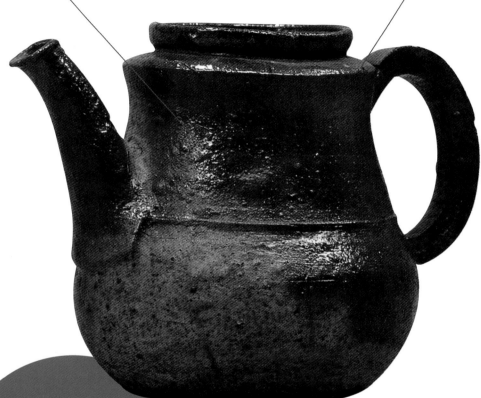

古老的燒締技法

燒締陶繼承繩文時代的土器、奈良時代須惠器*的無釉燒製技法而流傳至今。現代燒締陶的起源據說是從十二世紀開始，用於燒製瓶、茶壺、食器等日常器具，當時燒締陶相當流行，連日本茶道上的茶具也廣泛運用此技法。

＊日本古代的灰色硬質土器。利用陶工旋盤，在穴窯以1200度高溫燒成。

高溫燒成，
發揮泥土的顏色

燒締陶的重點

● 不上釉藥，以高溫燒成堅硬物體，且為不透明。

● 在登窯的燒成下，發生自然釉，有時也會產生灰釉與玻璃釉的情形。

● 在燒製的過程中，有時會因為火勢或是釉藥而發生窯變。

我們可將陶瓷器大致分成四類，除了大家所熟知的陶器與瓷器之外，還有土器及炻器。常見的土器，如生活中常用的素燒花盆。火字邊加上石的炻器，則是比較陌生的品類。這個字是明治時代（一八六八～一九一二）才創造出來的名詞，意指無釉、不透明，也不透水的質地。炻器是介於陶器與瓷器中間的器物，像是備前燒及常滑燒等皆是。

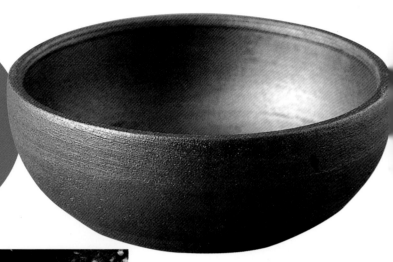

現代的燒締陶

現代陶藝家不再只遵循古法使用登窯，也使用電器窯、瓦斯窯來製作各式各樣的作品。右圖為原創的燒締丸小缽。

小山富士夫大師命名的六大古窯

陶藝通絕對倒背如流的瀨戶、常滑、信樂、越前、丹波、備前等六大古窯，每一個都是中世紀以來不曾被遺忘的知名產地。而且每一處的燒締陶都是以不同的特徵聞名。為這六大古窯命名的人就是以彩繪瓷器聞名的國寶級陶藝家—小山富士夫大師。他同時也是知名的古陶研究家。

這三件作品是現代作家仿古陶的作品。上：伊賀。下：越前。左下：信樂。

流傳至今的土器

雖然土器是古老的陶器，但是在今日生活中還是捶手可得。素燒的植物盆缽就是最典型的代表器物。信樂現在是土器的最大產地。

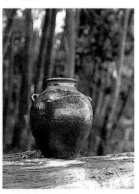

了解形狀與名稱後，挑選時就更方便！

魚形 うお
以鯛魚和鯉魚等周遭常見的魚類為造型的器物。魚形生魚片碟。

菊花 きっか
以四君子之一的菊花為模型，盤緣設計如菊花的花瓣。黃交趾菊花橢圓形酒杯。

木之葉 このは
人們喜歡用菊花與紅葉隱喻秋天，竹葉隱喻夏天。樹葉則是因古時用其作為盛裝料理的器具而衍生出來。菊之葉盤。

扇形 おうぎ
又稱作「末廣」，是象徵好運來的造型。也另稱「扇面」。青花瓷扇形小碟。

利用各種餐桌器皿，讓用餐時光更愉快。

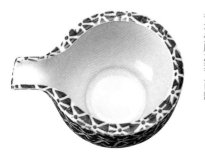

菱形 ひし
參考菱角形狀製作出各種菱形。黃交趾菊花菱形盤。

半月 はんげつ
將圓比擬滿月，此為切去一半的半月造型。高麗半月盤。

貝形 かい
除了雙殼貝類之外，也有螺類的形狀。青瓷貝形生魚片缽。

片口 かたくち
一邊有出水口造型的缽，常被當成涼菜盤。青花瓷麻之葉片口缽。

日本料理在多樣化造型的食器與料理的絕妙搭配下，可展現出豐富的餐桌視覺享受。如果可以事先牢記傳統器皿的造型與名稱，就更容易體會到日本飲食文化的精髓。與西洋食器不同之處在於日本食器種類繁多，讓人可以一窺深奧而迷人的日本陶瓷器之美。這裡介紹平時較不常見，具有別緻造型以及帶有華麗感的八種盤與缽。

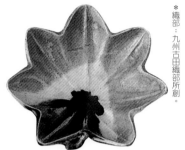

紅葉 もみじ

最適合秋天使用的紅色楓葉形狀。
織部＊半掛紅葉盤。

＊織部：九州古田織部所創。

松形 まつ

仿照吉祥的常綠松樹造型，經常用於喜慶料理。
朱松形小缽。

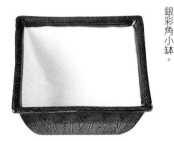

四方 よほう

有四個角的器皿。從小品珍味到大碗裝盛，尺寸齊全，運用範圍廣。
銀彩角小缽。

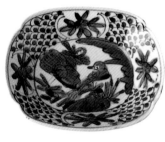

木瓜 もっこう

橢圓造型，描繪如鳥巢的紋樣。
青花瓷花鳥木瓜盤。

帶來四季之感的各式形狀與顏色，散發出陶瓷器洗練的美感。

琵琶 びわ

以中國傳來的古樂器琵琶為原型。古伊萬里有很多有趣及特殊的造型。
青花瓷琵琶珍味盤。

割山椒 わりざんしょう

以爆開的山椒果實為造型。
鐵釉割山椒珍味盤。

輪花 りんか

緣口像是花瓣的造型。
織部輪花小缽。

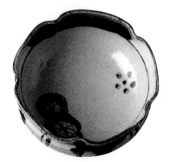

葫蘆 ひさご

以葫蘆為意象的造型。
流水瓢形盤。

各種裝飾技法與專門用語的讀法

刷毛目 はけめ

在刷毛上塗上化粧土上色稱為刷毛目。邊旋轉邊以刷毛塗飾，出現濃淡如書法氣勢般的線條。另外，小鹿田燒將用力打刷毛的方式稱之為打刷毛，是一種變化很多的裝飾技法。

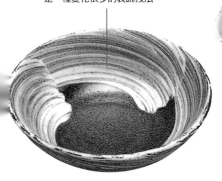

刷毛目淺缽

能夠清楚看出刷毛刷出濃淡不一的白色，也可感受力道的強弱。

粉引瓢小缽

緣口為葫蘆形曲線的小缽。

粉引 こひき

在鐵份多的泥土上，施以白色化粧土，稱作白化粧技法。粉引指的是使用白化粧，再加上透明釉來燒製器物。上化粧土的時機，分為素燒之前或之後二種方法。

櫛目 くしめ

使用類似前端分枝狀的扁平梳子，刻劃出的平行線條，稱為櫛描技法。如下圖有縱向的紋飾，但在緣口則成波浪般的線條。

櫛目茶杯

碗身中下段清楚呈現縱向紋飾。

了解技法與名稱制定的規則，
就更能體會陶瓷器的箇中趣味。

彩繪

江戶中期的柿右衛門的作品。首先施以「彩繪」技法，接著描繪「龍」與「龜」的紋樣，從命名可看出器物的形狀。

龜

內側一處畫上龜的紋樣。

龍

盤內中央畫了圓形的龍。

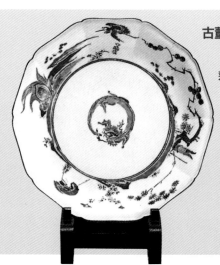

古董名稱的讀法

彩繪龍龜紋盤

陶瓷器大多以產地名、作家名、技法（彩繪或是織部）、紋樣（彩繪等描繪的圖樣）與形狀等要素來命名。

命名的重點

欣賞名家作品與古董陶瓷器時，最害怕的就是遇到漢字相連的名稱了！但是如果事先知道通則的話，就不會一直感到疑惑而退縮。雖然偶有例外，但是基本上抓住漢字的音來讀發音，就不會產生太多的錯誤。接下來如想更進一步了解技法、紋樣、形狀讀法等基礎知識，光看名稱，腦中大概就能想像出造型了。（日文漢字有兩種讀法，音讀與訓讀。訓讀是日本的發音，音讀則是中國傳過去的古代發音，像是吳音等）

外刷毛目內花三島中缽

在褐色釉上施以刷毛目花紋，與三島十分相稱。

布目（布紋）ぬのめ

成形後，在陰乾階段以麻布等布料包裹，利用織布紋路印在器面上的技法。即使施釉之後布目也不會消失，形成獨特風味。

青花瓷吹墨高台

瓷器的白與暈染的鈷藍色形成一種絕妙的平衡感。

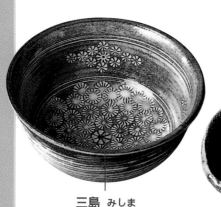

三島 みしま

在雕刻的線條或印壓的模具上，將白化粧土嵌入其中的技法。據傳因花紋近似三島神社曆法上的假名文字而被取名。

織部布紋小盤

在織部釉之下可以清楚看見布料紋路。

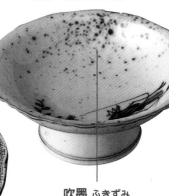

吹墨 ふきずみ

暈染技法，也稱作吹繪。吹散釉彩讓其自由散落。最早出現在明代的古青花瓷上。日本則是以初期伊萬里的青花瓷盤最著名。

選擇陶瓷器時不能只看形狀及價格，
如果能夠更深入了解各種製作技法與陶藝家的特色，
欣賞陶藝品的眼光將會更寬闊。

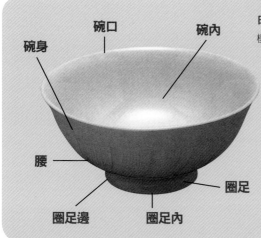

碗口
碗內
碗身
碗內
腰
圈足
圈足邊
圈足內

白瓷飯碗

樸質簡單的有田燒瓷器飯碗。

器物各部位的名稱

讀法原則

● 名稱的讀法

①產地或是作家名②技法③紋樣④形狀。基本上可以依照這個順序來讀。例如「仁清彩繪雉香爐」，便是以此順序組合而成的名稱。

● 各部位的讀法

最簡單的判別方法如同左圖所標示。壺與日式酒壺等器物則多了「首」與「肩」的稱法，此外就跟左圖所示一樣。

有田燒

ありたやき

所在地	佐賀縣西松浦郡有田町
傳統特徵	日本歷史上最早的瓷器。初期由伊萬里開始，後來發展出柿右衛門式樣、古伊萬里式樣、鍋島式樣。
傳統顏色	造型以青花瓷的鈷藍、紅色為主，再搭配綠、黃、深藍等顏色的彩繪、染錦。
傳統器物	盤、壺、花瓶等。
肇始年代	在文祿慶長之役（十六世紀末）時，因為帶回朝鮮的陶工，而開始了瓷器的生產。

歷史

日本歷史上最早燒製瓷器的有田燒

四百年前，有田首度燒製出日本瓷器。自開創以來，以青花瓷、彩繪等燒製技術，在陶瓷界奠定下前所未有的地位，創造出多樣的美學。

初期伊萬里

十七世紀初，因使用了有田泉山的瓷石，日本瓷器才正式誕生。但在不斷演變後，則以鈷藍色的青花瓷為主要的代表作品。

初期伊萬里 ← 彩繪誕生 ← 柿右衛門式樣 ← 古伊萬里式樣 ← 鍋島式樣

青花瓷樓閣山水紋大盤

↑ 江戶前期。樓閣山水是初期伊萬里常常使用的題材。由九州陶瓷文化館收藏。

「伊萬里」與「有田」的差別

江戶時代，有田一帶所燒製的瓷器產品，都是經由伊萬里港輸出，因此市場上便以「伊萬里」稱之。然而，到了明治時代，一般都是以陶瓷產地來命名，因此有田地方的瓷器便改稱為「有田燒」。因此在江戶時代有田所生產的「伊萬里」，就稱為「古伊萬里」。

在伊萬里津大橋上所展示的伊萬里染錦大壺。

從朝鮮半島傳來的瓷器技術

十六世紀末，在豐臣秀吉出兵朝鮮時，帶回了朝鮮陶工李參平，也因此發現了有田泉山的瓷礦。日本的白瓷器便由此誕生。

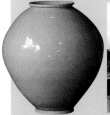

左，深受朝鮮李朝白瓷影響的有田燒。右，被尊稱為「陶祖」的李參平之碑。位於陶山神社境內。

彩繪的誕生

彩繪比青花瓷晚了約三十多年，其色彩豐富且紋樣眾多。彩繪的作品在全世界各地皆可見到。

彩繪松竹鶴紋壺

← 江戶前期。因其深紅色的釉色，而在以往都被認為是九谷窯的作品。後來因其為輸出到歐洲的文物，所以才判定是有田的作品。九州陶瓷文化館收藏。

柿右衛門式樣

十七世紀後半，有田的陶工酒井田柿右衛門，確立了「柿右衛門式樣」，這是濁手*赤繪的器皿。

*濁手指質感美的乳白色素坯。

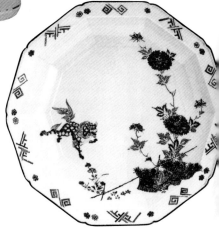

古伊萬里式樣

十七世紀後半到十八世紀前半，來自海外的本款陶瓷訂單不斷，因此在當時被稱作「白色寶石」。

琳派*古伊萬里沉香壺

← 江戶中期。充滿東洋風味的紋樣，使用豐富金彩技術的金襴手*，是當時輸出的熱門商品。賞美堂。

*琳派，源於日本江戶中期的畫家尾形光琳。擅長裝飾畫，創立表現華麗的琳派風格。

*金襴手指在彩繪上施以金泥或金箔後，以低溫燒製而成。

彩繪唐獅子牡丹紋十角盤

↗ 江戶前期。右方畫上柴籬笆與牡丹，左方畫上的是唐獅子，不對稱的圖案是柿右衛門式樣的主要特徵。九州陶瓷文化館收藏。

色鍋島五方唐花紋盤

← 江戶中期。鍋島式樣的特徵是以連續性圖案為主。今右衛門古陶瓷美術館。

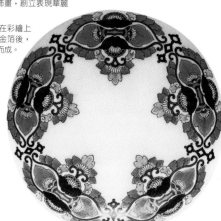

鍋島式樣

十七世紀後半，肥前的藩主──鍋島，蓋了一座專門獻給朝廷與領主瓷器的專用窯。

承接四百年傳統的有田紋樣

「華麗的古伊萬里」、「端正的柿右衛門」、「有格調的鍋島」，各式各樣的紋樣，展現有田燒四百年來的獨特美學。

青花瓷的芙蓉手

「芙蓉手」意指將整個器皿當作芙蓉花的構圖設計。這是源自中國的式樣，在白瓷上使用鈷藍色釉藥來彩繪圖樣。

芙蓉手蚱蜢紋盤

江戶中期。在瓷盤邊宛若芙蓉花瓣的八個分格之中，描畫著寶物與花草的圖案；中央部分則是蚱蜢的有趣圖案。8萬日圓。江戶商店。

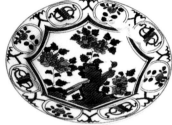

芙蓉花鳥八寸盤

傳承至今的傳統有田技術。具有美麗鈷藍色調的芙蓉手盤。1萬日圓。大文字。

芙蓉手茶具組

將傳統紋樣的芙蓉手，加以現代化處理後所製成的茶具組。賞美堂。

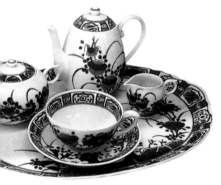

柿右衛門式樣

在稱為「濁手」的乳白色素坯上，施以紅色、黃色、藍色、綠色釉藥，畫上花草與動物等紋樣。追求日本風格的不對稱、不均衡美學，讓瓷器散發獨特的美感。

彩繪草花紋輪花盤

江戶中期。乳白色的底上，分布著細緻的紅色小花圖樣的柿右衛門式樣花盤。賞美堂。

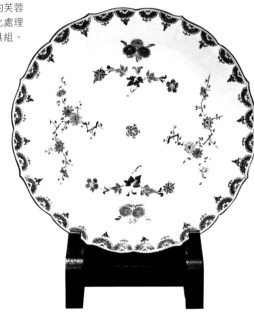

麥森（Meissen）*仿製彩繪草紋茶壺／糖罐

像左邊這兩款的柿右衛門，是麥森窯的仿製品。有趣的是，這是日本的再仿製品。賞美堂。

*麥森窯，位於德國東部Meissen的瓷器窯，創於一七〇八年。

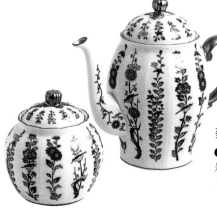

從模仿中國器具開始，後來逐漸發展成富有日本獨特的創意與造型的古伊萬里式樣。本款式樣的器皿特徵為青花瓷，並使用染錦、金襴手等燦爛而豪華的裝飾技術。

琳派古伊萬里咖啡碗盤

➡古伊萬里金襴手的現代設計。8千日圓。賞美堂。

琳派古伊萬里丼（小）

⬇與上圖的咖啡碗盤為同一組合。無論日式或西式都適合的多用途器皿。1萬日圓。賞美堂。

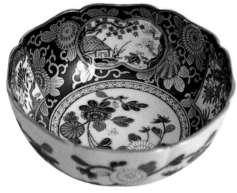

江戶時代，輸出至歐洲的染錦沉香壺以及青花瓷大盤，當時被稱作「東洋寶石」。受到各國王公貴族的喜愛，而將其裝飾於宮殿之中。

有以深藍色精緻描畫的「藍鍋島」、使用紅色、黃色、綠色為基調的「色鍋島」，以及自然青翠色的「鍋島青瓷」三種類別。獨特的櫛圈足，以及內部描繪的花紋，是以非寫實來呈現精緻華麗感的器物。

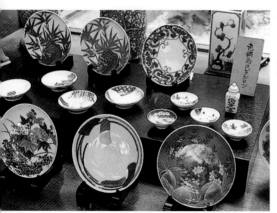

繼承傳統紋樣與技法所製造的鍋島器皿。左：芙蓉菊花紋；中：紐繪花紋；右：桃繪花紋。各15萬日圓。賞美堂。

色鍋島系卷紋玉子型
大缽 舟型小盛鉢（船型的小碗）

⬆絲線捲軸是自古以來常常被使用的傳統圖紋。大缽5千日圓，小碗3千日圓。賞美堂。

南天銘々盤組 牡丹繪小碟組

⬅五個南天5萬日圓，牡丹繪2萬日圓。賞美堂。

如何挑選有田燒

現代有田燒，是在新時代裡仍保留傳統氣息的器物。散發出一股令人感到安心的溫暖，這是有田燒獨有的魅力。

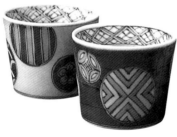
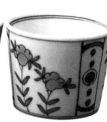

有田燒佐料碟、各種手鹽碟

⬆ 精緻的青花瓷是有田燒的魅力。其特徵是即使是小碟、小淺碟，也細緻得令人愛不釋手。1千～2千日圓。大文字。

蕎麥麵豬口（小瓷杯）

⬅ 傳遞手繪優點的青花瓷蕎麥麵豬口。大小為直徑8公分、高為6.5公分。（左起）輪環紋、丸紋（圓形紋）、丸紋外濃、草花紋。各3千日圓。大文字。

歷經衰退與再興的有田燒

在動盪的明治維新時代，原本受到諸侯保護的瓷器之鄉 — 有田，受到了極大的影響。但在有田的第八代深川榮左衛門的力圖振興之下，他精挑優秀的陶工彩繪師並聚集陶商，成立香蘭社。因此在他的努力之下，有田燒延續了傳統，並不斷創新出新作品。其中「香蘭社風格」廣受大眾所知，愛好的支持者也很多。

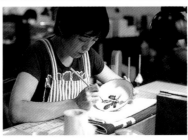

左上圖：有田赤田町的香蘭社展示廳。二樓是咖啡廳。

左下圖：從二樓可以看見彩繪職人正在上繪的身影。

香蘭社茶杯組

⬅ 宛如鮮豔綠寶石般的茶杯，以及用金色裝飾邊緣的茶盤，茶杯內側繪有薔薇。香蘭社。參考品。

有田燒
佐賀縣有田町

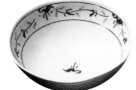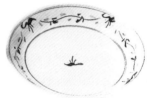

有田的陶器

在瓷器出現前，有田以繼承中國的施釉技術來燒製陶器。由於從唐津港輸出的關係，因此被稱為「唐津」，至今仍持續其傳統。

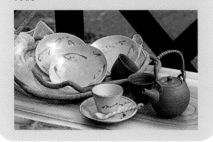

彩繪唐花草 小缽、五寸盤、長角盤

🔼 作為日常生活器具，非常受歡迎的簡單赤繪。小缽、五寸盤各1千5百日圓，長角盤2千日圓。大文字。

極錦金彩古伊萬里小判型陶箱

➡ 蓋子背面裝飾著鮮豔的圖樣。很適合擺放寶石、糖果、紀念品或是珍藏品。8千日圓。賞美堂。

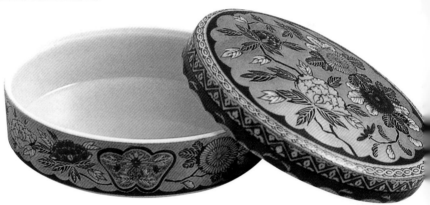

九州有田以外的瓷器窯舍

● 長崎縣波佐見町在四百年前開始的波佐見燒，生產以青瓷與青花瓷為主體的器皿。以民間受歡迎的「盡情享用！茶碗」，以及可裝醬油與酒的「買辦瓶＊」最具代表性。

● 位於佐世保市的三皿山（山川內山、江永山、木原山）所生產的三川內燒。在天草陶石的白色襯托下，完美呈現精緻細工與淡色調質地。

＊コンプラ瓶，源自於葡萄牙文Comprador，專門用於裝從長崎輸出到其他西方國家的酒。

青花瓷瓢簞彫瓢形酒瓶

➡ 江戶後期所出產的三川內燒。使用如浮雕的貼附技法，呈現華麗且具現代感的風格。

染錦牡丹梅文高高台深缽

◀ 缽內是豪華的牡丹、周圍伴以梅花。細緻且精巧的筆畫下呈現的現代波佐見燒。川浪隆吉作。

有田燒的彩繪代表
柿右衛門

柿右衛門是彩繪的開山祖師。在獨特的乳白色素坯上，描畫出花鳥風月、季節感滿溢的圖案。至今仍深受眾多國內外喜好者的支持。

柿右衛門的特徵

● 使用稱之為「濁手」的乳白色素坯。

● 在素坯上留下大量餘白，繪以鮮豔的紅、黃、藍、綠等彩繪圖案。

● 繪圖通常以有季節感的花卉紋樣或是親切可愛的動物紋樣為主，充滿豐富抒情性的景物。

彩繪花鳥紋深缽

↘ 柿右衛門式樣的代表作品。環繞口緣、器身、圈足的鈷藍色線條為其特徵。東京國立博物館收藏。

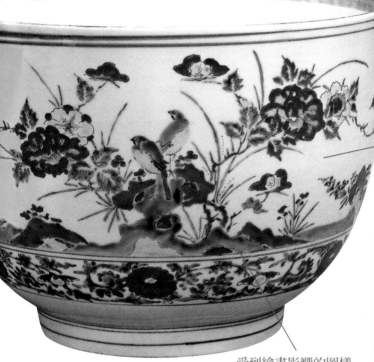

大膽的留白

表面留下大量的乳白色，以細緻的筆觸來描繪圖案。明亮柔軟的色調和細線，呈現出秀逸之感。

受到繪畫影響的圖樣

柿右衛門的圖樣，受到中國清朝康熙赤繪樣本、純日式風格，以及荷蘭西洋繪畫的影響。

彩繪梅菊紋角瓶

↩ 江戶中期。南川原山（通稱柿右衛門窯）所生產的柿右衛門式樣的花瓶。細如鶴頸、取四角的外觀造型，相當有特色。賞美堂。

柿右衛門窯

初代的柿右衛門，學習中國彩繪的技法，是日本首度使用彩繪技法成功的第一人。之後，柿右衛門便以彩繪瓷器的式樣，代代相傳其技法、釉藥和材料。南川原山的柿右衛門窯被日本指定為無形文化財產。

有田燒
佐賀縣有田町

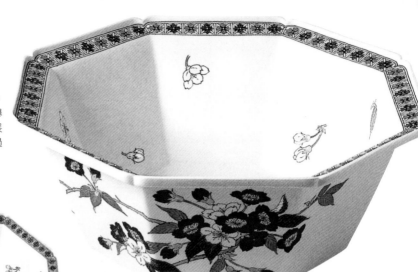

濁手櫻花紋八角缽

➡ 十四代柿右衛門作。大英博物館於二千年所舉辦的佐賀縣陶藝展上所展出的作品的姐妹作。超過30公分的大型作品。

型打成形

型打成形是量產的技法。多被認為是現代之後才有的方式，其實在江戶時代便已經開始。先將基本型做好，陶工在旋盤上做出約略形狀的土坯，等半乾的素坯覆蓋住原型，再以手壓住猛烈拍打，或是蓋上石膏模，有兩種製作方式。最後取下模型，調整形狀。如此一來便能生產出許多漂亮的素坯。

柿右衛門窯遺留下來的江戶時代的模型以及其作品。菊花般的橢圓盤呈現美麗的造型。這是使用石膏型製作的作品。

<div style="direction:rtl">

濁手

在一六七〇年代左右，被稱為「濁手」的乳白釉色是柿右衛門的最大特徵。比起當時的白瓷來得更加美麗。在色彩華麗的花鳥紋圖樣中，除了呈現美感之外，更受到來自各地的讚嘆。德國的麥森窯、荷蘭的台夫特窯（Delft），以及英國的雀兒喜窯（Chelsea）等競相仿效。

</div>

當代作品不在器物上書寫作者名

是柿右衛門窯十二代左右的作品。陶藝家不寫上自己的名字或銘文，底部也沒有書寫任何文字。

發揮濁手的餘白構圖

留下大量餘白，讓搭配的紋樣更加突顯。

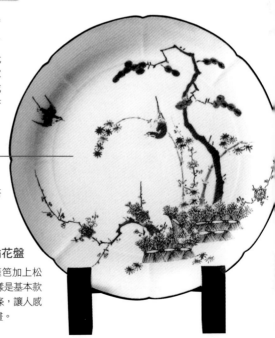

柴垣松竹梅鳥紋輪花盤

➡ 江戶中期。木柴籬笆加上松竹梅、小鳥飛舞的圖樣是基本款式。左右不對稱的線條，讓人感到宛若是在欣賞一幅畫。

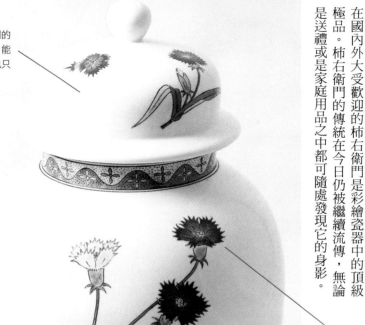

如何挑選柿右衛門

在國內外大受歡迎的柿右衛門是彩繪瓷器中的頂級極品。柿右衛門的傳統在今日仍被繼續流傳，無論是送禮或是家庭用品之中都可隨處發現它的身影。

濁手的素坯

白色素坯是柿右衛門的特徵。即使是今日，能夠燒製成功的比率也只有一半而已。

鮮豔的紅色

紅色是基本色。成功使用紅色，也成為柿右衛門最受歡迎的理由。

濁手撫子*紋壺

*撫子：瞿麥，石竹科花。

↻十四代柿右衛門作。完美呈現圓形壺身的豐滿之美與瞿麥花可愛的姿態。這是一件無法仿效的獨特作品。200萬日圓。柿右衛門窯。

錦梅鳥紋咖啡碗盤（Demi-tasse）*

*意指一半的咖啡杯，espresso使用的咖啡杯。

➜融合江戶時代的傳統紋樣與十四代現代風格的作品。4萬日圓。柿右衛門窯。

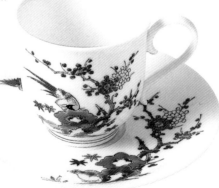

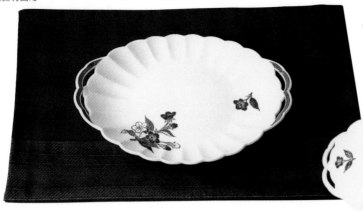

錦櫻紋橢圓菊形盤

↩ 仿照第21頁的型打成形的菊花盤的造型。把手鮮豔的綠色,具有現代感。5萬日圓。柿右衛門窯。

「柿右衛門」的名字寫在圈足之中。

濁手櫻紋香爐

↪ 濁手櫻紋香盒,雖然很小,卻是一件令人讚嘆不已的華麗作品。香爐50萬日圓香盒30萬日圓。柿右衛門窯。

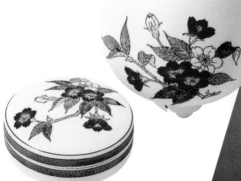

錦草花紋酒器組

↪ 雖然日式酒壺與酒杯是沒有特別造型的基本款式,但也散發了優雅的氣質,具有日本之美。8萬日圓。柿右衛門窯。

柿右衛門窯

有田町南川原山的柿右衛門窯,除了可以參觀柿右衛門的作品,在其設置的展示場中,也可以直接購買其生產的器物。從壺、缽等藝術性的作品到食器、茶器等,各式各樣,一應俱全。TEL 0955-43-2267

錦櫻花紋餐桌組合

↪ 把成組的醬油瓶、牙籤瓶、調味料瓶放在拖盤上,可瞬間提昇餐桌的豐富感。18萬日圓。柿右衛門窯。

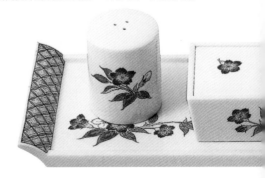

製作貢品的官窯——鍋島

鍋島的官用窯發展十分快速。在官方雄厚資本的支持下，集結了精粹的技術，燒製出絕美的彩繪與青瓷作品。

鍋島的特徵

● 原本是為了燒製獻給朝廷、將軍家與貴族的禮品及貢品。

● 種類有青花瓷的「藍鍋島」、紅黃綠等的「色鍋島」以及青瓷的「鍋島青瓷」。

● 櫛圈足、木盆形的器形與裏紋樣是鍋島獨特的特徵。

紅黃綠的色鍋島

「色鍋島」是指在青花瓷上描繪紋樣，入窯燒成之後，再施以紅黃綠為基調的上繪。

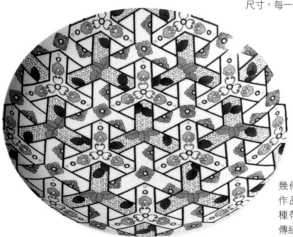

色鍋島萬寶紋八角盤

🔵 江戶中期。堪稱色鍋島中最巔峰的作品。寶紋樣代表帶來好運福氣，被視為重要的寶物。今右衛門古陶瓷美術館收藏。

三方割龜甲紋樣

↘ 鍋島幾何紋樣的代表。現代作品。70萬日圓。伊萬里鍋島燒會館。

圖案紋樣

有力的線條搭配細緻的描繪技巧。高台盤是鍋島的特徵，有三寸、五寸、七寸等尺寸，每一種都是盆型。

圖案紋樣

幾何圖案常在鍋島作品中出現。是一種帶有現代風格的傳統紋樣。

不洩漏技法的大川內山祕窯

一六七五年鍋島藩主的御用窯，為了防止開發中的高度技法外流，因此從有田搬遷到生產優質的青瓷原石的大川內山。遠離人群的大川內山的確是一處名符其實的「祕窯的故鄉」。

鍋島的代表——今右衛門

參與色鍋島繪畫製作的今泉今右衛門家。在廢藩設縣之後也持續保存其技法，並致力發展新技術，企圖開創鍋島的新境地。

彩繪薄墨輪連朱樹草花紋額盤

◐被尊稱為無形文化財產（國寶級大師）的第十三代今右衛門的彩繪瓷器作品。今右衛門古陶瓷美術館。

彩繪藍色彈墨雪紋花瓶

◑第十四代今右衛門作。融合了傳統技法與彈墨等新式技法。

彩繪吹墨芥子紋花瓶

➡第十三代今右衛門作。吹墨是手製吳須「鈷藍釉」的吹附技法。也有吹墨與重複吹附的薄墨技法。今右衛門古陶瓷美術館。

赤繪町的今右衛門窯

在江戶時代的幕藩體制結束之後，鍋島的官窯制度消失，帶領鍋島邁向另一新境界的是今泉家第十代的今右衛門。為了保護鍋島傳統而建築本窯，建立起從素坯到青花瓷、上繪的一元化製作流程。到了第十三代主人不僅繼承了鍋島式樣的技法，更致力開發新技法「吹墨」，是被認定為國家重要文化財的國寶級作家。

花糖草蓋物
菓子缽／木瓜缽

↑ 紅藍白三色帶出現代感。蓋物2千5百日圓，菓子缽3千8百日圓，木瓜缽2千日圓。伊萬里鍋島燒會館。

外濃山茶花紋對組

➜ 濃郁的深藍色（粗筆塗上的部分）搭配上白色的花朵。高尚的夫妻對組。7千日圓。伊萬里鍋島燒會館。

如何挑選鍋島

鍋島是有田燒中最高級的瓷器。華麗中兼具格調，其作品多帶有艷麗的神祕感。

鍋島櫻咖啡碗盤

↓ 嬌豔的粉紅櫻花最適合在喜慶的場合使用。6千8百日圓。伊萬里鍋島燒會館。

鍋島萬用杯

↓ 一定會讓人感到喜悅的家用禮品。2千5百～2千8百日圓。伊萬里鍋島燒會館。

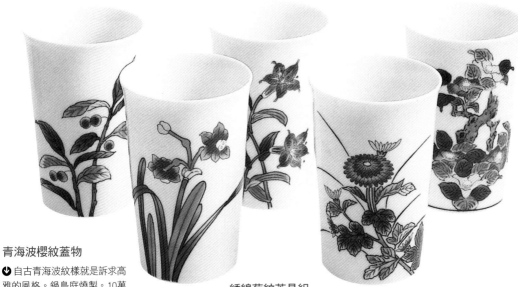

青海波櫻紋蓋物

↓ 自古青海波紋樣就是訴求高雅的風格。鍋島庭燒製。10萬日圓。伊萬里鍋島燒會館。

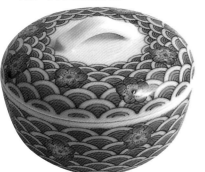

繡線菊紋茶具組

↓ 帶有華美格調的傳統紋樣，非常適合新婚小家庭。1萬4千4百日圓。伊萬里鍋島燒會館。

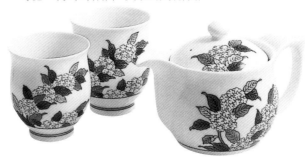

有田燒導覽

交通路線

電車／福岡機場地鐵搭乘往博多車站
（五分鐘）。在博多車站轉乘JR佐世
保線在有田下車（一小時二十分）。
開車／經由西九州汽車道下波佐見與
有田交流道。約四公里到有田。

窯舍資訊

有田觀光協會　TEL 0955-42-4111

陶器市集

每年四月二十九日～五月五日

主要參觀地點

有田陶瓷美術館
TEL　0955-42-3372
有田陶瓷之里廣場
TEL　0955-42-2288
今右衛門古陶瓷博物館
TEL　0955-42-5550
柿右衛門古陶瓷參觀館
TEL　0955-43-2267

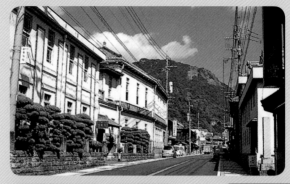

有田町的主要街道。如同時間暫停般，是充滿魅力的街道。

陶瓷之里廣場的坐鎮之寶——茶碗轎。將茶碗一個一個堆疊起來而成。

鍋島燒的故鄉，大川內山風景。是隨處都能看到煙囪的小路。

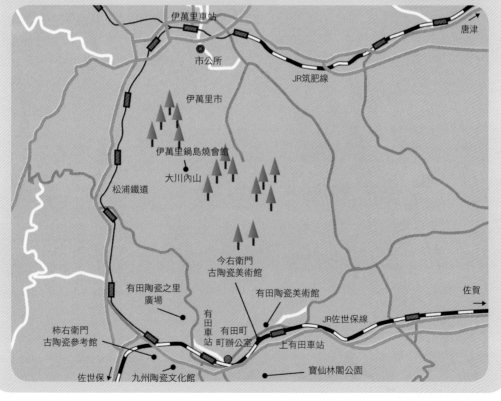

京燒

きょうやき

所在地	京都市五条坂、清水燒團地＊、炭山團地。
傳統特徵	包含京都全部燒製的陶瓷器，及其多種技法。＊團地意指將某種用處的建築物集中一處。
傳統顏色	從仁清的彩繪，穎川的青花瓷到赤繪的多彩顏色。
傳統製造	延續古清水彩繪陶器的雅致器皿
肇始年代	江戶時代初期在東山山麓開始燒製

京燒有名陶工的傳承

野野村仁清　正保年間（一六四四～一六四八）左右，在仁和寺門前開窯，生產華麗的彩繪陶器。

尾形乾山　師事乾山（一六六三～一七四三），與兄長畫家光琳合作多項作品。

奧田穎川

青木木米　向穎川學習的青木木米（一七六七～一八三三），是日本三大陶工之一，對於九谷燒復興提供很大助力。

欽古堂龜祐　　**仁阿彌道八**

木米之後的京燒名工，以欽古堂龜祐、仁阿彌道八等為人所知。

歷史

蘊含風雅趣味的京燒作品

除去專燒盛裝茶水的樂燒之外，在京都一帶所燒製的陶瓷器都稱作京燒。雖然被認為沒有任何特徵，但是如果能深入了解仁清與乾山的作品，便可一窺京燒的悠久傳統。

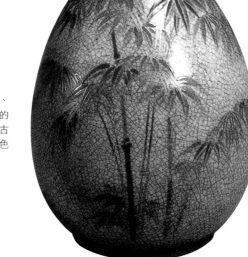

只有京都才有的絢爛紋樣

一眼便可了解為什麼皇帝與貴族會如此喜愛京燒，鮮豔的色澤、細緻的紋樣，讓人愛不釋手。

古清水彩繪竹紋花生

➌ 在東山山麓的栗田口、八坂、清水等地所燒製的茶器、彩繪陶器通稱為古清水，彩繪釉的鮮豔顏色質感極佳。

京燒
京都市

尾形光琳、乾山
銹繪觀鷗圖角盤

↻ 這是畫家尾形光琳的繪畫角盤。造型則是乾山獨特的額盤*。乾山為仁清的弟子，擅長以繪畫與書法表現不同的世界觀。

*如同匾額裝飾的繪盤。

野野村仁清
彩繪梅月圖茶壺

→ 使用化粧技法的陶器，以金彩和銀彩的彩繪描畫，是仁清獨特的華麗手法。繪畫風格類似狩野派*。

*日本畫流派之一。以漢畫式樣微基調，為日本畫最大畫派。狩野正信為祖師。

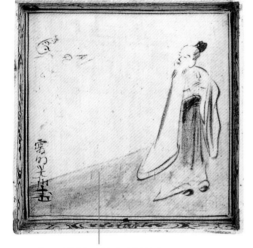

名工所留下的多種技法

在各地陶工互相競爭比較的結果下，出現了各種技法，同時也讓許多陶工在歷史上留名。

完成的彩繪陶器、瓷器

以高度拉坯技術，輔以纖細彩繪技術所發展的京燒，在江戶初期是由仁清完成彩繪陶器，後期則由木米等人完成彩繪瓷器的製法。

中國朝鮮的圖樣

在平安時代的京都，融合了中國與朝鮮半島的技術，在繪畫的色彩上表現非常突出。

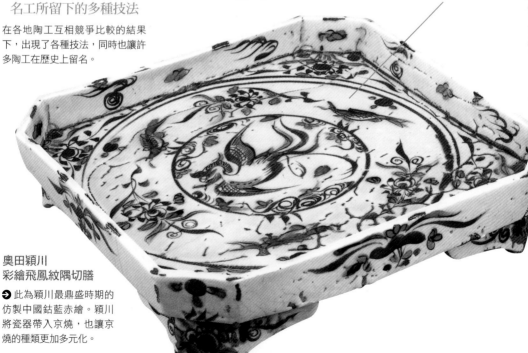

奧田穎川
彩繪飛鳳紋隅切膳

→ 此為穎川最鼎盛時期的仿製中國鈷藍赤繪。穎川將瓷器帶入京燒，也讓京燒的種類更加多元化。

小器仁清織部切立

➜ 簡潔的造型，可用為小涼菜盤、茶杯。織部綠非常地柔和。1千6百日圓。東哉。

蓋涼菜盤仁清古清水

🡰 連圈足完成度都相當高的這款薄蓋器物，濃郁的深藍色與尊貴的金彩，將仁清美麗的色澤毫不保留地呈現出來。1萬3千6百日圓。東哉。

仁清之器必須要有「極度的美感意識」、「洗練的繪畫風格」、「高技術的拉坯成形」三要素。仁清的作品巧妙運用了金銀彩與漆工藝的技法繪圖。常見於茶具及懷石料理餐具。

飯茶碗仁清彩繪千筋

➜ 千筋＊的彩繪。純手工描繪的線條居然可以如此整齊，不禁令人讚嘆仁清的細密筆觸。7千日圓。東哉。

＊經紗每二線顏色相異的圖案。

以土辨別仁清風與乾山

在仁清底下學習的乾山，有別於在細緻器面上施與高雅繪畫的仁清，乾山發展出活用素坯的顏色，一種是塗上白泥的「白化粧」，另一種則是「釉下彩繪」的獨特技法。兩者的差異點只要看圈足即可明瞭。如同右上與下，我們可以馬上分辨出土與釉的差別。

乾山風格的優雅器皿

熱愛書法，年輕時代便具備深厚教養的乾山，與兄長光琳合作的作品，被稱作「光琳銹繪陶」。乾山所開發的「釉下彩繪」技法，讓陶器能夠呈現如水彩畫般的風情。

乾山金彩老松五寸盤

↗ 文人、茶人所喜愛的乾山風格仿作。在紅色的坯土施以白化粧土，盤面描繪乾山所喜愛的松樹。4千5百日圓。東哉。

乾山蔦之繪瓢小盤

↙ 雖然只是豐滿葫蘆的形狀，但有趣的繪圖卻讓作品更顯活潑。2千日圓。東哉。

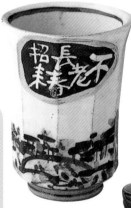

乾山金彩波濤四寸五分盤

↑ 活用圓盤的邊緣，畫上金色的波濤。適合用於豪華宴會的出色餐具。6千8百日圓。東哉。

茶杯

↙ 自由隨性、大膽不拘的筆法。喜於寫上如「長壽不老」等吉利的祝福詞句。1萬5千日圓。藤平正文窯。

交趾燒的色彩與京都的華麗

從桃山時代到江戶時代的交趾燒，是茶人們喜好使用的器具。以黃紫綠等原色為主，低溫燒製的色釉，以不同圖樣來區分所塗畫的顏色。有些為了不讓顏色混合，便發展出以黏土立體包圍住的製作方式。其中以香盒最受歡迎。

黃交趾梨之花盤

花的部分為紫色與綠色的交趾燒。1萬3千日圓。東哉。

綠交趾抹茶茶碗

↗ 以交趾燒的綠色為基調，搭配紫黃藍三色的抹茶碗。8萬5千日圓。勝見光山。

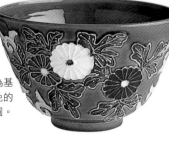

器物提供 巧藝陶鋪 東哉銀座本店／Tel 03-3572-1031

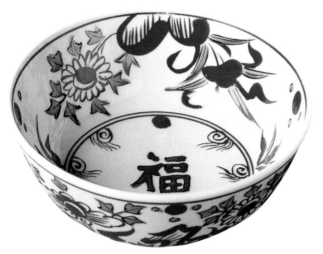

如何挑選京燒的穎川風格瓷器

當穎川開始在京燒燒製瓷器後，便漸漸地取代了仁清的彩繪陶器。不受拘束的作風、大膽引進中國風格，是最被人津津樂道的話題。穎川出生於富貴之家，一開始便致力於陶藝製作。大部分的作品都送給了建仁寺。

涼菜盤赤繪福見込* ＊碗內有福字

↑ 這是精於赤繪、青花瓷的奧田穎川風涼菜盤。在碗內底部中央寫有「福」字，是傳統的圖樣。8千8百日圓。東哉。

青花瓷茶杯

↩ 精緻的青花瓷茶杯，有著穎川的京燒質感。1萬6千日圓。窯元Azuma。

涼菜盤青瓷牡丹高台

↑ 讓料理看起來更美味的青瓷器皿。高6公分、直徑11公分，為多用途的涼菜碗。6千4百日圓。東哉。

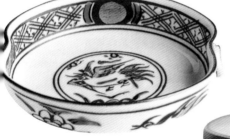

著彩花鳥紋小盤

↑ 穎川開始的赤繪，以描繪中國風格的圖案為主，是不受時代影響的基本款式。8千日圓。洛東窯。

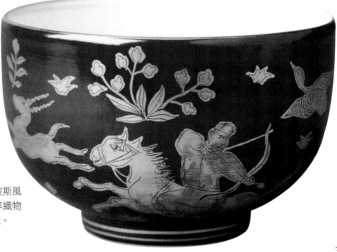

金襴手狩之圖茶碗

↪ 在紅色的底色上，以金色描繪波斯風格的狩獵之圖。讓人想到如綢緞等織物的金襴手。五組9萬5千日圓。東哉。

青花瓷龍濤紋提重箱

◀ 龍的圖樣及纖細的提把，將
木米的特色完全表現出來。被
指定為重要的文化財。東京國
立博物館收藏。

蓋附湯吞捻祥瑞胴鈕

◀ 描畫吉祥紋與幾何紋的茶杯。為了方
便拿取，還特別在杯體中間設計了環繞線
條。2萬2千5百日圓。東哉。

金小紋色深酒杯

▶ 施以金襴手，是一件非常符合
京燒纖細華麗風格的深酒杯。5千
5百日圓。小坂屋。

小涼菜盤古青花瓷
山水澤瀉

◀ 澤瀉是近似慈姑，是
葉子形狀非常有特色的
一種植物。器皿底部有
鈷藍色的山水畫。9千
日圓。東哉。

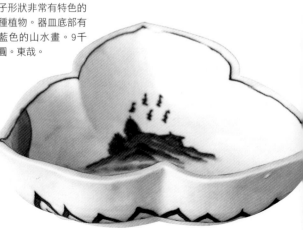

尋找中意的京燒

京燒在除了滿足了茶人們的喜好同時，也積極引進中國與朝鮮半島的紋樣，從而創造出其他區域無法孕育的獨創性與多樣式的風格。燒製技法廣闊，大大提升了挑選時的樂趣。

小碟、筷子架

⬆ 上面五件是用來盛小配菜的器皿。牽牛花、梅、割山椒、菊、桔梗1千6百～1千8百日圓。可依據季節變化使用的筷子架，1千3百～4千6百日圓。東哉。

白瓷雙魚小判小涼菜碗

⬅ 美麗的白瓷器皿。碗內有二隻面對面的小魚圖，象徵著滿足與幸福。4千5百日圓。東哉。

燒貫窯變酒瓶
石彩朱金雁木深酒杯

⬅⬇ 紮實燒成的日式酒壺，搭配晶透的薄瓷深酒杯。酒瓶4千8百日圓，深酒杯8千日圓。東哉。

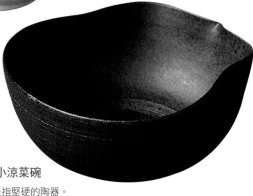

南蠻瓢小涼菜碗

➡ 南蠻是指堅硬的陶器。2千2百日圓。東哉。

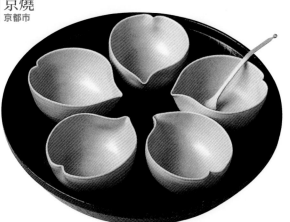

彩釉花弁小器

← 可作為醬料碟或是裝盛下酒菜的器皿，有多種使用方式。如同花瓣盛開的模樣非常有趣。一組1千8百日圓。東哉。

御本手梅口金小涼菜碗

↑ 使用荻風之土「御本手」所燒製的梅花狀涼菜碗，口緣部分施以金彩。2千6百日圓。東哉。

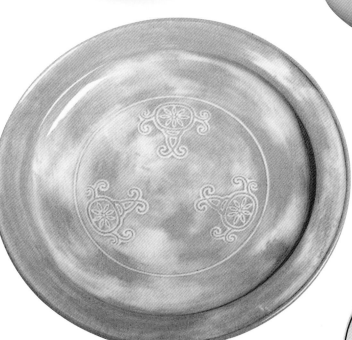

**半赤刷毛目三朵花
紋緣付四寸五分盤**

← 仁清的白、乾山的紅，由兩種土混合後的半紅土所燒製的器皿。3千日圓。東哉。

青花瓷國寶級大師‧近藤悠三紀念館

在這裡可以鑑賞到國寶級陶藝家近藤悠三作為青花瓷先驅的珍貴作品。以強力渾厚的筆觸捕捉自然躍動的各式作品，顛覆了一般人對青花瓷的纖細印象。TEL 075-561-2996。

梅青花瓷大盤

↑ 近藤悠三晚年的作品。直徑126.6公分，堪稱世界最大的器皿。

如何購買京燒

在清水燒發祥地的五条坂，有擺放現代作品的商店和古董店，各式商店可滿足玩家的需求。

購買重點

● 購買色彩鮮豔的器皿，考慮與現有的器皿是否可搭配。

● 京燒的風格多樣化，有年輕陶藝家的作品，完全擺脫京燒的傳統束縛，因此選擇更多元化。

● 手工的器物雖然好，但在購買整組的時候，要注意圖案顏色深淺不要太明顯。

● 從平價的紀念品店，到茶人們常去的高級店，應有盡有。

辰砂抹茶碗

➡ 因為釉藥含銅，因此呈現出紅色。1萬5千日圓。藤平正文窯。

在五条坂，專門販售茶器具的老店，與漆器店相連在一起。

馬克杯

⬇ 愈來愈多的年輕陶藝家使用單純顏色來燒製作品。能夠容納多樣性也是京燒的優點。

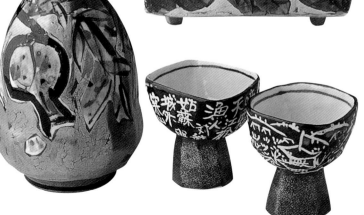

花器

⬇ 大膽的椿樹圖案，以及用藤樹編成的手把，二者都是藤平正文窯得意的設計。3萬8千日圓。藤平正文窯。

酒瓶・深酒杯

➡ 畫風近似近藤悠三，筆觸自然大膽。酒瓶1萬5千日圓，深酒杯各1萬日圓。藤平正文窯。

京燒導覽

清水燒團地

清水燒的窯舍與六十家以上的小商店所聚集的區域。在作品展示場裡可以買到每個窯舍的作品。

交通路線

電車／從JR、地下鐵東西線、京阪京津線的各山科車站，搭乘京阪巴士十分鐘。
開車／從名神高速，京都東交流道十分鐘。

窯舍資訊

清水燒團地協同組合、展示場
TEL 075-581-6188

陶器市集　每年的七月十八日至二十日

↑也可選購交趾燒、青花瓷等各式各樣的器皿。

炭山地區

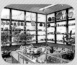

位於宇治市郊外炭山地區的窯舍，原來是在京都，近三十年以來以陶藝故鄉而聞名。

交通路線

電車／從JR奈良線、京阪電車宇治線宇治市，搭乘計程車十五分鐘。
開車／下京滋宇治東交流道，往三室戶寺方向。

窯舍資訊

協同組合炭山陶藝　TEL0774-32-5904

陶器市集

每年四月的第一個星期六、日舉辦。

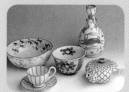

↑雖然位置偏遠，但非常具有參觀價值。

五条坂附近

位於五条馬町的清水寺與泉湧寺周遭，昔日聚集了許多窯舍與中盤商。

交通路線

電車／從京阪電鐵本線五条站、或是JR京都站，搭乘市巴士206線，在東山五条下車。
開車／從東名高速公路、京都交流道約十五分鐘。

窯舍資訊

京都觀光協會　TEL075-752-0225

陶器市集

每年八月七日至十日

參觀地點

京都國立博物館　TEL 075-541-1151
京都文化博物館　TEL 075-222-0888
京都陶瓷會館　TEL 075-541-1102

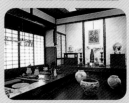

↑位於五条坂的河合寬次郎紀念館。可以參觀登窯（上）與或是參觀作品展示。TEL 075-561-3585。

↑京都陶瓷器會館。

美濃燒

みのやき

所在地	岐阜縣多治見市、土岐市、瑞浪市、可兒市等。
傳統特徵	灰釉陶、黃瀨戶、志野、織部等風格的各式陶瓷器。
傳統顏色	黃瀨戶的淡黃色、志野的白色與織部的綠色是為人所熟知的顏色。
傳統製造	志野長石釉的白與貫入＊、織部曲線的豐富形狀和綠釉等技法皆被廣為所知。

＊陶瓷釉面細微裂紋。

彩繪陶器的發祥地，黃瀨戶、志野、織部的多彩風格

歷史

從須惠器開始擁有光榮歷史的美濃燒，鼎盛時期是在是桃山時代，富於變化的形狀與明亮的顏色，猶如美濃燒的文藝復興。

```
瓷器（江戶時代後期）
  ↑
織部（桃山時代、連房式登窯）
  ↑
志野（桃山時代）
  ↑
黃瀨戶（室町時代）
  ↑
灰釉藥陶（平安時代）
```

黃瀨戶

施以黃色釉藥的陶器。質厚無紋樣的「深酒杯手」，以及使用氧化銅來呈現綠釉花草雕刻紋理的「菖蒲手」兩種。

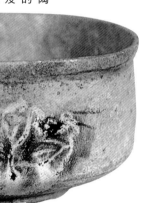

黃瀨戶涼菜盤

⬆ 安土桃山時代。在褐釉、黃釉、銅綠釉的搭配下，開啟了黃瀨戶時代。岐阜縣陶瓷資料館。

瀨戶黑茶碗

⬇ 對於再現美濃燒有很大貢獻的荒川豐藏氏作品。愛知縣陶瓷資料館收藏。

瀨戶黑

施予黑色釉藥，在燒成中從窯中取出，急速冷卻後變成漆黑，幾乎清一色都是黑色茶碗。

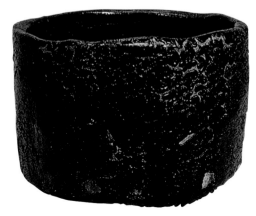

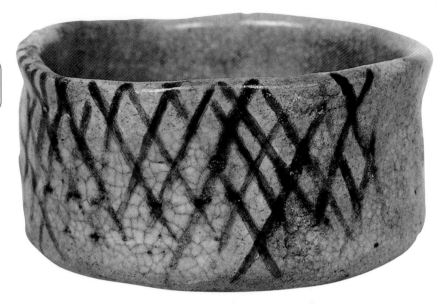

志野

描畫鐵繪、施予長石釉，日本最早燒製的白色陶器。出產繪志野、鼠志野的茶陶與食器等。

志野茶碗

↑桃山時代。是京都瀨戶之外，最高級的桃山美濃陶。私人收藏。照片提供：岐阜縣陶瓷資料館。

替志野茶碗繪圖的荒川豐藏。在桃山風格中加上自己的創意。

再現志野的荒川豐藏

昭和五年（一九三〇年）、岐阜縣可兒市的大萱牟田洞古窯，發現了桃山時代的志野筍繪的陶片，一直被認為是瀨戶生產的志野燒，後來證實是由美濃生產。這是推翻陶瓷史的一大發現。之後，荒川豐藏開始在大萱研究志野，致力於再現瀨戶黑、黃瀨戶。昭和三十年（一九五五年），被認定為國寶級陶藝家。

織部

充滿破格造型與嶄新意念的織部燒，以綠釉和鐵繪的青織部等種類為主。

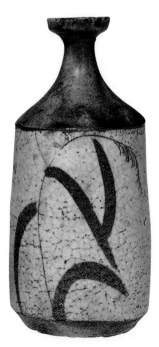

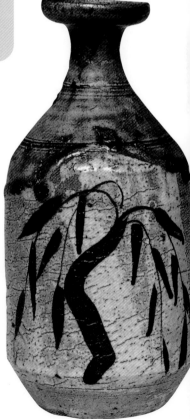

青織部酒瓶

➡自由不受拘束的設計，是織部作品中令人玩味之處。私人收藏。照片提供：岐阜縣陶瓷資料館。

合手的深酒杯
極致的美濃燒

如白雪般的素色無紋志野、顯色鮮艷的紅色赤志野、綠色的繪織部及青織部等器物，讓酒宴更豐富多彩。

美濃燒的重點

● 美濃燒是在桃山時代，茶碗流行的背景下，所孕育而生的色彩豐富的茶陶。

● 脫離原本模仿唐物＊，以新開發的釉藥，燒製嶄新的黃、黑、白、綠色的陶瓷器。

● 分為四大類：黃釉與氧化銅作用而呈現綠色的黃瀨戶、漆黑茶碗的瀨戶黑、描畫鐵繪施予長石釉的志野以及以綠釉為主體多予以嶄新意念的織部。

＊中國的燒物。

C 志野高台深酒杯
↕ 如白雪般的白志野，表出與瓷器不同質感的典雅，非常受到一般大眾喜愛。1萬日圓。

B 金銀刷毛目深酒杯
↕ 黑底基調上以刷毛塗上金、銀彩，既華麗又高格調。適合在祝福的筵席上使用。1萬日圓。

A 赤志野高台深酒杯
↕ 施上薄長石釉，器皿表面燒成紅色稱為赤志野。1萬日圓。

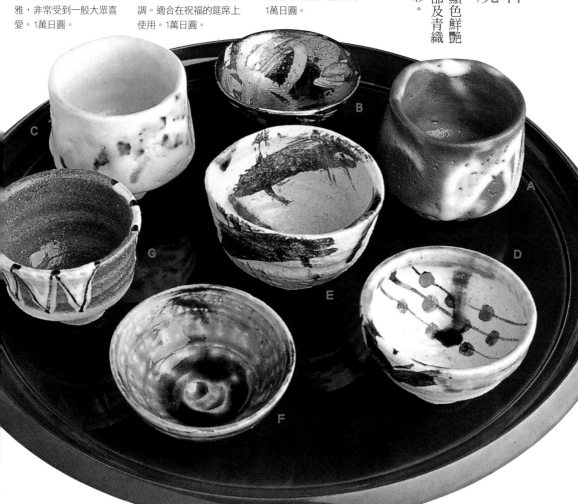

G 赤樂深酒杯
↕ 是樂茶碗系，織部紋樣。別具風味的深酒杯。5千日圓。

F 鐵織部深酒杯
↕ 乍看像是全施以織部釉的繪織部，杯內底以鐵釉彩繪。5千日圓。

E 彌七田織部深酒杯
↕ 在彌七田窯所燒製的織部稱作「彌七田」，與一般所認知的織部有些差異。5千日圓。

D 織部天目型深酒杯
↕ 運用抽象紋樣加上奔放的線條，將現代感融入作品中的織部。5千日圓。

如何挑選
傳統製法的器皿

美濃燒最初製作的作品就是黃瀨戶。缽、涼菜盤、酒瓶等器物，黃色器面搭配氧化銅的綠釉草花紋樣，形成美麗的對比。

（上）灰釉花型盛缽
（左）灰釉花姿小缽組
（右）灰釉花型小缽組

盛缽1萬日圓，花姿小缽組五個1萬8千日圓，花型小缽組五個2萬日圓。

黃瀨戶 きせと

室町時代後期，以燒完植物後的木灰調配不透明釉作為基礎，來燒製呈現淡黃色澤的器物，是製作黃瀨戶的開端。到了桃山時代，有著美麗釉調的黃瀨戶就此確立。

施以帶有光澤黃釉的深酒杯手；讓人聯想到酥炸後呈現美麗金黃色的菖蒲手，特徵是在線雕紋樣中帶有綠釉與焦黃的顏色。

黃瀨戶碗

→有著柔和黃色的可愛酒碗，彷彿連酒也變得更加順口。3千5百日圓。

灰釉花籠型花生

→宛若竹編器具的陶製品。安定的灰釉色調，將花兒襯托得更加醒目。1萬5千日圓。

黃瀨戶酒瓶

←與右上的碗為同一製作模式。削成稜角的瓶體，容易拿取並具有安定感。讓人有親切印象的作品。參考品。

在柔白之中顯現趣味的志野

白色表面散布著細細的裂紋，在樸素的鐵繪之間隱約顯現點點火色。志野是最具代表性的桃山陶。

志野的特點

● 使用稱為「艾土」的柔軟泥土，再以筆繪圖，並施予長石釉燒製而成。為日本最早的白色陶器。

● 常見的有繪志野與鼠志野，另外還有素色志野、赤志野、紅志野、練上志野等種類。

● 器皿種類，以茶碗為首，水罐、香盒、盤、缽、涼菜盤等茶陶為主力。

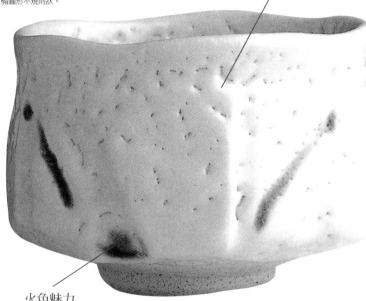

繪志野茶碗

↻ 彷彿與手融合在一起的沓形＊茶碗。抹茶綠引人注目。圈足邊刻有銘文。15萬日圓。

＊沓為一種當時貴族踢球（「蹴鞠」活動）用的鞋形，呈橢圓形不規則狀。

完全的長石釉

施以大量志野特有的長石釉，白色釉面產生如柚子皮般的紋路，別具風味。

繪志野 えしの

施予長石釉的白色素色志野與器物上有圖案的繪志野。以鐵釉描畫圖案，然後再施以長石釉燒製而成。被視為珍品的桃山時代的繪志野。

火色魅力

受到釉藥與器體中微量鐵份的影響，作品呈現極具魅力的點點火色。

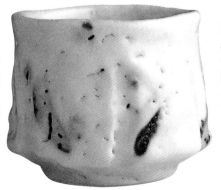

繪志野茶碗組

↩ 和上面的抹茶碗有相同式樣的圓筒狀大茶碗。隱約可見鐵繪之巧思。五個2萬日圓。

志野圓筒大茶碗組

↑ 現代作品。若使用紅色茶托等用具，整體看來會變得更艷麗！五個1萬日圓。一組含木箱。

*含鐵份多的泥土。

與繪志野同樣是志野燒的代表風格之一。在成形的器體上施以鬼板*化粧技法，稍微乾燥後快速用刮刀描繪出紋樣。在施上厚厚的長石釉燒成後，化粧部分會出現如老鼠色的顏色，而紋樣則如鑲嵌般浮現白色。老鼠的顏色與白色紋樣形成強烈對比。左圖的作品便是典型之作。

鼠志野鷸鴒紋鉢
↑桃山時代的作品。重要文化財產。在鼠志野的作品之中可被列為第一的名作。隨意自由的設計，是裝飾很豐富的器缽。東京國立博物館收藏。

鼠志野雲錦茶碗組
→雲錦是指紅葉美麗的模樣。活用去白（浮現白色）技術的作品。五個8千日圓。

赤志野 あかしの

與鼠志野幾乎是相同的技法，但卻施以薄薄的長石釉，表面的顏色不像老鼠的顏色而燒成紅色。乍看很相似的紅志野，是用黃土施以薄薄化粧法，描畫上鐵繪，最後用長石釉燒製而成。

赤志野小鉢組
↓呈現漂亮紅色的器物。作為抹茶碗之用。底部的圈足，十分別緻小巧。五個3萬日圓。

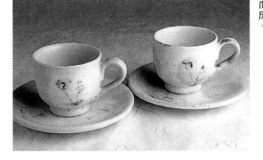

志季野碗盤組
↑表現西洋現代風格的碗。充分展現出志野的可愛，可增加日常生活情趣的器皿。6千日圓。

（右）繪志野碗盤組
（左）赤志野碗盤組
↓志野的紅茶碗風格十分獨特。共1萬日圓。

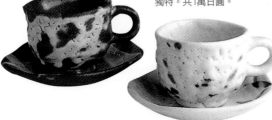

發動設計革命
織部的綠色與造型

大膽的想法、富於變化的造型、鮮豔的綠色與鐵繪的嶄新意念。在織部燒中，我們可以感受到茶道名家——古田織部的思想美學。

織部的特徵

● 受到古田織部的指導而生產，以綠釉為主，再加上灰釉、鐵釉、長石釉，是集美濃燒之大成的流派。

● 在特意歪曲的沓形及不對稱的設計中，加入當時流行的染織式樣與蒔繪式樣。

● 有織部黑、赤織部、繪織部、青織部、黑織部、鳴海織部、志野織部和彌七織部等多種式樣。

● 器皿種類有茶碗、茶筒、香盒、火爐等茶道用具，以及盤、缽、手缽、涼菜盤、蓋物、酒瓶等食器類，種類繁多。

巧妙的變型

織部茶碗的特徵是，在成形之後故意做成沓形，並在口緣故意捏成像蜿蜒山路的形狀。

織部抹茶碗

❷ 是十分新穎的桃山時代作品，即使到了今日，織部的顏色與造型也是完全不褪流行的設計。10萬日圓。陽明庵。

鮮明的對比

白土的器體上，混著濃郁綠色織部釉以及白色長石釉，兩者交雜演出鮮明的對比色。

涼菜盤

❷ 古陶青織部涼菜盤的仿製品。既典雅又符合現代風格作品。青木邦子作。

青織部 あおおりべ

織部燒的通稱。以鐵繪描畫紋樣，器體施以白釉＊及織部釉的部分為最大特徵。作品多為盤類、手缽、涼菜盤等種類。

＊長石釉。

青織部原指古時候的綠釉，在今日也可以使用綠釉。

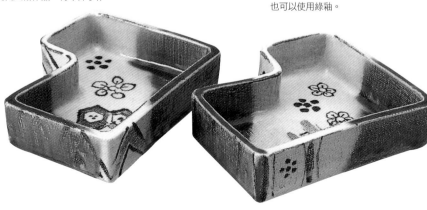

黑織部珍味盤

⬆ 在白色的器面上表現獨特黑色的黑織部。因為附有蓋子，也可用為蒸物的器皿。一個1千2百日圓。陽明庵。

織部手付缽
織部扇紋橢圓盤／織部木賊喰籠

↗ 手付缽2萬日圓，橢圓盤1萬5千日圓，喰籠8千日圓。陽明庵。

黑織部 くろおりべ

與織部黑*不同，在器面上保留部分白色，以鐵繪描畫圖樣。作品多沓茶碗。

＊除了圈足周圍以外，器皿全體施以黑釉，沒有紋樣。

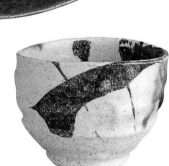

彌七田深酒杯

↗ 在織部燒中令人感到輕巧可愛的彌七田，平易近人的溫馨感，讓餐桌增添一份祥和。5千日圓。陽明庵。

彌七田 やしちだ

江戶初期於彌七田窯所燒製的特異風格的織部燒。在奢華的製法下，施以綠釉，表面帶黃且光滑。作品以食器為主。

古田織部

天文十二年到慶長二十年。本名重然，是跟隨過豐臣秀吉與德川家康的武將，千利休門下的茶道家，「利休七哲」中的一人，也是德川幕府第二代將軍的茶道老師。他雖然是有名望的茶道家，卻在大阪戰役中，因家臣涉通敵株連，被質疑出賣德川幕府而切腹自殺。織部的茶道風格善於表現華麗的創意，不斷利用歪斜之美的沓形與獨特刮刀技法創造大膽的變形藝術。自由奔放的紋樣是織布的特異美學意識。

曾經以美濃燒中盤商而聞名的本町街道。現在改名為織部街，是一條適合散步的街道。

繪織部 そうおりべ

器皿全施以織部釉而得名。多在釉下線雕刻紋樣和印刻文字。圈足周圍以及底部不施釉藥。作品多以盤以及缽為主。

繪織部三方小缽

⬇ 三角造型，十分受歡迎。大膽的設計，有別於傳統的器皿。五個2萬日圓。陽明庵。

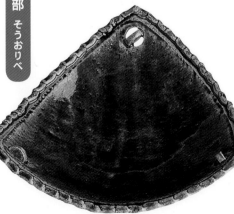

展現新魅力的美濃瓷器

桃山風格的美濃陶在江戶初期逐漸式微。直到江戶後期轉變為青花瓷、白瓷、青瓷等瓷器形式後，才重新發掘出美濃燒的新生命。

美濃燒的特點

● 隨著織部的沒落，茶陶製作也急速退潮。同時也因為幕藩體制的領土細分而失去贊助，最終被迫轉變為生產以一般大眾為對象的日常食器。

● 受到有田瓷器的打擊，窯業呈現停滯的狀態。

● 受到瀨戶地區生產瓷器的影響，遲至天保年間（一八三○年到一八四四年）才開始製作瓷器，生產仿製古青花瓷、白瓷與青瓷等作品。

● 引進西歐窯業革新技術，漸漸構築起以飲食器皿為主的繁盛前景。

↑ 青花瓷的繪圖磁磚。是只有在美濃首度製作青花瓷的幸輔窯才有的美麗作品。參考品。

海老紋大盤

↓ 古青花瓷風格的繪圖。其他還有螃蟹、花枝、烏賊等。

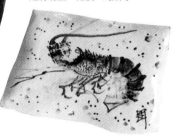

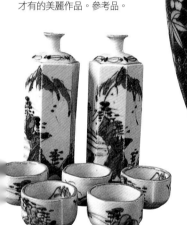

六角山水酒器

↑ 美濃市的燒窯是製造酒器的鼎盛之地。3千5百日圓。幸輔窯。

松竹梅繪光琳仿製壺

↑ 十九世紀作。是對美濃的瓷器發展大有貢獻的加藤五輔的作品。多治見市收藏。

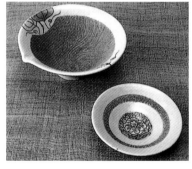

（上）青花瓷山歸來圖研磨缽
（下）櫛目牡丹圖缽

↑ 兼具美麗紋路與造型的青花瓷。研磨缽9千日圓，缽4千5百日圓。青山窯。

（前）捲上文井　飯碗　（後）麥穗茶杯

↤ 井5千日圓，飯碗4千日圓，茶杯4千5百日圓。青山窯。

三彩花器「豐容」

⬇ 加藤卓男作。現代美濃燒的代表人物，以研究波斯古陶聞名。岐阜陶瓷資料館。

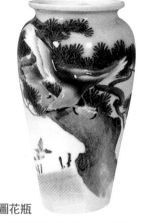

松鷹圖花瓶

➡ 使用吹附技法的西浦燒。私人收藏。
照片提供：岐阜縣陶瓷資料館。

美濃瓷器的特點

● 在明治大正年間，除了在傳統技術上精益求精，也企圖將產業提昇為現代化企業，輸出產量也隨之成長。美濃燒的各種食器種類，占全國總生產的六成。

● 美濃燒致力於彩繪瓷器。在開發了摩擦彩繪不褪色等繪畫技法後，散發出嶄新魅力。

美濃燒導覽

交通路線

電車／JR中央本線多治見、土岐、瑞浪站下車。
開車／經由中央自動車道到多治見交流道、土岐交流道、瑞浪交流道下。再由名古屋走19號線北上，約三十公里到多治見、三十八公里到土岐、四十四公里到瑞浪。

窯舍資訊

多治見市觀光協會
TEL 0572-24-6460
土岐市商工觀光課
TEL 0572-54-1111
瑞浪市商工課
TEL 0572-68-2111

陶器市集

多治見市陶瓷祭
每年四月的第二星期六、日。
土岐美濃燒祭 每年五月上旬。
瑞浪陶器祭
每年四月第一個星期六、日。

主要參觀地點

岐阜縣陶瓷資料館（多治見市）
TEL 0527-23-1191
美濃陶瓷歷史館
TEL 0527-55-1245
瑞浪陶瓷資料館
TEL 0527-67-2506

⬆ 岐阜陶瓷資料館。陶瓷的千年歷史軌跡是參觀的重點。
⬇ 在市之倉さかづき美術館，一大排的盃為經典之作。

幸兵衛窯

⬆ 國寶級作家加藤卓男主持的燒窯。展示古代波斯瓷器以及當地的古陶與現代作品。由福井縣搬移至此，原為有二百年歷史的民家，現為展示場，與相連的庭院形成獨特的氣氛。

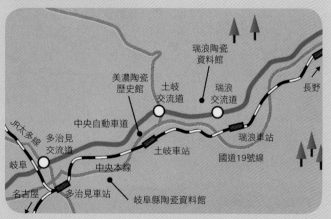

誰是國寶級的陶藝家？

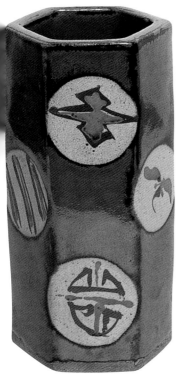

備前燒之技
山本陶秀

在備前燒中繼金重陶陽、藤原啟之後的第三位國寶級師傅。成功燒製出備前燒的窯變風格，從照片中的「肩衝茶入」（茶罐）便可看見其作品的精彩之處。

致力於保存無形文化財產的工作者

通常國寶級人物是以個人的技術作為判定的標準。但在陶瓷器的世界中，並非專指個人，像是色鍋島、小鹿田燒的技術保存。

以民藝陶器而被認定
濱田庄司

戰後第一次受封國寶級人物的濱田庄司，掀起一股民藝陶器風潮，使益子的名字響遍全國。讓不過度裝飾的日常生活雜器美學再次受到高度重視！

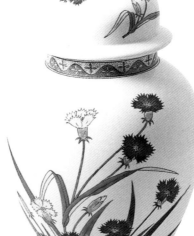

彩繪瓷器之技
第十四代
酒井田柿右衛門

代表有田的彩繪瓷器中最有名的柿右衛門窯，二〇〇一年，第十四代柿右衛門，被認定為國寶級人物。他繼承了傳統柿右衛門式樣而得到此殊榮。

色鍋島之技
今右衛門技術保存會

一九七六年，今右衛門技術保存會因為保存幕藩時代的官窯珍藏的鍋島彩繪瓷器之技術而被認定資格。

許多陶瓷作品會被認定為文化財產，且受到保護，但只有特別優秀的作品才能被指定為「國寶」，在國產的作品中，只有仁清彩繪雜香爐等五件被指定為「國寶」。「國寶級人物」則是指保存重要無形文化財產的工作者。首先由國家認定無形文化財產的「技術」，然後這些工作者因傳承其技術而被認定。到二〇〇一年為止共有二十八位個人以及二個團體得此殊榮。

小鹿田燒之技

小鹿田燒
技術保存會

在日田山間裡，由十間窯舍來傳承傳統技術的小鹿田燒。堅持泥土與釉藥的生產地，與各地傾向統一的燒窯相比之下，有顯著的不同。

技術擁有者的國寶級人物，重要無形文化財產的保存者

認定年代	類別	姓名
1955	彩繪瓷器	富本憲吉（1886～1963）
	鐵釉陶器	石黑宗麿（1893～1968）
	民藝陶器	濱田庄司（1894～1978）
	志野・瀨戶黑	荒川豐藏（1894～1985）
1956	備前燒	金重陶陽（1896～1967）
1961	彩繪瓷器	加藤土師萌（1900～1968）
1970	備前燒	藤原啟（1899～1983）
	荻燒	三輪休和（十代休雪1895～1981）
1976	唐津燒	中里無庵（十二代太郎右衛門1895～1985）
	色鍋島	今右衛門技術保存會
1977	青花瓷	近藤悠三（1902～1985）
1983	白瓷・青白瓷	塚本快示（1912～1990）
	荻燒	十一代三輪休雪（1910～）
1985	鐵釉陶器	清水卯一（1926～）
	琉球陶器	金城次郎（1912～）
1986	彩繪瓷器	藤本能道（1919～1992）
	鐵繪	田村耕一（1918～1987）
1987	備前燒	山本陶秀（1906～1994）
1989	彩繪瓷器	十三代今泉右衛門（1926～2001）
1993	練上手	松井康成（1927～2003）
1994	志野	鈴木藏（1934～）
1995	白瓷	井上萬二（1929～）
	三彩	加藤卓男（1917～）
	小鹿田燒	小鹿田燒技術保存會
1996	民藝陶器（繩文象嵌）	島岡達三（1919～）
	備前燒	藤原雄（1932～2001）
1997	青瓷	三浦小平二（1993～）
	彩釉瓷器	三代德田八十吉（1993～）
1998	常滑燒（茶壺）	三代山田常山（1924～）
2001	彩繪瓷器	十四代酒井田柿右衛門（1934～）
	彩裡金彩	吉田美統（1932～）

瀨戶燒

せとやき

御深井釉木瓜形水盤

↑ 御深井是指尾張德川家的御庭燒＊。以鈷藍上繪還原燒成。定光寺收藏。照片提供：瀨戶歷史民俗資料館。

＊自製瓷器。日本江戶時代，諸侯在其城內或邸宅建窯，請陶工匠燒製陶瓷器。

所在地	愛知縣瀨戶市
傳統特徵	在東日本，「瀨戶物」成為陶瓷器的代名詞，作品多樣化
傳統顏色	富含多種顏色變化，但是陶器以赤津燒七釉著稱。
傳統製造	製作各種多樣的陶瓷器，包含茶陶、食器與日用雜器等。

歷史

首開使用釉藥燒製高級陶瓷器的風氣

中世紀以來繁盛的六大古窯中，只有瀨戶燒成功地燒製施釉陶器，因此接到來自名門貴族、寺廟神社的大量訂單。

瀨戶灰釉畫花紋瓶子

↑ 鎌倉時代。是中世紀最早模仿中國陶瓷、施釉燒製的瀨戶陶代表作品。愛知縣陶瓷資料館收藏。

Setoyaki

瀨戶燒
愛知縣瀨戶市

燭臺

🔼 昭和十三年製作。這是當年以量產為目的，大量生產西洋瓷器時的作品。令人不禁讚嘆昭和時代的前衛設計。產品技術總合研究所收藏。

名稱不明

🔼 昭和初期。用途不明，不知是作為擺飾或是時鐘？是一件非常出色的新藝術風格作品。產品技術總合研究所收藏。

瀨戶的變遷

古瀨戶的灰釉

⬇ 以草木灰為原料，灰釉與鐵釉是製作施釉陶器的原料。

瀨戶山離散

⬇ 戰國時代，尾張及三河淪落為戰場，許多陶工逃至美濃。

赤津啟藩窯

⬇ 江戶時代，藩主號召陶工，獎勵赤津燒。

開始燒製青花瓷

⬇ 江戶後期，居住在有田的加藤民吉開始燒製瓷器。

輸出「瀨戶物」

明治之後，成為瓷器的最大產地，貿易輸出鼎盛。

青花瓷養蠶圖屏風

🔼 明治初期。瀨戶青花瓷作品，屏風高87公分。由內閣勸業博覽會出品。東京國立博物館收藏。

江戶時代的馬目盤

因為瀨戶的陶土會特意燒得比較白，所以瀨戶陶器也被稱為華麗的近代陶器。其中又以馬目盤最受歡迎。

鐵繪馬目盤

➡ 圖案像極了馬兒的眼睛。是一件從江戶末期到明治時期都非常受到歡迎的作品。愛知縣陶瓷資料館收藏。

充滿樂趣的古瀨戶

十四世紀所使用的鐵釉，在當時是一種全新的釉藥。古瀨戶的鐵釉，是將鬼板黏土搗碎，然後再與木灰等混合製成。

古瀨戶

在鎌倉時代，出現了黑色中混合茶褐色的古瀨戶釉。其後伴隨著千利休提倡侘茶，因而孕育出能表現日本獨特美學的「國燒」優秀作品。被小心保存至今的古瀨戶釉茶碗。

古瀨戶大杯

➡ 黑色器面加上織部的風格，利用傳統技法展現出現代意趣。8千日圓。霞仙陶苑。

古瀨戶菓子缽

➡ 美麗的漆黑缽底。器面有織部風格的大膽構圖，即使以現代工藝的角度來欣賞，也是一件優秀作品。5千日圓。霞仙陶苑。

古瀨戶片口

➡ 側邊有注嘴的設計，是適合裝醬油或酒的便利器皿。長長的注口是為了防止傾倒時外漏，非常地方便。3千8百日圓。日和。

古瀨戶茶碗

➡ 端正的造型。無論是大小茶宴上，都不會讓人覺得失禮。1萬8千日圓。霞仙陶苑。

鐵釉茶杯　葫蘆小缽／酒杯

➡ 茶杯3千5百日圓，小缽5百日圓，酒杯2千5百日圓。霞仙陶苑。

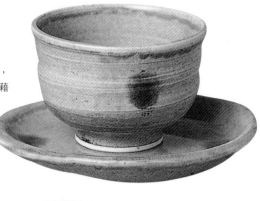

瀨戶的黃瀨戶

起初是因為想仿照中國青瓷的顏色，結果卻意外產生了黃瀨戶。帶著柔和的黃色器皿在當時相當受到重視。

黃瀨戶休憩碗

➡ 豐滿可愛的茶碗，正如同其名，是一件可以消除疲倦並帶來心靈慰藉的器皿。2千8百日圓。日和。

黃瀨戶柊文高台盤

➘ 特別托高的高台設計，放置在餐桌中央，盛裝前菜等料理，就宛如盛開在餐桌上的一朵花。2萬日圓。霞仙陶苑。

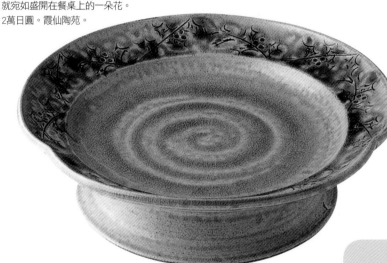

黃瀨戶蕪菁盤

⬆ 黃瀨戶可以讓使用者放鬆，是能緩和氣氛的一種神奇器皿。2千9百日圓。日和。

黃瀨戶手付缽

➡ 不管是日常生活或是用於茶宴皆合適。穩固好拿的把手設計。1萬日圓。霞仙陶苑。

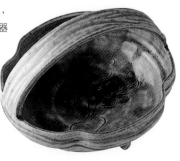

赤津燒的七釉

瀨戶有灰釉、鐵釉、黃瀨戶、古瀨戶、志野、織部與御深井等七種釉藥。戰後的瀨戶，窯業繁盛，在不斷製作各種陶瓷器的過程中，卻讓原本瀨戶的特徵逐漸消失。只有赤津燒繼承了瀨戶的傳統特色，因此被稱作「七釉赤津燒」。

參照赤津燒釉藥所燒製的涼菜盤。透過這些作品可以感受到每種顏色的獨特風味。

志野器皿的造型與紋樣

為了再現中國瓷器的風采，是日本最早製作白色陶瓷器的窯舍。有別於豐潤飽滿的白色瓷器，志野賦予了白色器皿另一種不同的美感。

志野器皿的挑選重點

● 如同白雪般柔和的器面、溫暖明亮的白色、微妙的凹凸質感以及故意利用小針孔造成的去光效果，都是志野器皿的魅力。

● 因為施以大量長石釉，因此造成器皿表面變得厚實，但也讓器皿形狀呈現歪斜。這些都是為了塑造出一種穩定的感覺。

● 作品多為抹茶碗、茶碗與大茶杯。

志野葡萄六角盤

↺ 符合志野特徵的全白表面，有一種可以柔和周遭氣氛的力量。適合各種場合的重要器皿。5千6百日圓。日和。

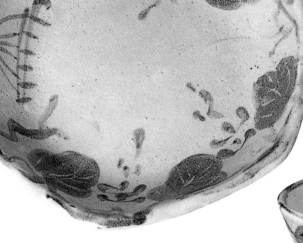

志野葡萄茶碗

↻ 器皿的紋樣通常取自於日常生活中的景物。葡萄紋樣是常被使用的主題。1千3百日圓。日和。

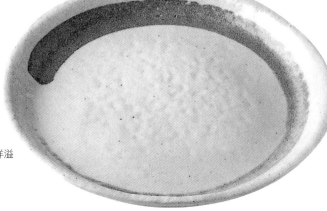

志野葡萄茶碗

↻ 也可與上面二件成套使用。方便拿取的茶碗。1千8百日圓。日和。

志野八寸盤

➔ 一筆到底，充滿力量的紋樣。簡單中洋溢著現代趣味的作品。3千日圓。霞仙陶苑。

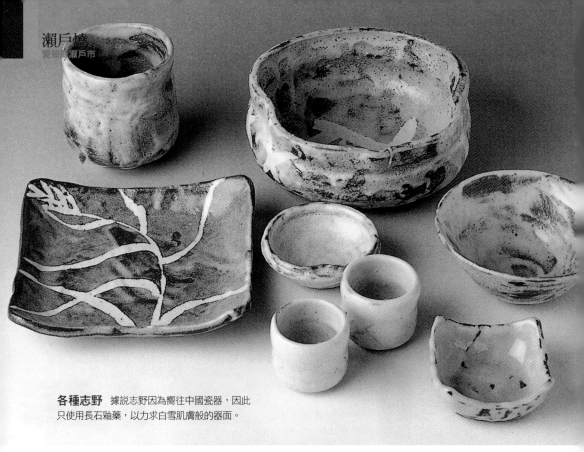

各種志野 據說志野因為嚮往中國瓷器,因此
只使用長石釉藥,以力求白雪肌膚般的器面。

志野大茶杯(右)
志野茶杯(下)

↻ 用鐵釉描繪而成的圖樣
與白色表面自然融合為一
體。大茶杯2千日圓,茶杯
3千5百日圓。霞仙陶苑。

志野花繪四方鉢

↻ 描畫令人憐愛的
草花。將志野可愛
的特色完全表現出
來。3千2百日圓。
日和。

芒草長角盤

↻ 這是志野燒中顯出鼠
灰色的作品。以白色來描
繪風吹的紋樣。3千5百日
圓。日和。

器物提供 霞仙陶苑／TEL 0561-82-3255 日和／TEL 044-244-1508

餐桌上的織部

於桃山時代出現的織部燒，在當時掀起一股風潮，是劃時代的式樣。源起於茶道家古田織部，最明顯的特徵是打破傳統造型與紋樣設計。

織部器皿的挑選重點

● 打破一般器皿的概念，特意設計成歪斜扭曲，或是扇形和袖子狀等獨特造型。

● 雖然統稱為織部，但卻有許多種類上的分別。每一種都是強調大膽豪放。

織部笹六角盤

↑上下使用織部綠釉，具有整體感，中間則以柔和的竹葉紋樣來展現古典風味。5千6百日圓。日和。

黑織部 くろおりべ

使用含鐵份的釉藥，在燒成過程中由窯中取出急速冷卻，如此便可呈現黑色表面。然後在黑色表面上再畫上如窗格般的白或是描畫漆灰繪、雕刻紋樣。

織部茶杯與茶盤

↑日本風格圖案的織部與咖啡杯的絕妙搭配。織部豪放大膽格調與咖啡調性一致。日和（參考品）。

黑織部舟形小付
黑織部六寸盤
黑織部小缽

↪小付3千日圓，六寸盤6千日圓，小缽6千日圓。瀨戶物廣場。

黑織部夫婦茶碗

↑具有個性的黑織部。讓人可以不受拘束，輕鬆喝茶的茶碗。左1千7百日圓，右1千5百日圓。日和。

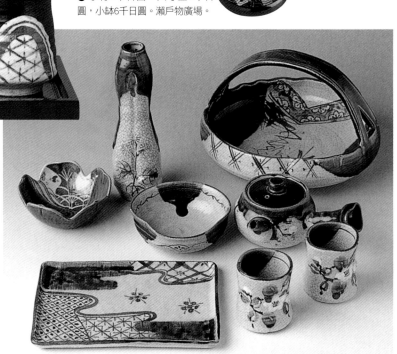

↪各種織部。出現於桃山時代的織部燒，以鮮艷的綠色、嶄新的紋樣與獨特的造型，帶給當時的餐桌器皿很大的衝擊。

鮮豔的綠色織部釉，加上鐵份較多的紅土赤織部，兩者相融合後便是鳴海織部。塗染上紅色後，更有如彩繪般的豪華感。

鳴海織部涼菜盤

↑看起來像是臉的紋樣。彷彿會錯看成近代藝術作品。2千7百日圓。霞仙陶苑。

鳴海織部輪花盤

↑大膽的顏色構圖，即使只用來作為裝飾器皿也非常有趣。花的外形散發著柔和之美。4千5百日圓。霞仙陶苑。

織部的茶陶

古田織部是千利休的弟子，精於茶道，也全力專研茶陶。織部喜歡設計前人未有的造型與創意，其中尤以抽象紋樣和歪曲奇形等獨創風格，令人驚艷不已。

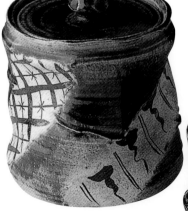

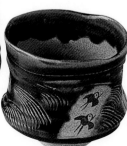

黑織部飯茶碗

↑雖是飯茶碗，但大膽輕巧的筆觸也具有抹茶碗的特質。1千8百日圓。日和。

織部水罐（左）
織部面取茶碗（右）

←將織部的特點完全表現出來的作品。水罐5萬日圓，茶碗2萬5千日圓。霞仙陶苑。

兼具古老與創新意念的灰釉器皿

從日本最古老的釉藥──灰釉，可以追溯到平安時代燒製施釉陶器的瀨戶與猿投窯的根源。

灰釉片口鉢

➤ 看起來樸素的灰釉，在經過長期使用後所散發出的韻味讓人迷戀。器體凹陷的設計，趣味十足。1萬8千日圓。霞仙陶苑。

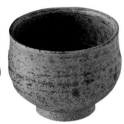

（上）灰釉投手杯
（下）灰釉笹葉盤

➤ 想要小酌一杯時，是可讓人無後顧之憂而好好喝一口的器皿。投手杯1千8百日圓，笹葉盤2千5百日圓。霞仙陶苑。

灰釉茶碗

➤ 讓人有安心感的灰釉器物。左3千日圓，右1千5百日圓。霞仙陶苑。

從江戶時代流行至今

鐵釉所描畫的橢圓形漩渦狀紋樣的雜器，堪稱民藝陶的傑作。與描畫柳紋樣的柳茶碗，至今仍然是高人氣的作品。

馬目茶碗／盤／小盤

➤ 將前人作品成功復刻的現代馬目器皿。依然是輕鬆的調性。茶碗1千日圓，盤2千8百日圓，小盤（五個一組）4千5百日圓。霞仙陶苑。

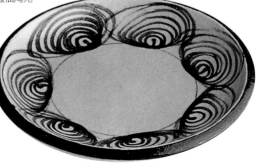

瀨戶燒
愛知縣瀨戶市

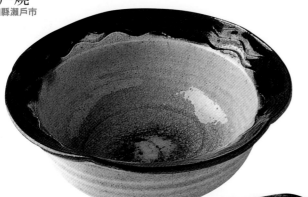

尾張德川的庭燒御深井

戰國時代,所有陶工都逃往美濃。將一度沒落的瀨戶燒再次復興的是尾張藩主德川直義。在名古屋城內建立德川家御用窯「御深井丸」,所以後來淡青色的釉藥就被稱之為御深井釉。赤津的官窯也有使用,傳承至今成為赤津燒。

御深井鐵釉深缽

➔ 具有深沉特質的小型深缽。樸素的色調更適合盛裝綠色的料理。是經常被用來裝盛日式料理的器皿。

御深井釉輪花缽

➔ 在器物上淋上御深井釉藥,形成縞的紋樣。複雜多變的風味讓人省思。在登窯燒成。2萬日圓。霞仙陶苑。

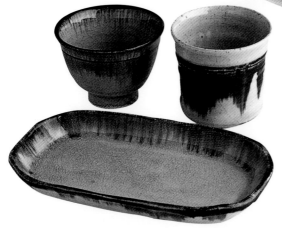

御深井木賊
陶壺／茶杯

➔ 泰然自若的造型與模樣,平凡又耐人尋味的作品。許多人喜歡木賊紋樣。陶壺6千日圓,茶杯1千1百日圓。日和。

(左上)煎茶茶杯組／(右上)茶杯組
(下)御深井灰釉小判盤組

⬆ 左上5千8百日圓,右上6千8百日圓(五個)下8千日圓。瀨戶物廣場。

訴說不同趣味的
彌七田

彌七田織部也被稱作彌七田，是在黃白色的器面上用鐵繪與黃土描繪出細緻的紋樣後，再施以銅綠釉與長石釉的器物。

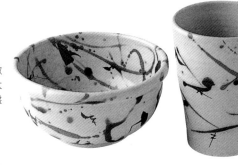
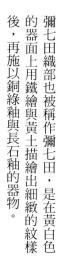

（右）彌七田大茶杯
（左）彌七田涼菜盤
➜ 在器面上，輕描畫出微綠色的現代風格紋樣。大茶杯1千5百日圓，涼菜盤1千8百日圓。霞仙陶苑。

彌七田三角形茶碗
↓ 抽象的鐵繪與簡潔的器體造型，讓人感受到一種說不出的對比性。1千8百日圓。日和。

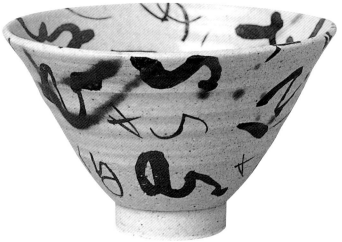

彌七田茶碗
↑ 容易拿取的造型，搭配上彌七田的柔和古典感，喝起啤酒來也變得更順口。1千8百日圓。日和。

瀬戶的陶器與瓷器

本業窯

江戶時代，瀬戶地區因瓷器業而變得繁華，繼承舊有傳統的陶器稱作本業窯，代表是赤津燒。本業窯主要是燒製市場主流商品。最具代表性的作品就是被稱為近代陶畫之花的石盤。後來的馬目盤、油盤也相繼獲得市場的青睞。明治時期開始生產磁磚，被稱為本業磁磚，也讓瀬戶地區的窯業達到鼎盛。

↑ 本業窯的代表器皿彌七田茶碗。日和。右圖為瀬戶陶器的始祖加藤藤四郎的紀念碑。

新製窯

戰國時代，許多陶工將窯舍搬移至美濃，因而造成瀬戶快速衰微。而加藤民吉從有田帶來的瓷器技術則讓瀬戶出現一絲轉機，讓當地的瓷器生產具有重要地位。在今日，就像瀬戶變成器皿的代名詞一樣，我們也可以經常在家庭的餐桌上發現瀬戶的蹤影。

↑ 與有田相抗衡的瀬戶，在興盛的輸出活動中，也產生了許多珍貴作品。上圖為明治期的青花瓷大壺。愛知縣陶瓷資料館。

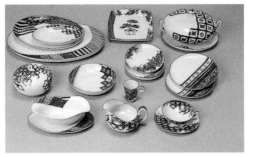

帶有昭和風格造型的 瀨戶燒

挑選

明治以後，為了振興當地產業，瓷器變成最重要的輸出商品，而瀨戶也因此成為瓷器的主要生產地。

黑線紋樣花器

← 昭和十四年。戰前的美學像極了新潮的北歐設計。

染錦裂地門晚餐餐具組

↑ 昭和十一年。國立陶瓷研究所發表的新型西洋食器。徹底打破了傳統西洋食器的型態，企圖將東洋藝術的創意融入其中。

人形煙灰缸

← 昭和九年。日根野作三設計。美麗的土耳其色，以西洋風的房間為靈感所製作的時髦設計。

煙灰缸

↑ 昭和十一年。陶瓷試驗所作。戰前流行直線搭配曲線與簡潔的設計。

瀨戶瓷器的精彩之處

政府判斷各地的陶瓷器有其發展性，因此將陶瓷器規劃為輸出工業品，並由國家統一管理京都陶瓷器試驗所。昭和八年，瀨戶市立窯業也移交給國家，並由這兩個單位統籌陶瓷業界的指導與各種委託試驗。雖然當初研究的目的主要鎖定在日式洋食器的開發，因此在融合日本藝術風格之後，產生了許多日式格調的西洋食器。

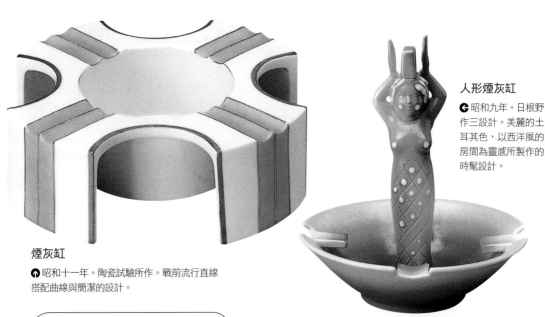

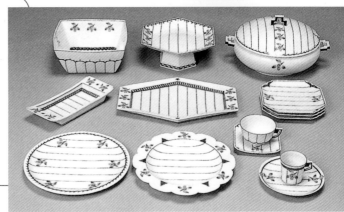

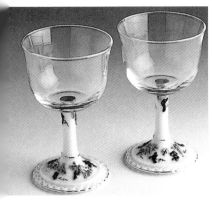

如何挑選瀨戶燒陶瓷器

購買

在陶瓷器最大產地——瀨戶，可以找到種類最齊全，顏色最豐富的各類作品。在日常生活的餐桌上，瀨戶器皿也是不可或缺的一員。

瓷器挑選的重點

● 選擇符合喜好的日常生活用器，比任何理論都重要。

● 沒有必要收集整套作品。即使樣式不同也另有一番趣味。

● 把定價當作選購條件之一即可。器皿的價值不能用金額來衡量。

● 選購一個在任何場合使用皆不失禮的器皿，更可突顯使用者的品味。

玻璃酒杯對組

↱ 最近非常受注目的玻璃與瓷器組合作品。比整體都是玻璃製的杯子更多了一份暖意。二個3千2百日圓。瀨戶物廣場。

故宮之春　茶碗組

↳ 強調中國風格質感的傳統青花瓷紋樣。隨意使用也不會感到負擔。4千日圓。椿窯。瀨戶物廣場。

（左）草花紋手付缽／（中）高腳杯／（右）高台置

↑ 日式與西式料理皆合適。另有多種造型。（左）4千日圓（中）2千4百日圓（右）2千4百日圓。瀨戶物廣場。

↷ 與上圖的玻璃酒杯屬同一系列。由左至右，香草茶組3千2百日圓，優格杯組五個4千日圓，橢圓盤、冰淇淋杯組2千4百日圓。瀨戶物廣場。

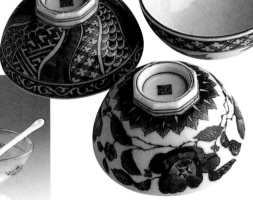

茶碗（水鳥、故宮、祥瑞）

↱ 傳統紋樣的青花瓷茶碗。可隨個人喜好任意使用。給家人各準備一個或許可以增加家族間的情感交流。各1千2百日圓。瀨戶物廣場。

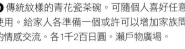

瀨戶燒

愛知縣瀨戶市

引人入勝的彩繪瓷器

本書介紹的瀨戶瓷器剛好多以青花瓷為主，但是別忘了彩繪瓷器也是屬於瀨戶瓷器的一種喔！提到陶瓷器馬上會讓人聯想到瀨戶，而瀨戶不管在顏色、造型、設計上，種類都多到令人眼花撩亂。瀨戶的陶瓷器匯集了全日本的技法與意念，雖然有些人評論瀨戶燒沒有特色，但是現代的瀨戶燒種類包羅萬象，已經不能用三言兩語就可以說盡。下次來到瀨戶，保證你一定也可以找到一件符合個人喜好的漂亮彩繪作品。

青花瓷小飯碗

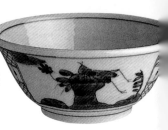

→ 可使用於各種用途的小飯碗。例如盛裝燉煮、沙拉等料理也非常合適。3千5百日圓。溪泉。瀨戶物廣場。

茶碗 紅葉

← 雖是小巧玲瓏的抹茶碗，但也可當作涼菜盤及飯茶碗使用，可隨著個人巧思變化使用方式也多采多姿。3千5百日圓。祖泉窯。瀨戶物廣場。

瀨戶燒導覽

交通路線

電車／由JR名古屋車站到地下鐵東山線榮車站轉乘名鐵瀨戶線，至尾張瀨戶車站下車。
開車／經由東明高速公路至名古屋交流道、往瀨戶方向走155號線至尾張瀨戶。

← 窯籬是瀨戶「窯籬小徑」的最大特徵，以登窯燒製時使用匣缽、棚板、支柱物等的燒窯工具所製成的籬笆。

→ 愛知縣陶瓷資料館。昭和五十七年落成完工，是日本最大的陶瓷資料館，內部資料豐富，設施完善。

窯舍資訊

瀨戶市商工觀光課
TEL 0561-82-7111

陶器市集

瀨戶物祭
每年九月的第三星期六、日。

主要參觀地點

愛知縣陶瓷資料館
TEL 0561-84-7474
瀨戶市歷史民族資料館
TEL 0561-82-0687
赤津燒會館
TEL 0561-21-6508
品野陶瓷器中心
TEL 0561-42-1141
瀨戶本業窯
TEL 0561-82-2660
一里塚本業窯
TEL 0561-82-4022

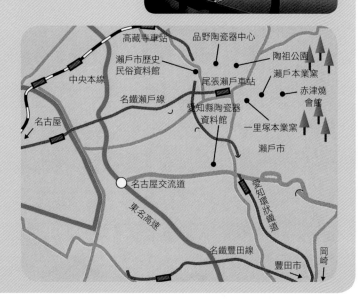

器物提供 瀨戶物廣場／TEL 0561-82-4151

深入了解陶瓷器的紋樣

了解紋樣的四個重點

● 傳統紋樣多源自中國與印度。
● 動植物等素材多被設計成連續圖案。
● 抽象圖樣代表長壽與幸運吉祥的意思。
● 直接由顏色與描畫的圖按來判斷紋樣名稱。

雲錦手 うんきんで

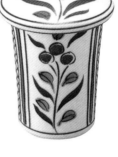

描畫象徵春天櫻花與秋天紅葉的古典圖樣。

雲錦手蓋付平煮物缽。

唐草（藤蔓） からくさ

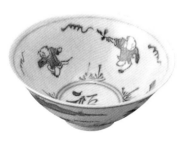

最受歡迎的紋樣。另有葉藤蔓、牡丹藤蔓等紋樣，被廣泛地描畫在各類器皿上。

青花瓷藤蔓茶杯。

唐子 からこ

描畫中國小孩的人物紋樣。依照人數，有所謂「七人唐子」等名稱。

景德鎮唐子飯碗。

龜甲 きっこう

描畫著沒有縫隙、代表龜甲殼六角形的幾何學紋樣。仿效烏龜長壽的吉祥圖案。

高麗龜甲茶碗。

赤繪 あかえ

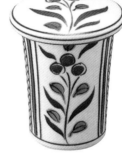

以紅色為主，配合使用黃、綠、紫等色彩的上繪陶瓷器。紅色為不透明，而其他色彩為透明。

赤繪蓋付鰭酒。

赤丸文 あかまるもん

以紅色來描畫最主要的構圖（圓形），然後再加上金、黃與綠色的創意作品。

赤丸文小缽。

網目 あみめ

無止盡地描畫，代表長壽之意的吉祥紋樣。也被稱作網目紋或網紋。

網目飯碗。

在陶瓷的古董與名家作品中，有許多令人難以理解的名稱。其中之一便是紋樣的名稱。聽到青花瓷藤蔓紋小缽可以讓人很快聯想到美麗的器物。經過深入了解後，我們可以發現器皿名稱不過就是依照技法、紋樣與造型來做不同的排列罷了！如果可以先了解具有代表性的紋樣，你也可以馬上成為一位能說出正確名稱的專家。

青海波 せいがいは

規則地連續描畫海浪的古典紋樣，織部切立青海波角盤。

蛸唐草 たこからくさ

在連續漩渦紋樣中描繪點狀的古伊萬里代表圖樣。也是最受歡迎的藤蔓紋樣。

蛸唐草片口缽。

松竹梅 しょうちくばい

不畏寒冷依舊碧綠的松與竹，加上春天裡最先綻放的梅花所組合而成圖案。

青花瓷松竹梅筒形抹茶碗。

麥藁 むぎわら

以粗細不同的線條所描畫的紋樣，看起來像是收割穗後的麥桿。

麥藁十草飯碗。

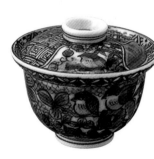

祥瑞 しょんずい

把來自中國青花瓷的古典紋樣，描畫於吉祥紋樣與山水畫之中。

祥瑞蓋付煮物缽。

十草 とくさ

發想來自直直地生長的木賊莖，簡單描畫的線條，最常被用於飯碗與茶碗等器皿。

青花瓷十草茶碗。

捻 ねじ

像風車般，成放射狀的螺旋紋樣，是符合一般大眾喜好的圖案，也稱作螺旋紋。

捻祥瑞刺身缽。

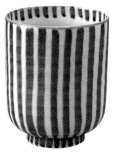
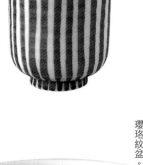

瓔珞 ようらく

模仿古代印度貴族身上所配戴的珠玉串飾或珠寶的東洋紋樣。常出現在格調高雅的食器上，以紅色、金色等顏色描畫。

瓔珞紋盆。

益子燒

ましこやき

所在地　栃木縣益子町

傳統特徵　樸實不花俏的日常用具

傳統顏色　運用柿釉與黑釉的簡單配色

傳統製造　使用當地的泥土，製作厚重且樸素的作品

肇始年代　嘉永六年（一八五三年），由笠間學習製陶的大塚啟三郎開窯。

歷史

濱田庄司之前的益子燒

江戶後期，始於笠間的益子燒，傳承了大量使用黏土與薪柴的傳統。持續燒製一般家庭使用的日用器具、土瓶與壺等。

● 在江戶時代，使用者多數是受到領主保護的農民。土瓶與附蓋陶鍋是益子燒的代表器物。

● 明治時期轉變成為燒製一般家庭使用的日常器具。

● 繪上樸素的山水畫、施予並白釉的山水土瓶最有名。

感受到土壤的溫暖

使用當地的土壤，厚重微胖的造型，加上俗稱「並白釉」的透明釉，以樸素的畫風襯托出大地的溫暖。

不矯作的線條山水畫

讓濱田庄司讚不絕口的皆川マス的作品。完全不會感到煩膩的素色優雅線條。不禁讓人對從事大量生產的繪畫工匠的意志力由衷感到欽佩。

山水土瓶・皆川マス繪付

↗ 從一升的大土瓶到餐桌上使用的小器物，各式各樣，種類齊全。2萬日圓（高19公分）。網代民藝。

明治中期的益子燒煮盤

↘ 簡素圖案的二尺大盤（約66公分）。應該是使用於農家集會時的器皿。肉眼即可看見的小瑕疵，代表這是一件不加以裝飾的日常器具。栃木縣窯業指導所寄放。

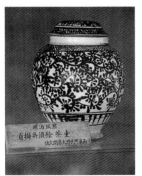

白掛吳須繪茶壺

← 江戶時代末期，在益子製作白化粧的青花瓷陶器。栃木縣窯業指導所寄放。

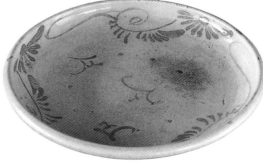

歷史

一舉成名的 濱田庄司民間陶器

益子燒源起於與柳宗悅等人發起民藝運動的濱田庄司，因他搬到益子居住，並在當地指導陶器製作，這才使得益子成為民藝陶器代表的產地。

- 大正十三年濱田庄司在益子定居。
- 支持「實用之美」的民藝運動，是民間陶器製作的開端。
- 在濱田庄司的陶器作品中，最令人印象最深刻的技法，是將傳統柿釉與飴釉大膽潑灑在大盤上。

青流盛缽

↑濱田庄司作。大型橢圓盛缽，綠釉自然的線條讓器皿更加有趣。塚本作家館。

皆川マス和濱田庄司的相遇

民藝陶器的起源被認為是從江戶時代燒製的山水土瓶開始。施以白化粧之後，以茶色與綠色隨手畫上山水畫的土瓶，因為它的樸素質感一直受到歡迎。益子燒的上繪好手便是眾所皆知的皆川マス（請參見下圖）。而大力宣揚皆川マス樸素之美的人就是從學生時代就很欣賞她的作品的濱田庄司。濱田庄司將益子的泥土與風土發揮到極致，其所燒製的樸素陶器也受到各界的讚譽，讓益子燒一下子就打開了知名度。

柿釉赤繪丸紋花器

↑濱田庄司作。在六角形花器上施以傳統的柿釉，大膽留白的圓形紋表現出前衛造型。在昭和三十年被指定成「國寶級作家」的濱田，對益子燒而言非常重要。塚本作家館。

黑釉柿流中缽

↓濱田庄司作。使用益子的傳統柿釉，建構出濱田獨創的柿流世界。益子町觀光協會。

如何挑選益子燒

現在的益子，除了傳統窯舍外，也出現了許多個人陶藝家的窯舍。另外，除了原有的民藝陶器之外，也孕育出嶄新的作品。

益子地區的特徵

● 傳統燒窯加上個人陶藝家的窯舍，已經超過三百五十處。
● 作品有民藝陶器、燒締、青花瓷、彩繪等多種樣式。
● 形狀從盤子、茶杯等日常器具，到適合裝飾的物件，樣式極多。
● 從實用器皿到裝飾品，可自由地挑選。

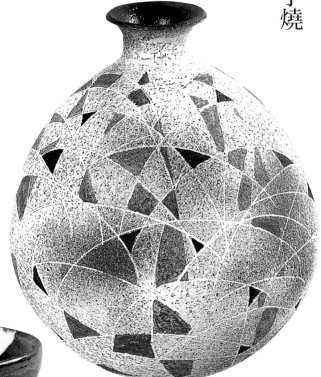

片口、角盤、八角盤

↑用傳統的釉藥描畫出茄子的盤子。益子的民藝陶器是實用性極高的方便器皿。角盤3千6百日圓，片盤1千6百日圓，八角盤1千日圓。佐久間藤也。

彩陶壺

➜益子傳統的黑與茶色和現代風格的線條，調和出壺的獨特圓潤飽滿美感。4萬日圓。坂本利夫。

飴釉掛分草紋鉢

↑↩充分發揮飴釉與白釉的樸實風格，白色器面點綴上秋草紋樣，將食物襯托得更為豐富可口。2萬4千日圓。吉川一成。

益子塚本作家館的展示。這裡展示了眾多益子陶藝家的作品。TEL 0285-72-3223

益子燒
栃木縣益子町

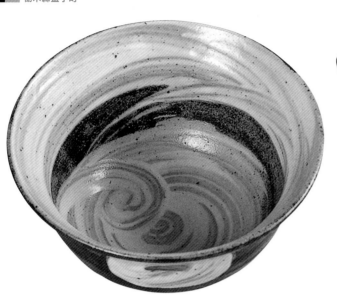

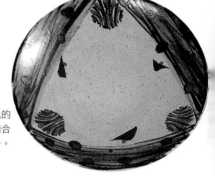

刷毛目丼

⬆ 碗內力道十足的刷毛目，搭配上外部淡青色的圓形圖案，充滿流行感。直徑16公分，適合各種場合使用。5千日圓。神谷正一。

地釉鐵砂赤繪中盤

➡ 白色三角地帶有著紅色與綠色的紋樣，無論裝上什麼料理都很適合的作品。作者為濱田庄司的孫子。4千5百日圓。濱田友緒。

國寶級陶藝家　島剛達三的作品

一九九六年，定居益子的島岡達三，成為濱田庄司之後的第二位國寶級陶藝家。他繼承民藝陶器的傳統，獨創受到高度評價的繩文鑲嵌技法。雖然島崗達三以益子燒陶藝家聞名，但他對傳統的風格卻有著無可挑剔的堅持。

咖啡杯

與七寸盤相同的燒製技法，但是卻呈現出完全不同風味的咖啡杯盤組。洗練的造型更添韻味。杯盤組7萬日圓。島岡達三。

鑲嵌赤繪草花紋七寸盤

讓人想起西裝質料上的人字形杉葉、另外還有藍底白色圓形紋與色彩鮮豔綠色與茶色的草花紋樣。5萬日圓。島岡達三。

如何購買益子燒

要購買符合益子燒風格的器皿，請優先選擇厚質樸素的陶器。若是追求個性化的作品，則可挑選個人化的作品，則可挑選個人陶藝家的作品。

挑選的重點

● 若發現心儀的器皿，請先向店員打聲招呼，然後試著以手觸摸看看。用手感受陶瓷器是非常重要的步驟。

● 購買前可以事先在腦中想像使用時所需的大小與形狀，這樣可以減低買錯的機率。

● 如果感到迷惘的話，先看看其他作品後再回去重複確認一次。如果還是想買的話，代表這是一件與你意氣相合的器皿。

鶴淺缽

➡ 鮮豔深藍的益子燒作品。雖然一邊有注口，像片口缽，不過大小和形狀是淺缽。有多種使用方式。1千3百日圓。網代民藝。

⬆ 確認圈足，便可以得知原本泥土的顏色。

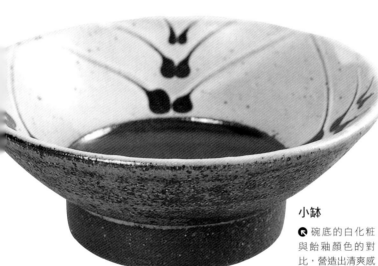

小缽

↖ 碗底的白化粧與飴釉顏色的對比，營造出清爽感覺的小缽。3千4百日圓。神谷正一。

啤酒杯

↙ 杯口的白釉與杯體的柿釉是絕妙的搭配，像是一杯快要滿溢而出的啤酒杯。3千日圓。明石庄作。

陶器市集

這裡展示著益子陶藝家各式各樣的作品。

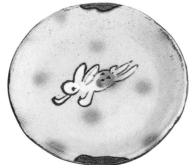

白兔繪小盤

↖ 充滿幽默趣味的手繪小兔，隱約傳達出益子燒的特質。4千4百日圓。山本浩太郎。

益子燒

栃木縣益子町

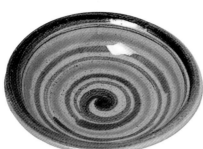

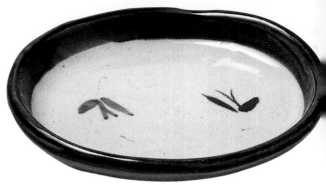

丸盤

☝ 三彩的漩渦紋是濱田庄司獨創的紋樣。參考品。網代民藝。

鐵繪八角盤

☞ 邊緣提高的鐵繪八角盤，有簡樸的形狀與極具個性的格調。1千7百日圓。網代民藝。

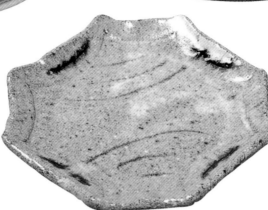

橢圓盤

☝ 施以透明釉的盤緣透露著濃郁的藍色，和泥土原色呈對比，將陶藝家的獨特創意完全發揮出來。小小的草紋有著畫龍點睛的效果。1千1百日圓。網代民藝。

益子燒導覽

交通路線

電車／由上野利用新幹線，或是宇都宮線搭乘快速電車前往小山。與小山車站轉搭水戶線至下館車站下車。從下館真岡鐵道約四十分鐘到益子車站下車。
開車／從東北自動車道交流道，經由國道119號至127號到七井，再轉國道294號南進約五公里到益子。

窯舍資訊

益子町觀光協會
TEL 0285-70-1120

陶器市集

每年的四月下旬至五月上旬

主要參觀地點

陶藝展覽中心・益子
TEL 0285-72-7555
益子參考館
TEL 0285-72-5300

由益子車站往共販中心道路兩側的陶瓷路。

陶藝益子內的濱田庄司館。舊居已改裝並對外公開。

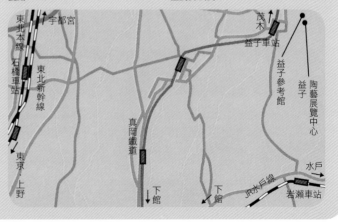

器物提供　網代民藝店／TEL 03-3384-5161

笠間燒

かさまやき

以大碗及日式酒壺等雜器聞名的傳統笠間燒

歷史

從江戶時代起，笠間燒就以醃漬壺與大型的擂缽聞名各地。像這種家庭中必備的日用雜器是笠間燒最擅長的作品。

● 首先在箱田村開始製作日常生活中使用的瓶與擂缽，在笠間藩的獎勵下，窯舍不斷增加。

● 到了明治時代，受惠於四通八達的鐵路網，笠間燒開始輸出到東京與橫濱。除了食器外，雜器用品也名氣大開。

● 世界大戰後，許多陶藝家搬至此地，開始製作突破傳統樣式的作品。

三彩大缽

↘ 這件大缽的製作技法從明治開始，一直到大正期間才正式被建立。在表面上施以柿釉、青釉將自然垂滴的三色技法，很適合用於日常生活。

化粧圈足

笠間燒的特徵就是將穩固托住大碗的圈足，施以化粧土技法。

痕跡

在碗底可以看見幾點沒有上釉藥的痕跡。這是與其他器皿重疊燒製時留下的痕跡。

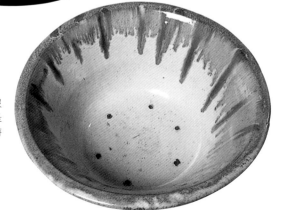

笠間燒
茨城縣笠間市

明治期間有名的笠間燒茶罐

明治時代之後，笠間燒名氣大開。源起於岐阜商人往返笠間周邊搜購箱田燒，後來則演變成笠間燒。其中裝滿當地茶葉的茶罐最受歡迎，也間接打響笠間燒的名聲。

青首蕎麥酒瓶

◐ 裝盛蕎麥麵醬汁的日式食器。比現代的一般器具要大一些。在瓶身與瓶肩使用糠白釉，再淋上綠釉的明治時代作品。

流掛

雖是無名工匠的作品，但是自然的上釉藥技巧，藉由濃淡與長度變化所產生的趣味，正是傳統作品最令人玩味的部分。

柿釉漬物瓶

◐ 在施以柿釉後，再在肩部簡潔地施以黑釉，如此形成黑釉向下流動的長短線條。很常見的漬物瓶。

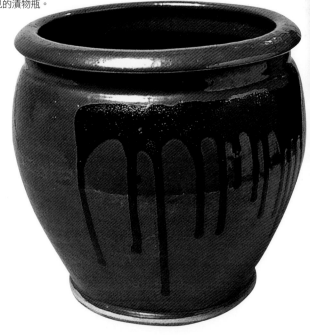

柿釉半圓筒形流掛手炙

◐ 這件如同達摩仙人的作品，其實是古代的暖爐。從大大的開口放進煤炭來取暖，非常用心地設計成可放在榻榻米上的造型。

本頁作品由茨城縣工業技術中心窯業指導所收藏。

挑選

如何挑選笠間燒

除了傳統的窯舍外，也有許多外地來的陶藝家，窯舍的數量因此增多，而作品的風格也變得更多樣化，其中也有如同燈座或動物人形等獨特造型的陶器。

產地笠間的特徵

● 笠間的泥土黏性較強，不適合大量生產，現在還是以手工製作多樣化風格的作品為主。

● 建造窯業集中地，也開放給當地以外的陶藝家，不受傳統約束，勇於創新的笠間燒有著寬大的包容力。

● 不僅是日常食器，還有藝術品、裝飾物、照明器具和陶版等多種樣式。

展示兼販售笠間燒作品的笠間工藝丘SHOP。

彩土赤酒盆
↤ 高腳杯形狀的酒盆，讓人想像不出是笠間燒的嶄新作品。直接呈現紅土的質感，是件適合裝飾的作品。2千日圓。廣田芳樹。

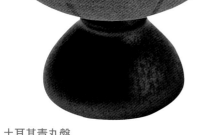

兔繪高腳杯
↤ 黑色杯體上，有白色的立體兔子，兔子戲月的主題，總是會讓女性們愛不釋手。1千日圓。武內雅之。

土耳其青丸盤
↧ 讓人聯想起土耳其石的鮮豔青色。1千5百日圓。磯秀和。

香菇檯燈
↦ 陶器製的照明座，從鏤空的間縫中流露出溫暖光線。3萬日圓。小林一富美。

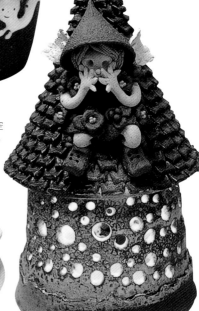

湯碗
↦ 從外地來的作家所燒製的笠間燒湯碗。2千8百日圓。渡邊兼次郎。

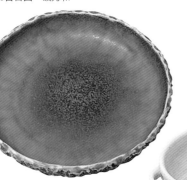

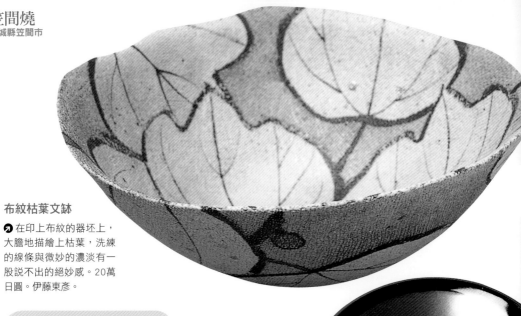

布紋枯葉文缽

❼ 在印上布紋的器坯上，大膽地描繪上枯葉，洗練的線條與微妙的濃淡有一股說不出的絕妙感。20萬日圓。伊藤東彥。

琳瑯滿目的笠間燒

我們可以從燒窯的數量發現笠間燒的多樣性。在昭和四十年還不滿一百座的燒窯，如今已快達二百座。多數燒窯都由一到二位左右的陶藝家共同使用，以豐富樣式及專精技術來展現自我風格。在市內的共同展示館中，陳列有傳統製法的器皿、文字磐的陶版掛鐘，甚至吸引女性目光的動物陶製玩偶等。

在鎮上有一條個人陶藝家聚集的「陶之小徑」。

笠間工藝之丘有畫廊、商店等。

柿赤釉缺繪缽

❼ 符合笠間燒傳統的堅固作風的柿赤釉作品。6千日圓。佐藤剛。

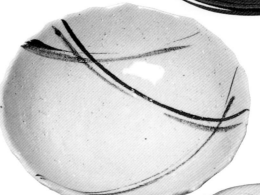

吳須鐵丸盤

❼ 用鈷藍色與鐵色所描畫的簡單線條，十分清爽。1千5百日圓。磯秀和。

砂糖罐

❼ 完成度很高的筒型砂糖罐。圍繞邊緣的線條讓器皿看起來簡潔俐落。6千5百日圓。小林東洋。

如何購買多彩的笠間燒

常聽到「要找喜愛的器皿去笠間準沒錯」的話，那是因為現在的笠間燒陶藝家，仍然不斷持續創作著各種式樣的作品。

繪魚盤

➲ 能夠盛裝整隻秋刀魚的長30公分的長盤。纖細的線條加上隨意描畫的圖案，顯得格外有意思。陶工房樂只。雲母館。

三色布紋中盤

➲ 在布紋上分三階段重複施予白化粧。簡單的設計使用方便。每邊長17公分的正方形。1千7百日圓。菅原良子。雲母館。

銀化器片口

➲ 不只單純作為缺器使用，附有注口的設計讓使用上也更多樣化。銀色隱諱的光澤帶著神祕美感。6千日圓。酒井修。雲母館。

買給愛子公主的笠間燒

皇太妃雅子在雲母館買給愛子公主使用的雛雞食器、栗鼠與老鼠的陶製玩偶，一時之間成為大家討論的話題。

雛雞之器

➲ 小島英一所畫的「雛雞系列」中的一組。肉盤3千6百日圓，分食碟與茶杯各1千2百日圓，小碟5百日圓，飯碗（大）1千7百日圓。雲母館。

➲ 笠間的陶玩偶作家——大崎透所做的森林中的小動物們。老鼠「秋太郎」3千4百日圓，抱著栗子的「小栗鼠」3千6百日圓。雲母館。

器物提供　自由之丘 雲母館／TEL 03-5726-3309

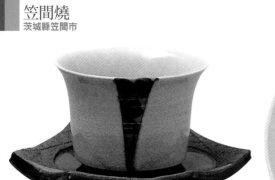

笠間燒
茨城縣笠間市

附杯盤的杯子

⬆ 杯盤為變形的六角形，沒有把手的杯子，用來作為日本茶的茶杯，別有一番風趣。1千8百日圓。北川博子。雲母館。

淡藍沙拉碗

➡ 雲母館館主岡部登志子的新系列。碗底的釉色讓人聯想到南方的海。直徑24公分。3千日圓。雲母館。

赤繪麵包盤

⬆ 簡單的布紋加上隨意筆觸描繪的明亮繪圖。日式、西式皆可使用的圓形盤。直徑約20公分。2千4百日圓。工房AT。雲母館。

笠間燒導覽

交通路線

電車／由上野利用JR常盤線，在友部（特急約七十分鐘）轉搭水戶線笠間站下車。或是從友部站搭乘免費循環公車約二十分鐘。

開車／從常盤自動車道在友部JCT走入北關東自動車道，於友部交流道下。再經由國道355號約五公里至笠間。

燒窯資訊

笠間市役所商工觀光課
TEL 0296-72-111（代）
笠間市觀光協會
TEL 0296-72-9222

陶器市集

每年的五月一日到五日

主要參觀地點

茨城縣陶藝美術館　TEL 0296-70-0011
春風萬里莊　TEL 0296-72-0958
笠間工藝之丘　TEL 0296-70-1313

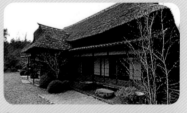

⬆ 春風萬里莊。由北鎌倉搬遷至此的北大路魯山人的故居。在這裡可以欣賞到他在陶藝、書法、漆法與繪畫多方面的創作。

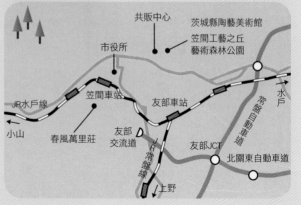

薩摩燒

さつまやき

Satsumayaki

所在地　鹿兒島縣東市來町、加治木町、鹿兒島市

傳統特徵　擁有色調完全不同的白薩摩與黑薩摩

傳統顏色　象牙色的器面上，施以錦手豪華彩繪的白摩薩。鐵份多的泥土上，施以黑釉質感紫實的黑薩摩。

傳統製造　白薩摩以壺、香爐、花瓶為主。黑薩摩以日常使用的酒器與茶具為主。

肇始年代　文祿慶長之役（十六世紀末），從朝鮮將陶工帶回摩薩而開始。

歷史

精緻的白薩摩　樸實的黑薩摩

不管是豪華彩繪物的白薩摩和以酒器聞名的白薩摩，還是被稱作白色器不論哪一種都是薩摩燒。

白薩摩的特徵

● 一開始是作為上貢給薩摩藩御用器皿而燒製的精緻器物，也稱為「白物」。

● 器面上施以象牙色，帶有細微裂紋。

● 在表面上以金、紅、綠、黃、紫等五色描繪花鳥圖案。

白色器面上細微的裂紋

在優美形狀的白色陶土，施上白色釉藥而產生細微裂紋是薩摩燒的特徵。

錦手花鳥圖砂金袋形花瓶

⤶ 在充滿溫馨感的白釉陶上，用金泥與彩繪來描畫菊花與山鳥的豪華金襴手花瓶。長島美術館收藏。

黑薩摩的特徵

● 燒製庶民的食器、壺與酒器等，也稱「黑物」。

● 在富含鐵質的火山土上施以黑釉，整體有堅固感。

● 紮實地燒成，愈使用愈能感受到黑薩摩的風味。

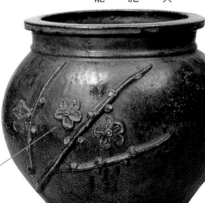

黑釉貼附梅紋半胴

⤶ 厚重感的黑薩摩。在水瓶的側面貼上梅花，超脫生活用品範圍的設計。長島美術館。

貼附紋

將事先做好梅形的素坯貼在器體上，再施以釉藥燒成浮雕紋樣的薩摩燒技法。

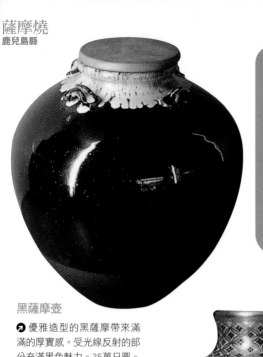

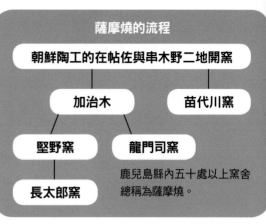

薩摩燒的流程

朝鮮陶工的在帖佐與串木野二地開窯

加治木　　　　　苗代川窯

堅野窯　　　龍門司窯

長太郎窯

鹿兒島縣內五十處以上窯舍
總稱為薩摩燒。

黑薩摩壺

↗ 優雅造型的黑薩摩帶來滿
滿的厚實感。受光線反射的部
分充滿黑色魅力。35萬日圓。
十五代沈壽官。

細密的彩繪

白薩摩的彩繪受到京燒的影響很
大。學習到京燒的彩繪與金襴手的
技術後，薩摩燒更加發揚光大。

菊繪花瓶

↙ 以細緻的筆觸描畫的
各式菊花，令人驚歎的
寫實畫風。瓶首施以豪
華金彩。28萬日圓。磯
庭燒。

貫入：在釉面上出現細微的裂紋。除了薩摩燒之外，荻燒也經常使用。

最具代表性的薩摩燒就是苗代川窯（美山）

由十二間窯舍所燒製的美山薩摩燒，除了傳統的白薩摩與黑薩摩之外，也有許多創新的作品。

同時有黑物與白物，現在成為薩摩燒代名詞的苗代川窯是由東市來町美山一帶的十二間窯舍所組成。慶長年間由串木野遷移苗代川開始，最初是燒製日常用具的民窯，之後被指定成島津藩御用窯後，開始製作精緻的白薩摩。

白玉般的器面

白薩摩的特徵是柔和的象牙白。白玉般的器面與精緻彩繪都受到海外高度評價。

薩摩金襴手總透夏香爐

← 宛如神技的透雕技術。透明的器體上的甲蟲看起來栩栩如生。參考品。十五代沈壽官。

精巧的透雕

透雕在白薩摩的香爐中為常見的技法。但是要在器體上全部使用透雕是需要非常高超的技術才能完成。

結香盒

↓ 香盒是茶陶珍貴的種類之一。打結的造型上描畫菊花的白薩摩，其他還有亂菊、竹雀的圖樣。參考品。十五代沈壽官。

白深酒杯

← 洋溢親切觸感的花草紋樣的白薩摩深酒杯，一年四季皆可使用。3千5百日圓。

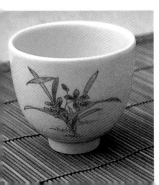

點頭蟲盤
➔ 洋風造型的器皿，畫上一個重點的瓢蟲。有各種使用方式。4千日圓。

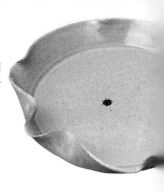

四角盤
← 淡黃色的盤中央畫上帶葉的櫻島蘿蔔。適合日常使用的大、小兩種尺寸。大5千日圓，小3千日圓。

直火酒壺
↘ 燒酒的酒器也稱作千代香。這款直火酒壺，耐熱性佳，可以直接放在火上加熱。8千日圓。

沈壽官陶苑收藏庫。沈家代代的作品在此展示。入場券3百日圓。

挑選

歷代相傳的壽官陶苑

持續燒製白薩摩與黑薩摩的沈壽官窯。在古色古香的建築物中，時至今日，仍然堅持傳統登窯的傳統。

在苗代川窯最有名的是，擁有遠長歷史的壽官陶苑。現在以十五代沈壽官為中心，燒製白物和黑物，以及符合現在生活、具有個性的作品。特別是明治之後開發的透雕技法，其精民技術讓人懾服。

黑茶杯
➔ 黑薩摩的茶杯。無蓋且造型普通的茶杯，最重視拿取的觸感。2千6百2拾5日圓。

八寸丸盤
↓ 有點大的黑薩摩中型盤。有深度的黑色器皿，讓人滿足對料理的期待。6千日圓。

附提把片口
➔ 就像是故意要配合黑薩摩厚重的形象，注口的線條也設計得特別明顯。5千日圓。

如何挑選薩摩燒

美山的窯舍集中於一處，因此若想每間窯舍都去拜訪，也十分方便。作品除了傳統薩摩燒，也陳列了許多新作風、充滿個性的作品。

挑選的重點

- 觀察白薩摩表面的顏色與裂紋的狀況，還有自己的喜好圖案。
- 黑薩摩的話，則以自己喜好黑釉的深度來挑選。
- 挑選現代風格作品時的第一印象很重要。
- 用手確認觸感。

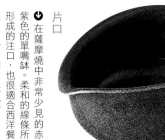

美山陶遊館的展示空間中，有各窯舍的作品。

鶴首花瓶六號

簡潔的鶴首插花瓶。有著白薩摩的優美，即使不當花瓶也可當作裝飾物。4千5百日圓。桂木陶藝。

茶碗

碗內底部呈現青紫色的黑薩摩茶碗。圈足的設計簡單又方便使用。1千5百日圓。十郎窯。

陶杯

最近流行以陶器的杯子來喝啤酒。顏色相異的杯子，可以依照自我喜好挑選。各1千5百日圓。秋甫窯。

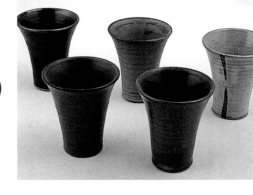

片口

在薩摩燒中非常少見的赤紫色的單嘴缽。柔和的線條所形成的注口，也很適合西洋餐桌。2千日圓。永吉窯。

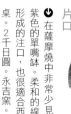

薩摩燒
鹿兒島縣

盤
⬇ 方便收納的多用途盤。有了這樣的器皿真的很便利。3千5百日圓。瀧川陶苑。

咖啡杯
➡ 白薩摩的咖啡杯。雖然造型看起來與咖啡不相稱，卻彷彿能讓咖啡喝起來更具風味。1萬日圓。瀧川陶苑。

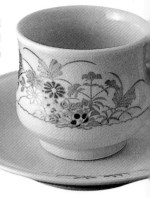

擂缽片口
⬇ 單嘴缽的缽底刻有研磨的齒痕，也可以作為擂碗使用。是不可缺少的餐桌食器。1千1百日圓。佐太郎窯。

丸小缽
⬇ 重視實用性的丸小缽。五種顏色，可以自由搭配組合。各7百日圓。未來薩摩圭介窯。

薩摩燒導覽

交通路線

電車／鹿兒島本線東市來車站下車，搭計程車五分鐘到美山地區。從博多的話，搭乘特急至串木野換乘普通列車。從鹿兒島機場搭乘巴士到西鹿兒島車站，在那裡搭乘鹿兒島本線普通列車。開車／從九州自動車道，鹿兒島交流道進入南九州自動車道，再從伊集院交流道進入一般道路，約十七公里即可抵達美山。

窯舍資訊

東市來町役場商工觀光課
TEL 099-274-2111

陶器市集

每年十一月上旬舉行

主要參觀地點

森林體驗交流中心‧美山陶遊館
TEL 099-274-5778
沈壽官陶苑收藏庫
TEL 099-274-2358

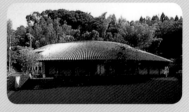

⬇ 如今仍在運作的沈壽官窯的登窯。
⬆ 美山陶遊館。展示可銷售的窯舍作品。
⬅ 陶遊館中的陶藝教室。

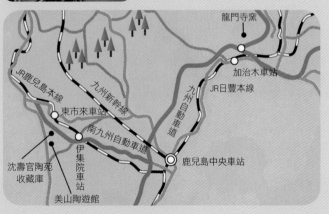

精緻的官窯與樸素的民窯

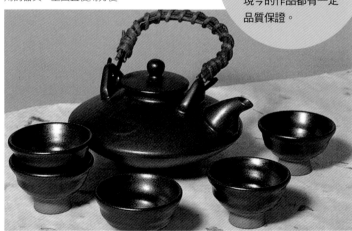

由高超技術所燒製的精緻陶瓷

就如同日語辭典上對於陶瓷器的定義「高價且精巧的工藝品」，每一件陶瓷器作品都是被小心謹慎地製作完成。豪華又華麗的彩繪陶瓷器與茶陶可以說是陶瓷器之集大成。

何謂精緻陶瓷

不同於大量生產的樸素陶瓷。像茶具，精緻陶瓷的燒製過程十分地謹慎。

何謂樸素陶瓷

指一般庶民使用的日常雜器，因為大量製造而較為粗糙。不過現今的作品都有一定品質保證。

華麗彩繪的白薩摩，在幕府時代，此類精緻陶瓷是禁止一般庶民使用的。

燒酒的酒器「黑千代香」是薩摩平民日常生活用的器具，堅固且使用方便。

平民用的日常器具，便宜又耐用

雖然有價格便宜就品質不好的說法，但是樸素的陶瓷器卻具有實用性，因此也有不少人專門賞玩此類陶瓷。

在陶瓷器的世界中「精緻陶瓷」與「樸素陶瓷」的用法現今已經很少被使用。儘管以前被稱為樸素陶瓷是充滿輕蔑意味，但是作為平民經年累用使用的器具卻擁有堅固精良的優點。精緻陶瓷多為茶陶，或是像鍋島，是專門做給藩主使用的貢品，那華麗美感與精巧設計的特點，獲得所有人的一致評價。

荒磯紋深缽。官窯時代色鍋島的傑作，一眼就可看出是精緻的陶瓷。

精緻陶瓷的官窯

說到精緻陶瓷首先想到的就是「鍋島」。鍋島藩的官窯作品通常被獻給藩主或是作為幕府的貢品。精緻陶瓷中以「色鍋島」最為有名。

現代鍋島。顏色與紋樣皆繼承傳統。

丹波壺。平民日用器具，美麗的綠色自然釉。

連續的打刷毛目紋樣，有著簡單之美。

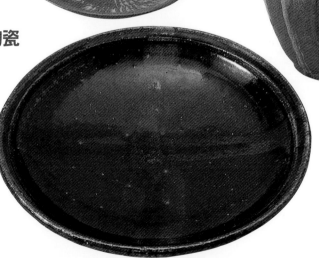

柳宗悅將樸素陶瓷評價為民藝陶

柳宗悅非常認同極有人氣的民藝陶器，這促使小鹿田、益子和會津本鄉等各地民窯所提倡的實用之美仍能延續至今。

大戰後風行一時的益子燒民陶，也是屬於樸素陶瓷的範疇。

會津本鄉燒

あいづほんごうやき

所在地	福島縣會津本鄉町
傳統特徵	厚重樸素色調的陶器
傳統顏色	褐色的飴釉與乳灰色的糠白釉
傳統製造	最有名的是鍊缽，但也有盤子與單嘴注口等厚實有重量感的作品。
肇始年代	正保四年（一六四七年）招來瀨戶陶工開始燒製陶器。

Aizuhongoyaki

購買重點

● 首先前往陶瓷會館收集各窯舍的資料，然後再去拜訪喜歡的窯舍。

● 可以在宗像窯的展示室中慢慢挑選傳統的飴釉與藁灰釉的民藝陶。

● 瓷器推薦可愛彩繪白瓷的草春窯，或是青花瓷彩繪的富三窯。

鐵釉平缽

↻ 作為平民的日常雜器而被大量重疊燒製。碗底的凹處即是重疊燒製後的痕跡。江戶後期作品。會津本鄉燒資料館。

挑選

從瓦燒發跡的 會津本鄉陶瓷器

會津藩的傳統陶器，是以像鍊缽*一般的樸素器皿為主。費盡苦心研發出來的燒製瓷器技術，讓會津快速成為東北地區首屈一指的窯地。

*盛裝鍊魚醃漬物的專用器皿。

釉的特色

分別使用帶有自然木灰的褐色飴釉、白濁色的藁灰釉、糠白釉與綠釉。特別強調釉藥的樸素調性。

土壤的厚重感

有名的鍊缽與捏缽*、甕等具有存在感的實用器具。

*揉粉用的器皿。

鬼瓦

➜ 據說是十七世紀中期流傳下來的鬼瓦。當時因城主要修理城郭，於是招來瓦工開始燒製鬼瓦。會津本鄉燒資料館。

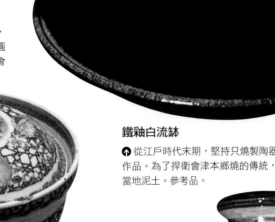

青花瓷丸紋蓋茶碗

❶ 明治時代鼎盛一時的瓷器，這是正逢當時流行的茶碗。圓形紋之中描畫著老鼠圖案。會津本鄉資料館。

鐵釉白流缽

❶ 從江戶時代末期，堅持只燒製陶器的宗像窯作品。為了捍衛會津本鄉燒的傳統，堅持使用當地泥土。參考品。

完成瓷器

會津本鄉燒的瓷器多數以白瓷、青花瓷、彩繪等技巧製作的皿缽、蓋物、茶壺與茶碗等日常生活中的器皿。

會津本鄉的瓷器

作為會津藩陶器窯而發展的會津本鄉燒，為了要成功燒製瓷器，陶工佐藤伊兵衛還潛入有田學習製作瓷器的技術。寬正十二年（一八〇〇年）會津本鄉燒終於成功燒製了瓷器。雖然歷經幕府末期戊辰戰爭與大正五年的火災，最後還是浴火重生，繼續維護傳統。

色澤與模樣

在青花瓷、彩繪、金結晶釉等瓷器上使用藍、紅、金等色描繪優雅的花鳥與幾何紋樣。

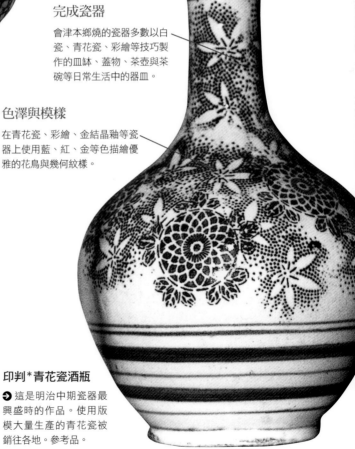

印判*青花瓷酒瓶

❶ 這是明治中期瓷器最興盛時的作品。使用版模大量生產的青花瓷被銷往各地。參考品。

印判：使用版模生產大量相同紋樣的一種青花瓷技法。

樸素的造型
素雅的色調

在簡單的造型上施用傳統的飴釉與糠白釉，
樸素大方的民藝陶，兼具堅固實用與溫暖，
用途多樣化。

淺缽

➋ 簡潔造型的缽。平凡的顏色與形狀，適
合各式料理，方便耐久。網代民藝。

糠白綠釉片口

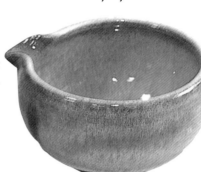

➌ 使用傳統糠白釉與綠
釉的厚重單嘴注口，淡淡
的色澤不會讓人厭煩。
2千5百日圓。宗像窯。

耳付缽

➋ 附有小耳朵的樸素圓直造型，符合會津
本鄉燒保守溫和的風格。1千8百日圓。網
代民藝。

流釉五寸蓋物

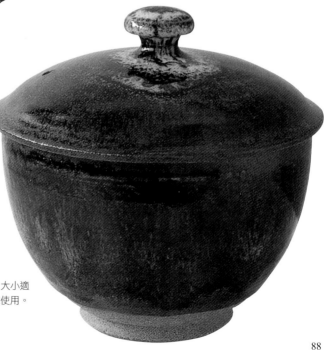

➌ 令人懷念的形狀與顏色。大小適
中，可以作為餐桌上的湯碗使用。
1萬5千日圓。宗像窯。

會津本鄉燒
福島縣會津本鄉町

展示富三窯作品的白鳳堂、竹亭。因為只限定在此販售，也吸引了許多遠道而來的人購買。

小茶壺

← 富三窯的瓷器茶壺，以倒放都不漏水聞名。使用起來很方便。6萬日圓。富三窯。

草花銘々盤

↓ 風雅的彩繪讓人不由自主地想要用手撫觸。可以同時作為餐盤或是裝飾盤。1萬日圓。富三窯。

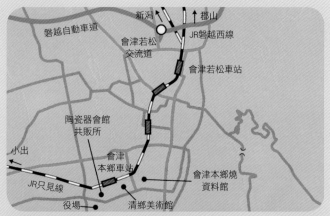

會津本鄉燒導覽

交通路線

電車／從JR會津若松車站搭乘只見線，至會津本鄉車站下車徒步二十分鐘。

開車／從磐越自動車道、會津若松交流道、國道121號、49號，再走縣道130號，就進入會津本鄉。

窯舍資訊

會津本鄉町役場
TEL 0242-56-2111

陶器市集

會津本鄉瀬市
每年八月的第一個星期日

主要參觀地點

會津本鄉燒資料館
TEL 0242-5-4637
清鄉美術館
TEL 0242-57-1678
陶瓷器會館共販所
TEL 0242-56-3007

[地圖：新潟、郡山、磐越自動車道、會津若松交流道、JR磐越西線、會津若松車站、陶瓷器會館共販所、小出、會津本鄉車站、會津本鄉燒資料館、JR只見線、役場、清鄉美術館]

↑ 清鄉美術館。位於瀬戶町通的美術館。在充滿民家風格的建築物中展示會津本鄉燒的古老作品，悠閒的氣氛讓人可以放鬆參觀。

↑ 會津本鄉陶瓷器會館。在這裡展示並出售各窯燒作品，出發前往各窯舍時，可以先來此確認。

可免費入場
會津本鄉燒的歷史都在此

常滑燒

とこなめやき

六大古窯中
歷史最悠久的常滑燒

以朱泥茶壺聞名全國的常滑燒，是六大古窯中最古老的燒窯地。透過海路將大壺與大甕運至日本各地。

常滑燒的特點

● 結合中世紀的古常滑及江戶到明治時期的陶工技術。
● 古常滑為三筋壺、三耳壺、水瓶、大甕、單嘴注口鉢等。
● 江戶後期製作真燒與藻掛的茶陶，後來更成功開發出朱泥，讓茶壺的製作更加突飛猛進。

所在地	愛知縣常滑市
傳統特徵	古時擅長以燒締法來燒製大瓶與壺，在江戶時代則以朱泥茶壺聞名。
傳統顏色	燒締的土灰色、朱泥紅與藻掛的黑褐色等。
傳統製造	至今仍持續製作大水瓶與壺等傳統器物
肇始年代	平安末期開始在知多半島開始燒製大瓶與壺
歷史	古常滑自然釉的三筋壺最廣為人知

自然釉大瓶

➐ 十二世紀末。平安時代末期所做的質薄且輕的自然釉大瓶。作為裝水與穀物的器具。

自然釉三筋壺

➐ 十二世紀左右。土取畑古窯出土的自然釉三筋壺。被指定為國寶級及常滑市重要的文化財產。

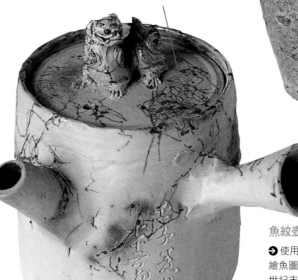

藻掛

此紋即為藻掛。以海藻掛於素坯，
燒結後即為天然釉斑。

緒桶水罐

➡ 十六世紀後半。桃山時代燒製的茶陶水罐。常滑燒在受到水野律令官的保護下，窯業逐漸興盛。

魚紋壺

➡ 使用彩繪技術來描繪魚圖的壺。是十九世紀末到二十世紀初期，將新作風帶進常滑的先驅陶工──井上揚南的作品。

獅子蓋把手薄掛橫手茶壺

➡ 圓筒造型的茶壺。蓋子上的壺鈕為獅形的設計。二代伊奈長三作。

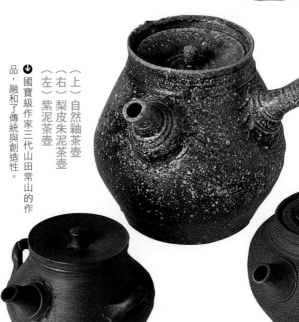

⬇ 國寶級作家三代山田常山的作品，融和了傳統與創造性。

（上）自然釉茶壺
（右）梨皮朱泥茶壺
（左）紫泥茶壺

常滑與茶壺

於江戶時代日益衰退的常滑燒，在江戶末期、杉江壽門成功開發朱泥燒之後，讓常滑燒重新展現一線生機。杉江研究朱泥茶壺，並跟隨中國文人金士恆學習宜興茗壺，因而奠定下朱泥茶壺的基礎。之後的山田常山也全力研究朱泥茶壺，後來更被奉為茶壺的名手。朱泥作品的特色就是愈用色澤便愈鮮豔。現在還有燒製的作品有藻掛與燒締茶壺。

本頁作品均為常滑市立陶藝研究所收藏。

挑選

江戶時代著名工匠們的技法

黑褐色的真燒與樂燒、海藻燒製的藻掛與煎茶器的朱泥等新技法，成為常滑燒發展的根基。

曜變天目茶碗

↑久田重義是現代常滑的代表人物，他挑戰傳統技法，開創出新風格，勇奪眾多傳統工藝獎。常滑市立陶藝研究所收藏。

藻燒抹茶碗

➡表面刻畫海藻的圖案，展現獨特的世界觀。1萬日圓，陶瓷器會館收藏。

藻燒水罐

↖江戶後期。將伊勢灣海藻鹽溶進灰中所帶來的獨特緋色是常滑燒的限定色。二代伊奈長三作。常滑市立陶藝研究所收藏。

↓常滑燒的代表器物就是茶壺，其品質是日本第一。以山田常山為首，代代人才輩出。

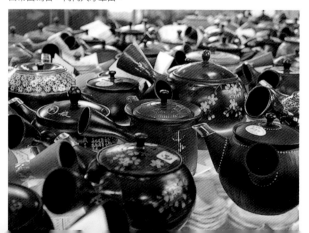

窯變茶壺

↗秉持傳統技法，嚴守純手工製作的條件，才能被認定是傳統工藝品。8萬日圓，陶瓷器會館收藏。

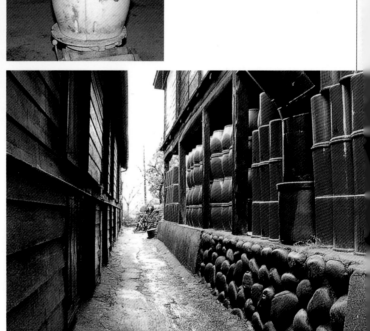

至今仍持續不斷燒製大型器物的常滑燒

經常出現於常滑大型壺甕的手擠坏法源自古常滑，平安時代以來代代相傳，延續至今始終維持著傳統。首先在台子上做底，然後將土條由底部捲繞相疊而上，此時不動器物而全由製作者動作，接著如同向後倒退一般往後捲疊。這是常滑製作大型器物時的獨特傳統技法。

← 陶製大型鋼琴。活用了精製大瓶與土管的常滑燒技術，充滿玩心的一件作品。陶房杉。

← 大瓶的製作場景。在陶工純熟的技術下，不用五分鐘便可看到成形的瓶子。

↑ 上圖是土管代替石牆的斜坡。右圖則是酒甕。象徵了大型陶器興旺的光景！

→ 用土管做成的燒窯屏障。這樣的風景也是只有在常滑才看得到的特殊景象。

自從常滑市立陶藝研究所成立以來，常滑燒的作品中便增加了許多輕巧、流行又能夠增添餐桌歡樂氣氛的各式新風格器物。創意源源不絕的陶藝家們，將創新想法落實於新造型，開拓了日常器物的新境界。

金魚缽

◑ 突發其想的陶製金魚缽。具備了水族箱的功能，是兼具美觀與實用的器物。2萬8千日圓。陶房杉。

鄉村格子

◑ 美式鄉村風格的各種食器。從左至右，茶杯2千1百日圓，茶壺3千3百日圓，角盤3千5百日圓，帶把手的茶杯3千5百日圓。陶房杉。

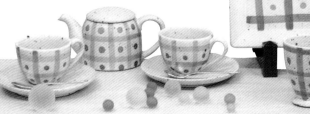

◑ 陶製籃子。新的嘗試並非只侷限在食器上。像左圖的園藝用品，也可當作室內裝飾。

（左）茶杯（右）茶壺（下）四角盤

◑ 很適合年輕小家庭，具個性的大茶碗與茶壺茶具組。以四角盤裝盛日式點心，讓品嚐的人也能感受到常滑燒的魅力！茶杯2千7百日圓，茶壺3千8百日圓，四角盤1千5百日圓。陶房杉。

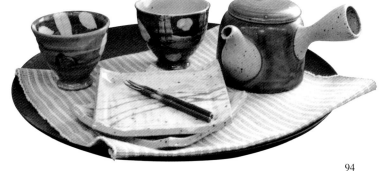

常滑燒
愛知縣常滑市

粉雪系列

➡ 如潔淨白雪般的西洋食器。最近常滑燒也開始製作大眾流行器具。左起，茶壺2千9百日圓，有把手的茶杯1千1百日圓，碗型花器2千日圓，小碟6百日圓。陶房杉。

陶籃花器

⬇ 除了花束以外，也可以用來放置麵包與水果。別具特色的多用途器物，用為西式或日式的裝飾品都很適合。（左）6千日圓，（右）5千日圓。陶房杉。

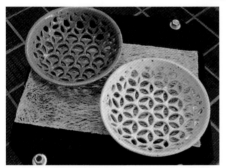

花器

⬇ 強調銳角的三角柱花器，如單純作為裝飾物，也可添增不少室內的氣氛。3千日圓。陶房杉。

常滑燒導覽

交通路線

電車／從名古屋搭乘名鐵常滑線，於常滑車站下車。

開車／從東名高速岡崎交流道，經由安城市、高濱、碧南各市往常滑。如果是名神高速，則由一宮交流道經由清洲交流道往名古屋高速、知多半島道路。

窯舍資訊

常滑市商工觀光課
TEL　0569-35-5111

陶器市集

常滑燒祭
每年六月的第四個星期六、日

主要參觀地點

常滑市民俗資料館
TEL　0569-34-5290
窯燒廣場資料館
TEL　0569-34-6858
常滑市立陶藝研究所
TEL　0569-35-3970

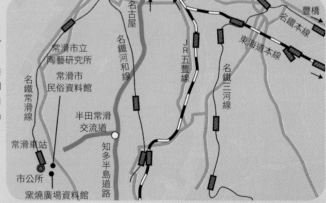

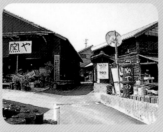

陶瓷散步小徑。不僅有販售常滑燒的店家，也有水晶玻璃店與布莊。

常滑市內的陶瓷散步小徑招牌。分為A、B兩種路線。

器物提供　陶房杉／TEL：0569-35-2985

九谷燒

くたにやき

Kutaniyaki

所在地　石川縣金澤市、寺井町、山代溫泉

傳統特徵　有古九谷以及以復興九谷為目標的春日山窯等窯舍

傳統顏色　有使用紅、綠、黃、紫、深藍等色的九谷五彩、不使用紅色的青手古九谷，以及只使用黃、綠的二彩古九谷。

傳統製造　除了藝術品之外，也有缽盤、涼菜盤、酒瓶、香爐等日用器具。

肇始年代　奉加賀藩的命令，在有田學習陶技有成的後藤才治郎，於明曆元年（一六五五年）開窯。

歷史

加賀文化的精華
古九谷與復興九谷的過程

由豪放華麗的加賀文化所孕育出來的古九谷，僅一百年即畫下句點。後來出現許多以再興古九谷為目標，擁有獨特風格的窯舍。

九谷燒的特徵

● 華麗的彩繪是最大特徵。使用紅、綠、黃、紫、深藍的九谷五彩。使用綠、黃、紫、深藍的青手古九谷的「塗埋手」*，以及只有黃、綠兩色的二彩古九谷，多彩多姿的色彩，形塑了九谷燒的特殊美學。

● 自由揮灑的紋樣與構圖所創造出來的獨特作品。

● 重建不同年代的獨創傳統技法。

*在器物上繪圖，不留白的技法。

古九谷之謎

近年來，關於古九谷其實是有田所燒製的傳言不斷，一直到以復興古九谷為目標的燒窯逐漸增加後，這樣流言才慢慢消失。

吉田屋窯

文政年間，在企圖復興古九谷的大聖寺富商的支持下開窯。承襲古九谷青手的「塗埋手」技法。

宮本窯

吉田屋休窯後，由原來的負責人宮本窯右衛門開窯。以飯田屋八郎右衛門為中心，專攻彩繪、赤繪等細緻精品。

永樂窯

慶應年間，奉大聖寺藩命令，招來京都陶工永樂和全，以復興山代的九谷窯為目的而開窯。作品多為巧奪天工的京燒金襴手。

九谷庄三

天保到明治年間。由陶畫工庄三，以西洋繪畫為借鏡，確立了彩色金襴技法。明治以後成為市場的主流。

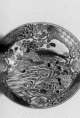

古九谷

傳說古九谷受到日本畫狩野派的影響，但目前沒有任何史料或證據可以證明此說。大膽構圖是其魅力所在。

春日山窯

古九谷消失後，在文化到文政初期年間，以再興九谷先趨的姿態，由京都招來青木木米，並在幕府的支持下開窯。

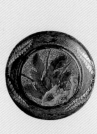

若杉窯

文化到明治年間。由居住在小松若杉村的林八衛門開窯。雖然隸屬於加賀藩之下，但卻於明治維新期間廢窯。

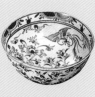

九谷燒
石川縣

古九谷手丸紋尺盤
↪ 活用古九谷的顏色和創意，具有高格調的現代作品。3萬日圓。九谷美陶園。

彩繪雪國，別具特色的配色
以不使用紅色，只使用綠、黃、紫、深藍的「塗埋手」技法的青手古九谷。二彩古九谷與九谷五彩也相當知名。

歷史

因造型獨特而大放異彩的古九谷

最近在有田地區發現類似古九谷的陶瓷碎片後，便出現古九谷是在有田燒製的傳言。不過，事實上九谷燒的歷史雖然僅短短一百年，卻由於當時加賀藩的大力支持，因此時間雖短，卻能孕育出獨特的陶瓷美學。

青手芭蕉圖缽
↪ 江戶時代到明曆年間的器物。傳說受到日本畫狩野派的影響。寺井町。九谷燒資料館收藏。

變化多端宛如繪畫般的紋樣
描繪類似花鳥、山水、景色等紋樣。畫風多變，充滿驚奇的圖案。

古九谷手繪長盤・古九谷手松紋盆
↪ 長盤五個2萬日圓，盆8千日圓。九谷美陶園。

獨特的彩繪技法
特徵是在吳須*的描線之上演出渾厚顏色的彩繪技法。大膽的構圖、力與美的延伸線條，令人印象深刻。

＊「吳須」為鈷藍釉料的日文稱呼。

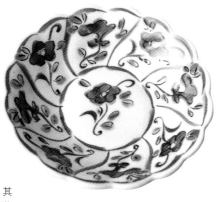

薺菜紋三吋盤

➔薺菜自古以來便是傳統的紋樣。也用於青花瓷的作品。1千6百日圓。九谷美陶園。

請來京都陶工製作中國風格的春日山窯

古九谷廢窯之後，首先成為再興先趨的便是春日山窯。加賀藩招來京都陶工青木木米，於文化四年（一八○七年）開窯。作品多數是仿製吳須赤繪的日用品，持續了十三年後廢窯。

以吳須赤繪風的繪付為主

吳須赤繪風的紋樣為最多，其他還有交趾仿製、繪高麗仿製、青瓷與青花瓷等。

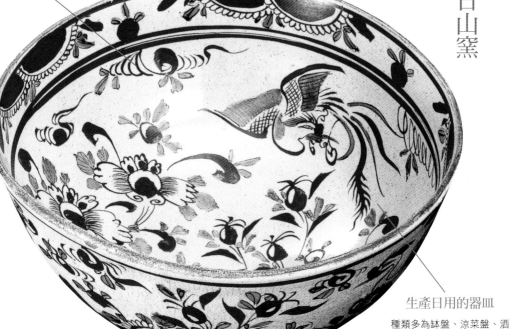

生產日用的器皿

種類多為缽盤、涼菜盤、酒瓶等日常用品。

圈足內的銘文

刻有「金城製」、「春日山」、「金城春日山」、「金府造」、「金城文化年製」等銘文。

吳須赤繪牡丹鳳凰紋大缽

➔江戶後期。仿製中國風格的春日山窯作品。金澤卯辰山工藝工房收藏。

吳須赤繪隅切八寸角缽

➔雖然是傳統的式樣與紋樣，但完全不帶古意，甚至可以作為西式食器。1萬日圓。九谷美陶園。

量產日用雜器的若杉窯

文化八年（一八一一年），居住在若杉村的林八兵衛，招來春日山窯的本多貞吉陶工築窯。成功量產以芙蓉手式樣、祥瑞古九谷、伊萬里風格為主的日用品。雖然後來被納入加賀藩下，但是卻在明治八年（一八七五年）廢窯。

青手丸紋酒瓶

➜ 符合古九谷風格的色調，但也有與九谷有很深關係的魯山人的風格。8千日圓。九谷美陶園。

仿效中國與古九谷的紋樣

在青花瓷作品中，以芙蓉手式樣、祥瑞、古九谷、伊萬里風的創意風格最多。彩繪作品中，則以赤繪細描、古九谷青手式樣的「塗埋手」技法為主。

青手籠紋三・五寸盤
青手籠紋五寸台盤

⬆ 三・五寸碟2千2百日圓，五寸碟2千6百日圓。九谷美陶園。

彩繪牡丹圖台缽

⬇ 江戶末期。具有古九谷的高雅色澤與豐富滿溢的構圖的作品。寺井町九谷燒資料館收藏。

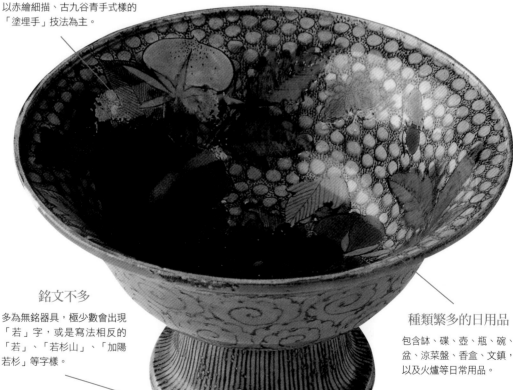

銘文不多

多為無銘器具，極少數會出現「若」字，或是寫法相反的「若」、「若杉山」、「加陽若杉」等字樣。

種類繁多的日用品

包含缽、碟、壺、瓶、碗、盆、涼菜盤、香盒、文鎮，以及火爐等日常用品。

吉田屋手椿紋六寸深鉢

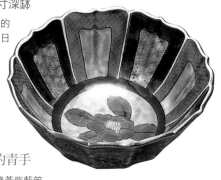

➲ 符合吉田屋風格的現代作品。1萬5千日圓。九谷美陶園。

以復興古九谷為目標的吉田屋窯

大聖寺藩的富商，吉田屋的豐田傳右衛門，在文政八年（一八二五年），以再興古九谷為目標，於古九谷窯舊址開窯。第二年將燒窯移至山代，直到天保二年廢窯（一八三一年）。燒製量產的日常用品以及藝術鑑賞品。

承襲古九谷的青手

使用青手古九谷的綠黃紫藍等四色的「塗埋手」技法，彷彿要塗滿整個器物。

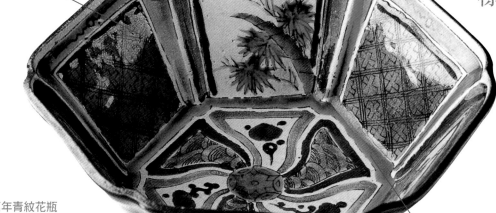

強而有力的寫實紋樣

以輕快有力的線條筆觸，描繪純樸的寫實紋樣。作品有碟、鉢、酒瓶、瓶、土瓶、花盆等器具。

萬年青紋花瓶

➲ 萬年青是九谷經常使用的圖案。黃與青綠的配色方式，令人印象深刻。1萬6千日圓。九谷美陶園。

彩繪松竹梅紋六角鉢

➲ 江戶時代、文政年間。傳襲古九谷手強勁有力的寫實「塗埋手」技法。寺井町九谷燒資料館收藏。

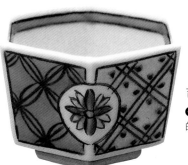

與古九谷相同的角福銘

大部分的作品中會刻上與古九谷相同的角福銘，然後再施以薄薄的黃或綠色彩釉。圈足內的樹葉狀紋樣也是其特徵。

吉田屋手六角盆

➲ 直徑達5公分，也可作為涼菜盤。是生活中的好幫手。3千5百日圓。九谷美陶園。

紋樣
注重赤繪金彩精細描法的宮本窯

天保六年（一八三五年），宮本屋宇右衛門繼承吉田屋窯而開始。在主要工匠飯田屋八郎右衛門的無限創意下，燒成赤繪精品。這個窯所興創的赤繪畫風也被稱為「八郎手」。安政六年（一八五九年）廢窯。

彩繪鳥更紗紋中盤

🔹 在平織布上加上小圖案，充滿了異國風味的更紗，意外地與九谷很相稱。3萬5千日圓。青泉窯 彩香。

彩繪芹紋香盒
彩繪野葡萄紋香盒

⬆ 芹紋4萬3千日圓，野葡萄紋3萬2千日圓。青泉窯彩香。

赤繪獅子鳳凰圖酒瓶

🔹 江戶時代、天保年間。受到高度評價的細緻赤繪。寺井町九谷燒資料館收藏。

宮本窯獨有的八郎手

由八郎右衛門開創的「八郎手」可以看到許多創意的赤繪。施以金彩的赤繪金襴手，開啟後世爭相仿製九谷金襴手的源頭。

文人趣味的繪圖

在寫實畫風主導之下，有著文人趣味的圖案。透過高超的紅色描繪技法，展現出不同風格趣味。

繼承古九谷的角福銘文

角福樣式較多。在宮本窯末期最常刻「九谷」字樣的銘文。

日常用品為主流

形狀以缽、日式酒壺等日常生活品居多。

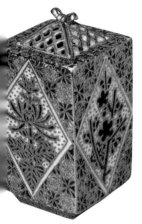

金襴手角鉢
➲ 同下圖的永樂和全作品，為魯山人的仿製品。6萬日圓。九谷美陶園。

紋樣

華麗九谷的象徵
永樂窯的金襴手

奉大聖寺藩的命令，為了復興九谷窯從京都招來名工永樂和全，在慶應元年（一八六五年）買下宮本窯。全力發展京都陶藝精粹的佳品。明治三年（一八七〇年）廢窯。

**金彩小紋
四君子圖香爐**
← 細密的繪圖與金彩建構的高貴質地。4萬日圓。

金襴手貝馬上杯
➲ 原本是騎馬時飲酒的酒杯，如今則被廣泛使用。2萬4千日圓。

京風的金襴手

器面塗上紅色作為底色，僅以金色描繪的豪華絢爛「金襴手」。閃耀著京風獨有的洗練美感。

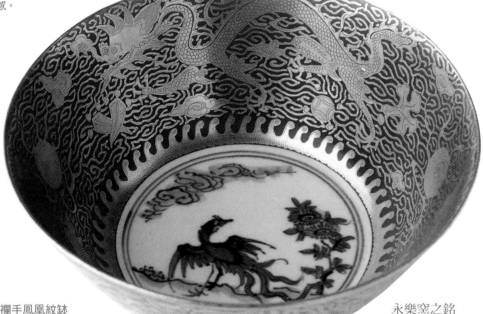

金襴手鳳凰紋鉢
➲ 江戶時代、慶應年間。永樂和全作。青花瓷與豪華金襴手相呼應的作品。寺井町九谷燒資料館收藏。

永樂窯之銘
銘文多為「於九谷永樂造」、「於春日山善五郎造」、「春日山」等。這裡的春日山，不是指金澤的春日山窯，而是指山代的春日山窯。

102

紋樣

因採用西洋畫具而確立
彩色金襴風格的庄三

日本陶藝界的大師，九谷庄三（一八一六年到一八八三年）很早就將西洋畫具運用在繪製陶瓷作品上，成為日本陶瓷史上首位能表現出中間色調的人。此外，他也完成了色彩華麗且細緻的「彩色金襴」技法，這不但對九谷燒產生很大的影響，同時也在世界各地享有名聲。

彩繪花鳥圖大平鉢

⬇ 江戶時代、天保年間、明治時代。九谷庄三作。九谷燒開始作為高級品輸出的年代。寺井町九谷燒資料館收藏。

以西洋繪具
實現獨創的中間色調

在江戶到明治初期引進西洋畫具，成功地完成如胭脂色等的中間色調。

瀰漫九谷歷史氣息的技法

「彩色金襴」是擷取古九谷、吉田屋、赤繪和金襴手的技法優點，並結合西洋畫具的畫風，再於其上施予金彩。

深受西方人士的喜愛

極盡華麗的「彩色金襴」，並非只有受到日本當地的歡迎，同時也因為大量輸出國外，不僅擄獲了西方人士的心，也讓「彩色金襴」遠近馳名。

⬇ 吸取有田、京都，以及中國等地的技法，大膽豪華與絢爛的風格確立了其獨特的地位。

親身造訪本書取材之地
九谷陶藝村・九谷燒資料館

長期展示江戶時代以來的名家作品。附屬的陶器教室可讓人親自製作。展示各式各樣的九谷燒作品，因此也可以當場選購喜愛的器物。

九谷燒的顏色與造型

九谷燒因獨特的顏色與造型而讓它的美術價值倍增。此外，值得一提的是，九谷燒與魯山人之間的因緣也十分深厚。

赤卷獅子紋七寸缽
➋魯山人喜歡的「赤卷」，是符合現代生活的設計。濃厚的塗色技法也是九谷燒的特徵。2萬2千5百日圓。

赤卷水玉紋水壺
➊魯山人的仿作。綠色水滴的設計，極具視覺效果。8千日圓。

間道紋的六寸盤、長盤、酒杯、飯碗、茶杯
➎原意為叉路的間道是魯山人喜歡的紋樣之一。六寸盤6千5百日圓，長盤2千8百日圓，酒杯7千日圓，飯碗4千日圓，茶杯3千5百日圓。

104

九谷燒
石川縣

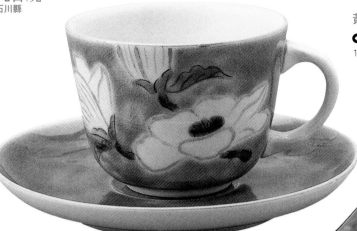

黃地白花紋早安杯盤組

⬅ 金黃的山吹色也是九谷獨特的顏色。
1萬8千日圓。

黃地白花紋尺盤

⬇ 宛如一幅畫的作品,作為裝飾
盤更顯其珍貴性。1萬8千日圓。

瓢形酒瓶

⬅ 九谷燒的作品中,即使是日
常生活的器具,也因為形狀高
雅而被視為具有高藝術價值。

**天啟紋飯碗
天啟紋茶杯**

⬇➡ 天啟紋源自於中國明末
的天啟赤繪。飯碗6千日圓,
茶杯7千日圓。

五彩六角小碟

➡ 九谷五色(紅、青、綠、紫、黃)
不論哪一種都十分亮眼鮮艷。五個一
組7千日圓。大文字。

如何挑選九谷燒

配色一直是九谷燒的最大魅力。今天的九谷，從傳統到現代風格，有著豐富齊全的各種圖案。

挑選的重點

● 並非只有古代的華麗作品，也有很多是適合現代生活使用的器物。
● 有很多價格合理的復刻品，最適合作為入門器物。
● 使用丸紋等傳統古典紋樣的食具，讓餐桌瞬間變得豪華。

金襴手咖啡杯盤組
金襴手有蓋茶杯

↓ 咖啡杯盤組1萬8千日圓，茶杯5萬日圓（對）。

（上）（中）丸紋早安杯盤組
（下）赤玉紋四寸盤

↓ 早安杯盤組7千日圓，四寸盤2千4百日圓。

水玉波狀紋湯杯
水玉波狀紋六寸橢圓缽
手啟水玉波狀紋茶杯

→ 湯杯5千日圓，橢圓缽3千5百日圓，茶杯3千5百日圓。

椿紋一層盒

→ 附有蓋子的容器，可以放餅乾糖果或是裝盛菜餚沙拉。1萬日圓。

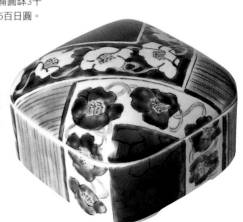

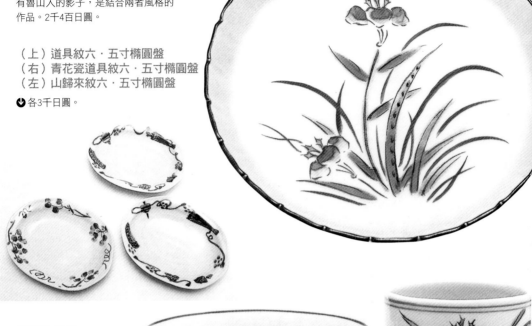

菖蒲紋切立四寸盤

➡ 遺留在古老九谷中的菖蒲紋,也帶有魯山人的影子,是結合兩者風格的作品。2千4百日圓。

（上）道具紋六・五寸橢圓盤
（右）青花瓷道具紋六・五寸橢圓盤
（左）山歸來紋六・五寸橢圓盤

⬇ 各3千日圓。

菖蒲紋飯碗
菖蒲紋茶杯

➡ 即使是相同的菖蒲紋,與上圖的四寸盤卻散發出完全不同的韻味。這也是仿製魯山人的作品。飯碗4千日圓,茶杯4千日圓。

融合傳統與現代的
九谷美陶園

可以見到既保有傳統又帶有現代風格的九谷燒作品。

（右）赤玉咖啡杯盤組 （中）赤繪丸紋茶碗
（左）赤玉紋燭臺

⬇ 杯盤組7千5百日圓,茶碗1萬5千日圓,燭臺5千日圓。

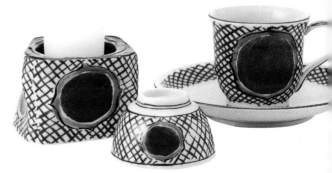

器物提供 九谷美陶園／TEL：0761-76-0227

如何挑選九谷燒

傳承豪放大膽傳統的現代九谷燒，想讓世人再次體驗那令人驚嘆的顏色與造型。請試著發掘出你喜歡的九谷吧！

飯碗

↩ 大小適中的形狀，加上鮮豔的顏色，是一件充滿玩心的器物。一個8千日圓。山下一三作。

深酒杯

↩ 伴隨著創作者純真的創意，喝一口那又香又甜的酒吧。 山下一三作。

深酒杯

↪ 和上面的飯碗有異曲同工之妙，大膽的用色，充滿了童心，是絕佳的飲酒器具。7千日圓。山下一三作。

象香爐

↪ 令人拍案叫絕的創意，讓人發自內心的會心一笑！5萬日圓。山下一三作。

深酒杯

↩ 洋溢趣味的圓圈設計是創作者的獨特風格。7千日圓。山下一三作。

大眾品味的小店 彩香

藏身於靜謐住宅區的超人氣店，店內擺放了店主推薦給顧客的眾多作品。

彩繪菊紋茶碗

↪ 正統的形狀與高雅的顏色，吸引眾人的目光。五個1萬6千日圓。青泉窯。

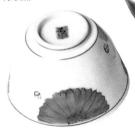

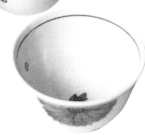

九谷燒導覽

交通路線

電車／從JR小松車站，搭乘公車到寺井
町役場下車（十五分）。另外，從JR金
澤車站，搭乘JR北陸本線至寺井車站下
車（二十五分）。

開車／從北陸自動車道的小松交流道約
七公里到寺井町。

窯舍資訊

寺井町役場商工觀光課
TEL 0761-58-8704
金澤市觀光協會
TEL 076-232-5555

陶器市集

每年五月三日到五日

主要參觀地點

九谷陶藝村
TEL 0761-58-6102
九谷燒資料館
TEL 0761-58-6100
九谷燒陶藝館
TEL 0761-58-6300

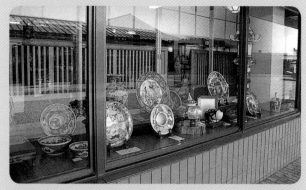

↑ 位於寺井町九谷陶藝村的批發商店，也有零售。

↑ 九谷陶藝村的紀念碑。使用六萬塊陶
版建造了此作仿照銅鐸形狀的紀念碑。

→ 在陶鄉佐野修建的陶祖齊田伊三郎紀
念碑。他在佐野發現陶石，學習若杉窯
與山代的技術，並在京都和伊萬里進修
手藝後，回到故鄉佐野村開窯。

彩繪加金彩的技法，被沿用至明治三〇
年代。

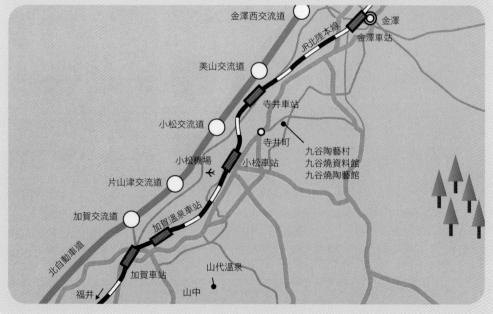

日本陶瓷器的發展歷程

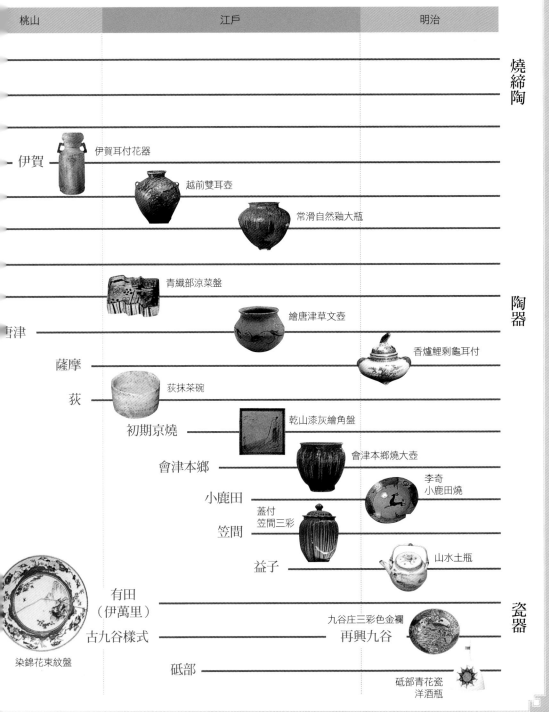

桃山	江戶	明治

燒締陶

伊賀 — 伊賀耳付花器

越前雙耳壺

常滑自然釉大瓶

陶器

青織部涼菜盤

繪唐津草文壺

唐津

薩摩

荻 — 荻抹茶碗

香爐鯉剩龜耳付

初期京燒 — 乾山漆灰繪角盤

會津本鄉 — 會津本鄉燒大壺

小鹿田 — 李奇 小鹿田燒

蓋付 笠間三彩

笠間

益子 — 山水土瓶

瓷器

有田 （伊萬里）

古九谷樣式 — 九谷庄三彩色金襴

再興九谷

砥部

染錦花束紋盤

砥部青花瓷 洋酒瓶

110

日本從繩文、彌生時代開始發展土器，而後則有陶瓷器的興起。在發展的過程中，不斷地受到中國與朝鮮在窯燒技術上的刺激。此外，隨著時代變遷，日本各地的名窯文化也在反覆地此消彼長下，將日本陶瓷器文化發揚得更加光輝璀璨。本書所介紹的十九種陶瓷器，是現今仍然堅持傳統技法的產地。

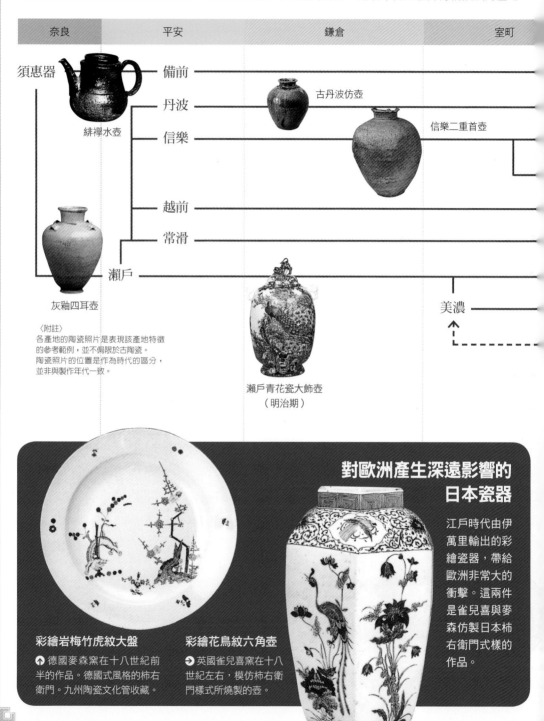

奈良	平安	鎌倉	室町

須惠器

緋襷水壺

備前

丹波

古丹波仿壺

信樂

信樂二重首壺

越前

常滑

灰釉四耳壺

瀨戶

美濃

瀨戶青花瓷大飾壺
（明治期）

〈附註〉
各產地的陶瓷照片是表現該產地特徵
的參考範例，並不偏限於古陶瓷。
陶瓷照片的位置是作為時代的區分，
並非與製作年代一致。

對歐洲產生深遠影響的日本瓷器

江戶時代由伊萬里輸出的彩繪瓷器，帶給歐洲非常大的衝擊。這兩件是雀兒喜與麥森仿製日本柿右衛門式樣的作品。

彩繪岩梅竹虎紋大盤
↑ 德國麥森窯在十八世紀前半的作品。德國式風格的柿右衛門。九州陶瓷文化管收藏。

彩繪花鳥紋六角壺
→ 英國雀兒喜窯在十八世紀左右，模仿柿右衛門樣式所燒製的壺。

唐津燒

からつやき

與朝鮮交流而生的
素雅樸實器物

歷史

燒製出蘊含著泥土的樸素韻味、鐵繪與土灰釉野趣的作品，自古以來因為在茶道的世界中備受讚賞而茁壯成長。

唐津的傳承

● 雖然傳說唐津燒的誕生是在室町時代的後期，但是直至今天仍然充滿魅力的唐津燒，應該是起源於豐臣秀吉出兵朝鮮（文祿慶長之役）後，因為當時有許多朝鮮陶工被帶回日本，也因此他們的技術便傳入日本。

● 從桃山到江戶時代，主要燒製茶陶，由於其樸質的質地十分獨特，

鑲崁

如同三島唐津，先在器物表面裝飾出刻線與刻印的凹狀紋樣，再以白泥填補，最後除去多餘部分的技法。

三島手

三島手在朝鮮李朝時代被稱為粉青沙器。以曆紋風的白鑲崁紋樣為特徵，由紋樣的不同來區分類別。

鑲崁雙鶴紋瓶　三島手

↩ 江戶前期。二隻鶴鳥以白土鑲崁裝飾，其上下的紋樣也是以鑲崁手法來製作，是充分表現三島唐津特色的作品。

	
所在地	佐賀縣唐津市
傳統特徵	雖以茶陶為代表器物，但也有許多日常會使用到的壺、盤等。
傳統顏色	以茶褐色的鐵繪著稱的繪唐津、藍色斑紋的斑唐津以及白色粉引等多種色彩。
傳統製造	在多鐵份的泥土中施以厚重的釉藥，以製作出圓滾滾的作品。
肇始年代	據說唐津燒起源於文祿慶長之役後，為朝鮮陶工所傳入。

Karatuyaki

而被稱為「一樂二荻三唐津」，並大受歡迎。

● 江戶時代，相對於東日本「瀨戶物」，被叫作「唐津物」，由唐津港向各地輸出，十分繁榮鼎盛。

● 在明治維新中日趨式微，但在中里無庵再現古唐津的技法下，恢復其活耀的風采。

朝鮮唐津

分別施以白濁色的藁灰釉與黑飴釉。根據施釉方式的不同而呈現相異的趣味，由敲打或是土條成形為多。

鐵繪

使用鐵繪顏料上繪是繪唐津的基本特徵。圖案富於變化，由簡單到繁複者皆有。在繪上紋樣之後再塗上長石釉來燒製。

刷毛目紋水罐

➊ 江戶中期。罐身與蓋子表面施以刷毛目技法，然後再塗上透明釉。蓋子內側也運用刷毛目，是相當用心製作的一款。九州陶瓷文化館收藏。

鐵繪草紋片口缽　繪唐津

➋ 江戶前期。畫上藤蔓紋與竹葉，在表面施以透明釉的單嘴注器。器物表面上有細細裂紋，內部則可以看到鐵斑。九州陶瓷文化館收藏。

印花紋、線雕等鑲嵌技法被稱作三島，是由李朝傳來的技法。

導入李朝技法的唐津

在唐津燒發展的初期，是仿製十五世紀朝鮮李朝被稱作「粉青沙器」的作品。那也是理所當然的，因為十六世紀末由於豐臣秀吉出兵朝鮮，帶回大批的朝鮮陶工，才在唐津建起了燒窯。三島與刷毛目是繼承李朝的技法而創始的。

將白土做成泥漿，使用刷毛或筆塗製成刷毛目紋也是由李朝傳來的技法。

鑲嵌花紋碗　花三島

➌ 十五世紀李朝。在碗底、外部布滿菊花紋、龜甲紋、草花紋等的細微鑲嵌，是三島的典型特徵。九州陶瓷文化館收藏。

刷毛目碗

➍ 十五世紀李朝。碗底只豪氣地由刷毛塗飾，極具簡樸之美。

挑選

沒有裝飾美麗的線條與顏色 也大受歡迎的繪唐津

在唐津燒中，最受歡迎的要算是繪唐津。繪唐津的紋樣多變，如草花、動物、風景或是幾何圖案等，散發著迷人的韻味。

繪唐津的特徵

● 在唐津燒之中，最能呈現唐津燒質樸風格、打動人們心靈的是繪唐津的壺類。

● 以李朝風格的樸素紋樣為基本，同時也受到美濃陶的影響，在盤缽、涼菜盤等食器上以鐵繪描畫圖案。

繪唐津草紋茶杯

↑描畫草紋的茶杯。沒有多餘裝飾的簡單感動，自然展現出美感。3千5百日圓。杉谷窯。

白化粧

繪唐津的大部分作品，是在鐵繪之上施以混合了土灰的長石釉，在燒成的狀況下，也曾出現顯露白色的例子。

繪唐津花生　酒瓶

↻不同釉藥所描繪出的草花紋之美，是只有繪唐津才有的作品。花生3千日圓，酒瓶1千2百日圓。王天家窯。

繪唐津藤蔓紋水罐

↑桃山時代。以藤蔓紋裝飾的繪唐津水罐。中里太郎右衛門陶房收藏。

繪唐津松紋茶杯

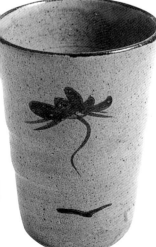

↩使用含鐵份較多的紅色化粧土，描畫松紋的茶杯。清爽的圖案非常好看。3千5百日圓。杉谷窯。

114

朝鮮唐津與斑唐津

施以黑飴釉與藁灰釉的唐津燒，在樸素的技法下孕育出豐富表情的唐津燒。與繪唐津相異的風趣質樸之美，深深地吸引著每個人。

朝鮮唐津與斑唐津的特徵

● 分別施以白濁色的藁灰釉、與含鐵份黑飴色的木灰釉的朝鮮唐津，以水罐、花器、酒瓶、深酒杯、盤等器物為多。

● 斑唐津是在器物表面塗上藁灰釉，讓白濁色呈不均勻狀來燒製，如此可出現淡藍色的斑點。作品多為壺、茶碗、盤和深酒杯等。

● 不管哪一種唐津燒，都別具特色，令人玩味再三。

斑唐津深酒杯

↑ 以藁灰釉燒製，製作出有獨特斑點的斑唐津。將這樣的器物用於晚上小酌，可以去除一天的疲勞。5千日圓。椎之峰窯。

朝鮮唐津酒瓶

↓ 鐵釉之上塗以藁灰釉，以造成瓶上不同的景致變化。1萬5千日圓。椎之峰窯。

將藁灰釉淋流在鐵釉之上，以形成景色風貌，是朝鮮唐津的特徵。

朝鮮唐津深酒杯

← 杯身上的景色變化，看起來如同熾熱燃燒的火燄。1萬日圓。椎之峰窯。

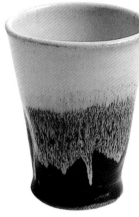

朝鮮唐津萬用杯

↓ 彷彿可以讓啤酒變得更加美味的萬用杯。是夜晚最好的良伴。1千2百日圓。佐志山窯。

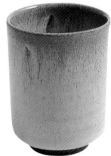

斑唐津茶杯

← 粗糙的質感，展現出質樸的風味。因為質地較厚，即使倒入熱茶水，也方便拿握。2千日圓。椎之峰窯。

斑唐津涼菜盤

↓ 適合盛裝醃製物以及涼拌料理。五個1萬1千日圓。莒之谷窯。

在印刻紋上以白泥填補的鑲嵌技法，是三島唐津的特徵。

與李朝一模一樣的三島唐津

在各種裝飾技法中，格外迷人的是三島唐津鑲嵌紋樣。從李朝傳來，發展於唐津雅致的器物上。

三島唐津的重點

● 學習李朝的粉青砂器而製作。

● 一般作法是將成形的器物在陰乾時，以雕刻好的木型印刻紋壓印在器物的表面，等全乾之後再施以白泥填補，除去露出來的部分後，再入窯燒製。

● 名稱的由來源自於，白鑲嵌紋很類似三島大社所發行的三島曆。

三島唐津缽

⮌ 以環狀層疊排列鑲嵌的缽器。層疊排列形成的圓，以及其外側井然有序的線雕圖案，讓人印象深刻。1萬5千日圓。椎之峰窯。

三島唐津茶杯

⮌ 典型的三島唐津茶杯。有著交叉的線雕紋樣與印花紋裝飾。5千日圓。佐志山窯。

三島唐津茶杯

⮌ 以連續印花紋為裝飾，再加上線雕的簡單紋樣。3千日圓。椎之峰窯。

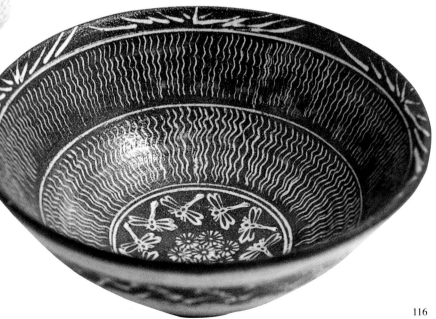

三島唐津缽

⮊ 器物整體都鑲嵌著美麗的雕刻紋樣。這細緻的功夫可說是只有三島唐津才有的技法。6萬日圓。椎之峰窯。

每個表情都迷人 充滿魅力的粉引唐津

柔和質地的白化粧土、帶著溫暖的粉引，表現出不誇張卻具美感及實用性的器物。若是再加上鐵繪的話，則更添一番風味。

粉引唐津的重點

● 粉引是許多窯舍所使用的一種裝飾法。在鐵份含量高的坯土中，意圖以白土（白泥）施以化粧技法而完成。

● 使用刷毛在白土表面塗刷是為刷毛目，如果再施以泥釉的話是為粉引。因為像是將白色粉末吹狀附在器物上，所以也有人稱為粉吹。

● 如果加上鐵繪，便成為粉引繪唐津。

粉引茶碗

↴ 色調柔和的粉引茶碗。在白化粧土上鐵繪枝葉的技法。2萬5千日圓。菅之谷窯。

粉引片口

↴ 在表面以粉引特有的白土化粧技法完成的單嘴注口。表面的白非常美麗。6千日圓。椎之峰窯。

粉引繪唐津

↴ 在繪唐津的技法描繪的紋樣上，施以白化粧土而完成的作品。很巧妙地將兩者的優點結合在一起。1萬5千日圓。幸悅窯。

粉引酒瓶

➔ 白色粉末吹附在瓶身表面。作為裝酒的容器，不僅色調很適合，同時也是很好的設計。8千日圓。佐志山窯。

➔ 唐津市故鄉會館的唐津燒綜合展示場。在這展示場中，除了可以買到現代唐津燒的作品外，另外還能夠參加體驗上繪等活動。TEL：0955-73-4888

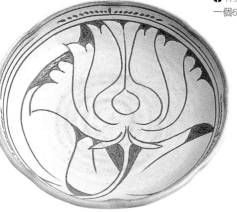

剔花酒瓶 酒杯

↑描繪牡丹花的酒瓶與酒杯。以剔花技法來正確描繪出複雜的紋樣，只能說十分厲害。中之辻窯。

牡丹紋剔花盤

↓盤內描繪牡丹紋樣，滿溢著躍動的感覺。1萬5千日圓。中之辻窯。

具有個性線條的唐津

將生命吹進紋樣中的剔花，不同於白鑲崁的三島手，而是具現代感的雕三島裝飾技法。

剔花的重點

● 在成形的器物上，塗上白土或是顏色相異的釉藥，再施以化粧技法，於半乾時沿著紋樣的線條與表面，以刮刀將白土與釉刮落而展現紋樣。這是不使用筆而可以描繪出紋樣的技法。

● 再於其上施予透明釉後，燒製而成。

長春藤紋剔花大茶杯

↑杯身描繪著長春藤紋樣。一個6千日圓。中之辻窯。

撫子紋剔花酒壺

↓描繪二朵盛開著麥花的日式酒壺。捨棄其他繪圖的簡單裝飾，醞釀出雅致的質感。2千日圓。中之辻窯。

剔花

以中國北宋時代在磁州窯所燒製的白地剔花，以及在白化粧之上覆著黑土，而將上層刮落的白地黑剔花最為有名。而李朝的粉青沙器、日本的鼠志野也是其中的好例子。

唐津翡翠剔花瓶

十三代中里太郎右衛門之作。大膽表現創新的圖案。

刷毛目缽

🕐 具有美麗刷毛目的白色缽器。在刷毛目外只畫上草紋，裝飾簡單，反而更添優雅。7千日圓。菅之谷窯。

（左）黃花鑲崁茶杯
（右）綠釣窯茶杯

🕐 以鑲崁描繪黃花的茶杯，以及使用釣窯技法塗上綠色顏料的茶杯。黃花鑲崁3千5百日圓，綠釣窯5千日圓。王天家窯。

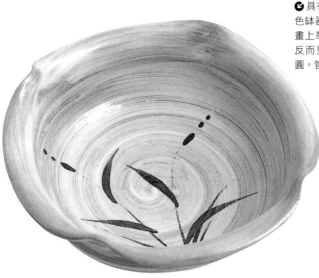

唐津燒導覽

交通路線

電車／搭乘JR筑肥線在唐津站下車。
開車／從福岡國道202號約六十公里。

窯舍資訊

唐津市觀光課
TEL 0955-72-9127

陶器市集

唐津燒展
九月中旬舉辦五天的時間

主要參觀地點

唐津燒協同組合展示場
TEL 0955-73-4888
中里太郎右衛門陳列館
TEL 0955-72-8171
御茶碗窯遺跡
唐津市町田5-1324
作為官窯的登窯遺跡
唐津城
TEL 0955-72-5697
在天守閣的鄉土資料館展示古唐津

唐津與中里家

中里家自一六一五年成為唐津藩的官窯以來，已有四百年之久，現為第十三代傳人，甚至已成為唐津燒的代名詞。

🕐 中里太郎右衛門窯的陳列館。展示著發掘及調查古唐津十二代和十三代的研究成果。

🕐 中里太郎右衛門的陶坊。營業時間內可以自由參觀。但是工作室不開放參觀。

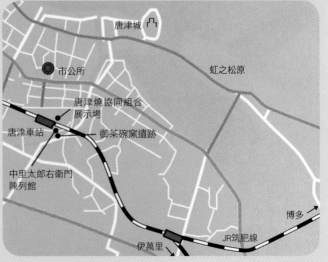

小鹿田燒

おんたやき

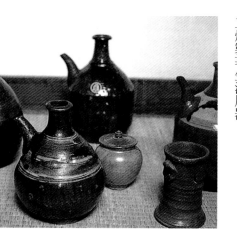

雲助

⬆ 明治時代的作品。用來分裝燒酒與醬油的用具。小鹿田燒陶藝館收藏。

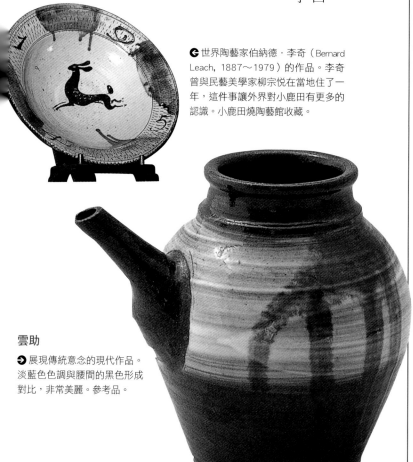

雲助

➡ 展現傳統意念的現代作品。淡藍色色調與腰間的黑色形成對比，非常美麗。參考品。

歷史

世襲相傳，延續傳統

深藏在山谷間的窯舍村落，三百年來迴盪著石臼搗土的聲音。十間窯舍，從古至今仍持續地以手工燒製著生活用器。

⬅ 世界陶藝家伯納德·李奇（Bernard Leach, 1887～1979）的作品。李奇曾與民藝美學家柳宗悦在當地住了一年，這件事讓外界對小鹿田有更多的認識。小鹿田燒陶藝館收藏。

所在地	大分縣日田市
傳統特徵	以瓶、壺等大型日用器物為主，使用當地的泥土與釉藥燒製至今。只使用青綠釉的器物，或是在近黑的器物表面上施以白釉與青綠釉，以形成小鹿田燒特有的色調。
傳統顏色	
傳統製造	以使用跳刀、櫛描和刷毛目等技法製作的大型器物最為知名。

Ontayaki

<div style="float:right">

刷毛目

以刷毛將白土塗在器胎上的裝飾技法。刷毛目的濃淡與筆刷的痕跡，形成器物上的紋樣。刷毛目與跳刀技法同為小鹿田燒最為人知的特徵。

</div>

五升打刷毛目壺

使用刷毛目與櫛描紋樣的現代作品。曲面部分的打刷毛目是很難的技術，這件作品可說是十分難得。1萬1千日圓。

曲線部分的刷毛目

旋轉拉坯機，讓刷毛快速地在坯胎上刷動而形成的紋樣，製作者需要相當熟練的技術。

小鹿田的土

雖然使用具有黏性的黃色土，但是因為含有鐵份，因此燒成時會變為黑色，因此需要刷毛目的白化粧。

打刷毛目

上刷毛目的一種方式。器體以拉坯機旋轉，在一定的速度下，慢慢地刷動刷毛而形成的紋樣。

櫛描紋樣

化粧技法後，在器物半乾的階段，使用梳子來描繪波狀紋路與橫向的線條。手工味道非常濃厚，另外也有以手指來描繪的方式。

小鹿田的土與釉藥

小鹿田燒的原料全部都是由當地生產。使用石臼來製作陶土，一個臼的份量得花二個星期才能搗拌完成，然後平均分給十家窯舍。釉藥只使用自然的原料，都是白釉、飴釉和綠釉（小鹿田稱為青瓷釉）等樸素的釉藥。

歷久不衰小鹿田的特色

● 十間窯舍皆是世襲傳承，以自古至今不變的方法來燒製陶器。

● 用水的力量帶動石臼搗碎泥土，並以自給自足的方式來製作陶土。

● 遵守轆轤為腳踩，窯舍得是焚燒柴薪的登窯。

● 傳統技法為跳刀、刷毛目、打刷毛目、櫛描、指描與淋流等。

● 堅持使用自然灰釉。

● 堅守實踐「實用之美」的民藝精神而持續製陶。

在傳統中創新的
技法與造型

小鹿田燒使用當地所採挖的泥土與釉藥，並一直遵循著自古以來的陶器製法。而現代的民陶也是在既有的傳統下，依據不同的技法組合而變化出不同的造型。

打刷毛目八寸盤

➡ 盤底以打刷毛目技法來裝飾。說到小鹿田，無論是誰都會想起如此造型的大盤。1千1百日圓。

（左）天刷毛目研磨缽
（右）櫛描研磨缽

↑ 與以「生命之湯」概念而知名的料理研究家辰巳芳子，所共同開發燒製的作品。天刷毛目1萬8千日圓，櫛描5千日圓。

小鹿田茶杯／酒杯／萬用杯

➡ 很適合日常使用的小鹿田作品。小鹿田特有的手工質感，散發出溫暖而愉悅的氣味。茶杯5百日圓，酒杯1千8百日圓，萬用杯1千2百日圓。

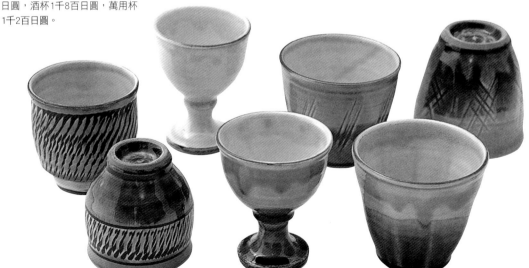

土味

陶土含大量的鐵，因此基色是黑色，但因為施以跳刀與刷毛目技法，所以紋樣仍清晰可見。泥土所散發的溫暖味道，十分令人喜愛。

粗紋的跳刀

普通使用L型鋼研磨的刨刀，由於刀面在器物表面的角度與力道的不同，因此削去的紋樣密度也有所差異。

跳刀

小鹿田的代表裝飾技法。在旋轉的拉坯機上施以此技法，在半乾的器面上，有節奏地使用刨刀，可以做出連續削去的圖案。

朝上的跳刀

跳刀源自於中國磁州窯的飛白技法（源於中國書法的書體）。改變器面削去的方向便能讓其風格不再單調。

二斗跳刀大瓶

🔁 瓶身全以跳刀技法來裝飾，是令人驚豔的器物。作為觀賞使用，可裝飾在玄關處。3萬5千日圓。

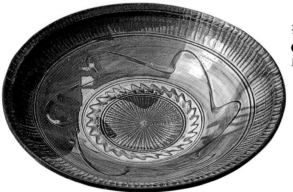

打刷毛目櫛目綠飴釉二呎大盤

🔄 使用小鹿田傳統技法製作。從作品可以看出作者旺盛的企圖心。10萬日圓。

由唐津、小石原傳來的小鹿田燒

江戶前期在高取燒的陶工所開發的小石原燒技法，在中期時傳到小鹿田而開始。二者關係彷彿是兄弟窯，無論是跳刀、刷毛目、櫛描技法與淋、掛的上釉方式都很相似，作品也有許多共同點。不過小鹿田燒最明顯的特色，是堅持使用當地泥土與釉藥的日用民陶。

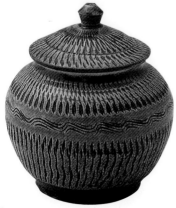

飴釉跳刀三合壺

🔄 醃製酸梅剛剛好的大壺。表面全部是跳刀雕刻的紋樣。1千日圓。

（右）飴釉片口
（左）小石原燒跳刀鉢

🔼 作為日常器具使用，樸質的色調散發著韻味。

現代風格的器物

以石臼搗土而開啟的小鹿田傳統。陶工們一邊交換著與大自然的對話，一邊探索著現代生活器具的製作方法。

● 首先拜訪小鹿田燒陶藝館，參觀江戶時代的小鹿田燒和十間窯舍的作品。

● 之後試著到每間窯舍去看看。不論哪一間，只要在營業時間，都能自由參觀。

● 手工雛花費時間但是價格很便宜，因此可以安心地挑選。

● 一邊想像平日的餐桌畫面，一邊輕鬆地挑選自己中意的器物。

綠釉咖啡杯

⬆ 與咖啡盤為一組的杯子。就算沒有咖啡盤，也可以直接使用。1千2百日圓。

九寸綠重窯變盤

⬇ 這是與第125頁中的「尺綠重櫛目刷毛目盤」重疊在一起來燒製的作品。企圖呈現窯變的有趣變化。4千日圓。

十間窯舍與共同窯

小鹿田燒的開始是源於黑木十兵衛，在江戶中期召來小石原燒的陶工柳瀨三右衛門，建築了李朝式的登窯。之後十間窯舍代代相傳延續至今。十間窯舍組成一個組織，所有作品上都不印個人名與窯名。不用機械化，全部都是在手工、家庭作業式的方式下製作，十間中有五間是使用共同窯燒製。到了昭和時代由於柳宗悅的關係，而成為高評價的優秀民陶故鄉，並且廣受全國歡迎。

自古便使用的共同窯，現在仍持續在運作中。

綠釉飴釉筒描九寸盤

⬆ 將綠釉與飴釉描繪成筒狀的盤子。簡單平衡的造型，非常好看。1千8百日圓。

白紅茶碗

⬇ 表面的顏色十分微妙，是具白紅色調的紅茶碗。1千2百日圓。

小鹿田燒
大分縣日田市

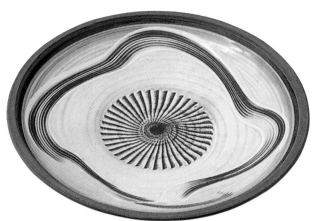

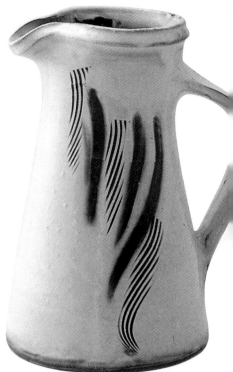

尺緣重櫛目刷毛目盤

➋ 這款是與第124頁中的「九寸緣重窯變盤」重疊在一起所燒製的器物，也可以說是兄弟盤。6千日圓。

六寸櫛目指描水壺罐

➡ 在白化粧土尚未全乾之際，以手指撫畫出線條。可用為火鍋湯汁的盛裝器，或是當花瓶也不錯。3千5百日圓。

小鹿田燒導覽

交通路線

電車／從JR大本線日田站，搭乘巴士約四十分鍾。
開車／從九州自動車道，日田交流道走212號線往通皿山方向。

窯舍資訊

日田市商工觀光課
TEL 0973-23-3111

陶器市集

民陶祭
每年十月的第二個星期六、星期日。

主要參觀地點

小鹿田古陶館
TEL 0973-24-4076

小鹿田燒陶藝館

位在小鹿田的山上。展示古陶和知名陶藝家李奇及各窯舍的作品。在那，可以清楚了解小鹿田的起源與現在的發展。

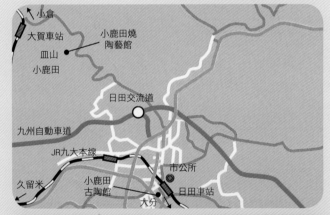

陶藝館正面。無人管理，可自由進出。欲查詢相關資訊，請洽日田市觀光課。

堅守著傳統，小鹿田被指定為無形的文化財產。

器物提供 坂本工／TEL：0973-29-2404

陶瓷器的古董與新品的差異

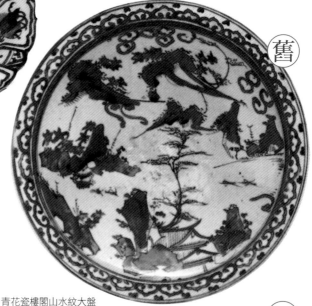

伊萬里 芙蓉手蚱蜢紋盤。江戶中期。

以使用的器具來了解古董的優點

古董品有著經過長年累月使用、保存，而傳承至今的實用之美。將日常能使用的古董放在常見之處，是了解其優點的第一步。

青花瓷的新與舊

青花瓷開始於十四世紀的中國，而直到十七世紀，日本才首度燒製出來。日本的青花瓷，有多種造型與繪圖，時至今日，仍持續有新作品。以前的青花瓷以吳須的鈷藍色最令人喜愛，其與在江戶以後，使用化學顏料柏林藍＊的青花瓷，在顏色上上有微妙的差異。

＊慶應三年（一八六七年），由東京藥品盤商從巴黎萬國博覽會所帶回日本的氧化鈷藍，因是取自於德國，故以其首都柏林為名，稱為柏林藍。

青花瓷樓閣山水紋大盤
江戶前期。九州陶瓷文化館收藏。

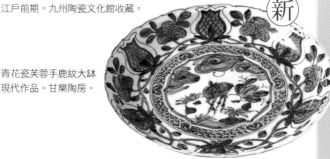

青花瓷芙蓉手鹿紋大缽
現代作品。甘樂陶房。

圈足是情報的寶庫

圈足是指碗或盤的托底。根據產地與時代，各有各的特徵。荻燒的分割圈足與鍋島的櫛圈足很有名。另外，像是銘文、窯印和時代銘文等也會印在圈足內，因此是了解製作年代的最佳參考。

在高級器物的圈足內，會寫上「富貴長春」等字樣。

鍋島的櫛圈足。青花瓷圈足上描繪櫛目紋樣。

雖說只要有一百年的歷史，便可被稱為古董，但是即使是同樣的年份，價格卻仍有很大的差異性。決定價格的因素，可能是器物的完成度和精美度，以及稀有價值等。一般來說，古物之所以能流傳到後代，必定有其獨特優異之處，而這也是賞玩陶瓷器的迷人之處。另外，如將相同繪圖與造型的現代器物，用於一般日常生活使用，也可增添不少樂趣。

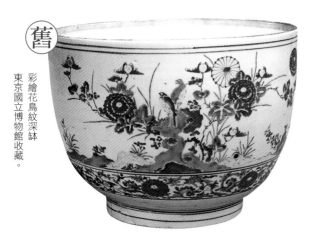

舊

彩繪花鳥紋深缽東京國立博物館收藏。

彩繪瓷器的新與舊

日本彩繪瓷器的種類豐富，如伊萬里的柿右衛門、鍋島、京燒及九谷燒等。了解每種式樣的特徵，將可對於古董彩繪瓷器有更多的了解，並可以從器物的表面狀況、顏色深淺和手繪線條等，多方面地去辨認仿作、複製品與古董的差異點。

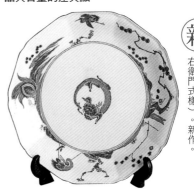

新

染錦花束文缽的仿作（柿右衛門式樣）。新作。

備前的新與舊

從中世紀以來，就持續不斷燒製無釉燒締陶的備前。無論是鎌倉、室町之壺或是桃山的茶陶，皆有相當高的評價。時至今日，有許多陶藝家在當地開設窯舍，目前已有四位國寶級大師，水準非常高。

新

備前耳付花器。雖說是新的作品，但也是戰前的作品。

信樂的新與舊

古信樂的特徵：以穴窯燒製的窯變作品；以及以粗土製做出的石裂*；以水缽等器物最受歡迎。依據泥土所含的鐵份多寡，而有明色與暗色的差異。新作的水缽也很多，製作手法完美且新穎。

*陶土中含有石礫，因此在燒成之際因為土與石的收縮差異，而在器物表面有裂開的痕跡。看起來像瑕疵，卻不是瑕疵。

舊

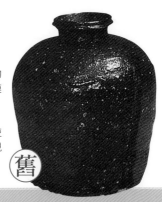

新

電器窯燒製的信樂水缽的仿作。以鎌倉時代為模型，有檜垣圖案。

室町時代的信樂小壺。使用多鐵份的泥土，是呈現暗色的信樂。

舊

備前四耳壺。室町時期。備前燒美術館收藏。

越前燒

えちぜんやき

所在地	福井縣宮崎村
傳統特徵	六大古窯之一，燒製無釉燒締之器。
傳統顏色	運用泥土原色，以及使用柴灰形成的自然釉綠等顏色。
傳統製造	以高溫燒製堅固的大瓶、壺，以及日用器具。

歷史

延續古越前傳統的燒締日用雜器

在六大古窯中，粗獷中蘊含著溫暖的古越前，是北部最大的陶瓷中心。茶褐色的器坯與自然釉的豪放氣質為其魅力之所在。

越前三筋壺

↪ 平安時代末期。三筋壺為燒製燒締的古窯中常見的作品。在越前也有四件作品出土。基本的裝飾引發思古幽情。福井縣陶藝館收藏。

古越前擂缽

↪ 室町時代。昭和六十年，於越前岬沖激的海底打撈上來，因此被稱為「海撈」。古董愛好家甚為重視之物。福井縣陶藝館收藏。

古越前舟酒瓶

↪ 江戶時代。所謂舟酒瓶指的是，即使在船上使用也不會傾倒，有著大底座的酒瓶。是以船舶為運輸工具的時代不可缺少的器物。福井縣陶藝館收藏。

Echizenyaki

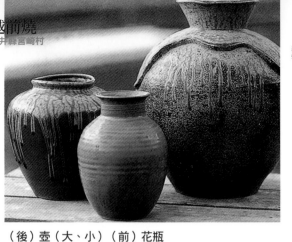

越前燒
福井縣宮崎村

古越前的特點

● 平安末期，因受到常滑燒的影響而開始。

● 由鎌倉到室町時代，常運用「泥條法」*來燒製，以壺、甕及擂缽等三種器物為主。

● 不施釉藥，以一千三百度左右的高溫燒製，讓茶褐色的器物表面，產生黃綠色與暗綠色的自然釉，如此所形成的美麗圖案是最大的欣賞重點。

*將黏土搓成圓形泥條，再以泥條漸次盤繞以做成器物。

（後）壺（大、小）（前）花瓶

↑ 壺是越前燒的傳統器物。將此造型用於現代器物上，並加上嫩芽清爽的綠色。壺（大）15萬日圓，（小）2萬2千日圓，花瓶1萬5千日圓。五郎兵衛窯。

古越前雙耳壺

↓ 室町時代。讓燃燒的灰燼在表面成為自然釉，以形成圖案，是代表日本古陶的器物。福井縣陶藝館收藏。

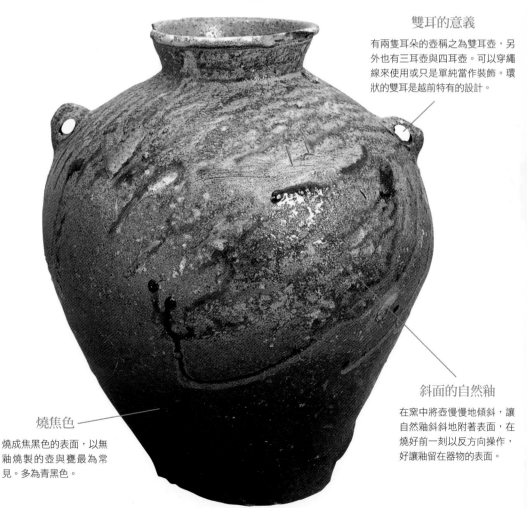

雙耳的意義

有兩隻耳朵的壺稱之為雙耳壺，另外也有三耳壺與四耳壺。可以穿繩線來使用或只是單純當作裝飾。環狀的雙耳是越前特有的設計。

斜面的自然釉

在窯中將壺慢慢地傾斜，讓自然釉斜斜地附著表面，在燒好前一刻以反方向操作，好讓釉留在器物的表面。

燒焦色

燒成焦色的表面，以無釉燒製的壺與甕最為常見。多為青黑色。

如何挑選越前器物

大器而充滿力量的古陶，是營造餐桌氣氛的新式器具。從燒締陶到施釉的器具，真想盡情享受挑選的樂趣！

了解越前的重點

● 越前燒從江戶中期以後開始衰退，其復興的契機是在昭和四十五年，當時宮崎村設立了越前陶藝村。

● 福井縣陶藝館設立之後，窯舍數增加，年輕的陶藝家由全國各地而來，當地的氣氛隨之一變。

● 作品不限於傳統無釉燒締陶的壺與甕，另外也有食器、花器與藝術品等品類；甚至製作出施釉的食器類器物，如此讓越前燒的選擇更多樣化。

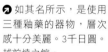

水瓶三種

◐ 越前燒自古代代相傳的水瓶，是與現代生活融合後的再創造。大2萬日圓，中1萬5千日圓，小1萬日圓。越前燒之館。

三釉缽

◑ 如其名所示，是使用三種釉藥的器物，層次感十分美麗。3千日圓。越前燒之館。

沙拉碗青之足跡 二種

◑ 在僅施上白釉的器面上，畫上宛若足跡般的水珠，是相當可愛的器物。大3千日圓，小2千日圓。越前燒之館。

自然釉／花瓶 自然釉／舟酒瓶

◑ 燒締的泥土本身不容易降溫為其特點，最適合作為日式酒壺與深酒杯的原料。花瓶10萬日圓，舟酒瓶2萬日圓，最前面的日式酒壺與深酒杯為參考品。越前左近窯。

越前燒
福井縣宮崎村

盛盤
➡ 現代越前多以刷毛目技法來裝飾。先在刷毛上沾滿釉藥,然後猛烈地刷在器物上,以呈現有趣的構圖。7千日圓。越前燒之館。

柿釉窪入小缽組
⬇ 深沉安定的紅色釉和有一點歪斜的造型,是不論欣賞或是使用上都不錯的小缽。4千2百日圓。越前燒之館。

梅缽
⬆ 20公分大的缽器,呈現梅花瞬間綻放的意象。樸素的色調,讓人不會有太過豪華的印象。5千日圓。越前燒之館。

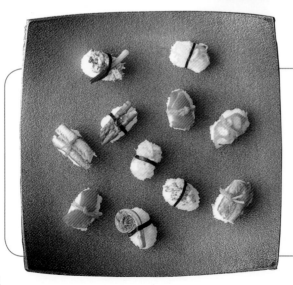

彩色食材的裝盤
不施釉而以高溫燒製的器物,雖然樸素但是極具魅力。茶褐色的表面透著黃綠色的焦色,訴說著微妙的窯變風味,如此更能襯托料理的美味。雖然質樸但是蘊藏著溫厚韻味,無論是搭配哪一種色調的料理都非常合適。

鐵釉四方梨子地土板成形盤
⬅ 1萬5千日圓。越前燒之館。

器物提供 越前燒之館／TEL 0778-32-2199

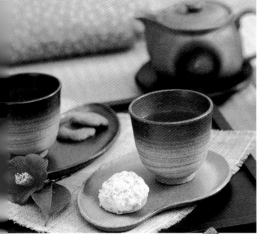

不被傳統所限制的新潮流。李朝風格、唐津風格或是施釉食器的嶄新造型，如今的越前燒有了全新的面貌。

和碗 雲遊 黑、茶

↶ 盤子設計為擺放糕點之用，尤其可用於夫妻或朋友聊天談話，享用點心時的裝盛器物。茶壺為參考品。各3千5百日圓。越前燒之館。

刷毛目片口盤

↷ 刷毛目雖不是越前的傳統，但是最近卻常常被使用。飴釉的色調展現引人入勝的感覺。3千5百日圓。

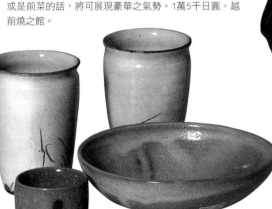

大盤

↷ 以土板成型來製作的寬35公分的長盤。如盛滿生魚片或是前菜的話，將可展現豪華之氣勢。1萬5千日圓。越前燒之館。

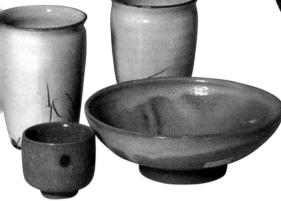

萬用杯 中缽 深酒杯

↶ 具有燒締傳統的越前，即使是施釉的作品，也保留了燒締的風格。這一款作品也是如此。參考品。

受歡迎的茶香爐

可作為點精油的器具，如今大受年輕人歡迎。上方的小碟放置茶杯，而底下則可放蠟燭等熱源，以享受茶香之樂。可簡單享用茶飲，是此款作品的特別之處。另外，如用為照明工具，一樣可體驗其中的奧妙。

茶香爐

↷ 使用灰釉，具有燒締質樸的風格，是可用來放鬆精神的療癒工具。4千5百日圓。越前燒之館。

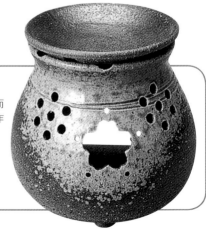

缽組小雨景

🔄 是夏天使用的清涼設計，很適合涼麵等料理。缽邊如水墨般的線條，讓器物更顯美麗。9千日圓。越前燒之館。

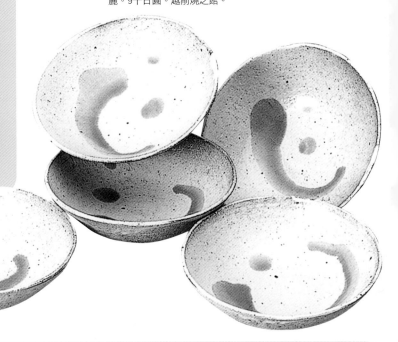

水野的收藏品

故水野九右衛門大師，越前燒的研究家，他多年來所收集來的越前燒古陶，如今在以私人經費建立的水野古陶陶瓷館中展示。除了古越前的名品以外，還有福井縣內出土的須惠器與越前古窯址所挖掘到的陶片，另外還有明治的彩繪等珍貴的器物。

越前燒導覽

交通路線

電車／從JR北陸本線武生車站，搭乘福鐵巴士至陶藝村入口下車。
開車／從北陸自動車道，鯖江交流道或是武生交流道約十五公里。

窯舍資訊

宮崎村商工觀光課
TEL 0778-32-3200

陶器市集

越前陶藝祭
每年五月的最後一個星期日前後的三天之間

主要參觀地點

福井縣陶藝館
TEL 0778-32-2174
水野古陶瓷館
TEL 0778-32-2142

福井縣陶藝館。展示平安、鎌倉時代的古越前。

越前陶藝村

越前燒擁有八百五十年的歷史，在江戶時代以後衰退，所以又被稱作「幻之窯」。昭和四十五年，福井縣為了復興越前燒，於宮崎村建設陶藝村。村中除了陶藝館，還有共同陶房、直販店、公園與溫泉等設施，是度假的好去處。

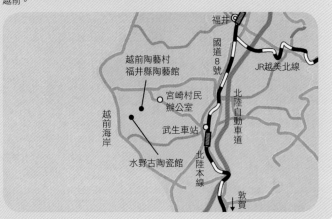

信樂燒

しがらきやき

所在地	滋賀縣信樂町
傳統特色	具有特色的泥土所燒製出來的明亮器物。釉藥原料中含有長石與珪石。
傳統顏色	無釉藥的燒締色及明治以後海鼠釉（鐵釉）的鐵灰色。
傳統製造	花器、水罐與鬼桶水指*等茶道器具。
肇始年代	據說是平安末期，為六大古窯之一。

*茶席上儲放清水的水罐。

歷史

以侘茶* 茶具聞名的古信樂

室町時代末期以來，作為茶道具的信樂燒，受到廣大的重視，到了桃山時代，即使是京都也都使用信樂的作品。

*重視閒、素、靜、寂的飲茶法。

信樂的歷程

● 傳說與建紫香樂宮的屋瓦建材是信樂燒的根源，信樂燒的窯舍開始於平安時代的末期。鎌倉時代以水瓶、壺等燒締，以農民為對象的生活雜器為主要燒製的器物。

● 室町時代茶道流行之後，便開始燒製被當時所重視的茶道器具。

● 茶道用具後來又變得不被重視，而轉以雜器為中心。

無釉燒締所散發的樸質風味

不施釉藥而以高溫燒製的信樂燒，燒成之際因為「窯變」而有自然形成的紋樣浮出表面，又被稱作「景色」，是需要特別去了解體會的地方。

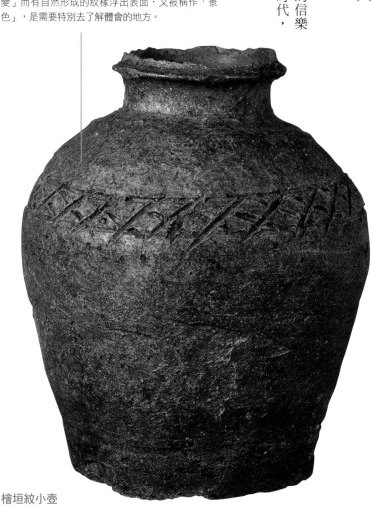

檜垣紋小壺

↗ 被稱為「蹲」（日式的名稱）的信樂小壺，壺身表面粗糙，在壺肩有檜垣紋，並露出含有長石的白色石粒，這是只有古信樂才有的特徵。愛知縣立陶瓷資料館收藏。

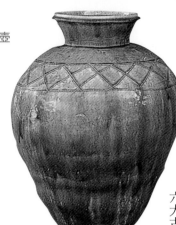

灰釉檜垣紋大壺

➔ 在古信樂燒中常見的檜垣紋大壺。因為是自然釉，所以可看到玻璃與窯變之美。8萬日圓。蓮月窯。

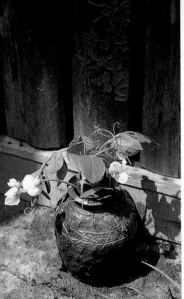

⬆ 現代陶藝家仿製古信樂的作品。將茶道具當作花瓶來使用，即使是今天也相當受到歡迎，有許多人會購買這樣的仿作品。參考品。

但到了明治時代則因為鐵釉的發明，讓火缽大受歡迎，而成為信樂的代名詞。

● 今日，除了一般的器物之外，也製作庭院使用的桌子與椅子等大型器物，特別是狸型裝飾物，最為有名。

歷史

延續一千二百年

歷史的器物

聖武天皇於西元七四二年建造紫香樂宮，因為需要大量的屋瓦與陶瓷建材，於是開設了許多窯場，也因此開始了信樂燒長達一千二百年的歷史，信樂燒是日本六大古窯之一。

信樂的狸

狸的裝飾物原本是在明治中期於京都製造，是象徵吉祥之物，多陳設在日本料理店等地。之後，雖然演變為信樂製造，但是一直要到戰後才廣為人知。那乃是源起於昭和天皇巡視信樂時，因為看到報紙上有抱著日之丸（日本國旗的太陽）出迎的狸裝飾物的報導，從此狸裝飾物才成為信樂的象徵。

穴窯　片口

◤ 無釉燒締活用信樂土的味道，具現代風格的單嘴注口。信樂特有的紅色色澤，相當美麗。4萬日圓。小林弘幸。

➔ 在信樂傳統產業館裡所展示的信樂古壺與古瓶。乍看之下好像每個都很像，但是根據時代的不同會有微妙的差異。

信樂的深度

只要使用，便能體會

活用泥土原有的風味質地，是信樂燒的魅力。雖然古時並未施以釉藥，但因為現在陶藝家喜好多樣化，因此器物的種類也變得不同以往。

挑選重點

● 如果想買古信樂的話，首重觀察自然釉的情況，以及由窯變形成的火色所呈現的整體平衡感。

● 觀察信樂泥土的特色和石裂形成的質感，是有粗糙感的器物。

● 沒有過度裝飾的器具，如食器。造型簡單，且可長久使用。

稻草灰茶杯

↯ 多用途的簡單茶杯。除了可當作日式的食器，清爽的設計也可以作為自由杯。1千5百日圓。蓮月窯。

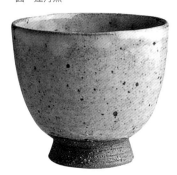

茶杯與茶盤

↯ 蓮月窯的「朱Brand」系列中的茶杯與茶盤。女性喜好的設計，呈現現代信樂燒的多樣面貌。3千日圓。蓮月窯 朱Brand。

霞彎缽

↥ 除了微微傾斜彎曲的有趣形狀外，重量也輕、大小也適中（18.5X17公分），是可以隨意使用的中型缽。2千7百日圓。大文字。

燒締平盤

↯ 是東方或西方料理都適用的平盤，只要有一個就會非常方便！雖然是燒締樸素的質感，但是會讓料理看起來更加美味。3千日圓。蓮月窯。

黑釉流中盤

↯ 以淋掛方式施予黑釉，在窯中融化且垂流，描繪出簡單而有趣的景色。直徑約25公分。2千4百日圓。大文字。

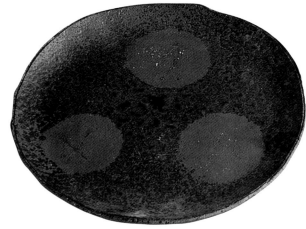

信樂燒
滋賀縣信樂町

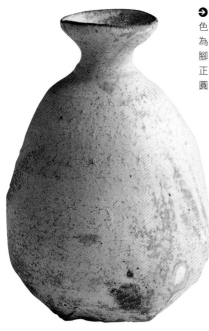

白線燻角盤
➡ 黯金屬色的底色，與白化粧的對比為其特徵。有三個腳，為一邊19公分的正方形。3千5百日圓。大文字。

粉引酒瓶
⬅ 雖然有點大，但使用之後便會感到順手。是女性陶藝家特有的溫柔色調，而多層次的石裂紋路也讓器物更具特色。

灰釉荒土八寸盤
➡ 清淡簡單的色調，即使盛裝異國的料理也不會感到不合適。有意思的荒土觸感，直徑為24公分的圓盤。3千日圓。大文字。

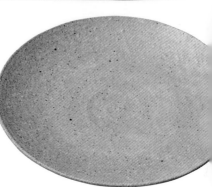

信樂燒導覽

交通路線
電車／從JR琵琶湖線草津車站，經由草津線於貴生川車站轉車，在信越高原鐵道的信越車站下車。
開車／從名神高速道路的瀬田東、栗東交流道到當地約三十分鐘。

窯舍資訊
信樂町商工觀光課
TEL 0748-82-1121

陶器市集
每年四月上旬的星期五六日舉辦

主要參觀地點
信樂傳統產業會館
TEL 0748-82-2345
滋賀縣立陶藝之森
TEL 0748-83-0909

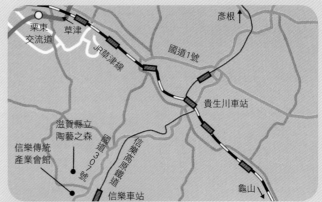

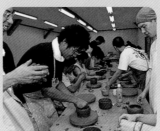

當地的窯舍開設了可以親自體驗的陶藝教室。

在江戶時代，擁有登窯的宗陶院。製作從茶陶到日用食器的器具。

備前燒

びぜんやき

所在地	岡山縣備前市
傳統特徵	是不使用釉藥的燒締，運用窯變的火焰使器物產生豐富的顏色。
傳統顏色	使用田土燒成茶褐色的泥土，因為窯變而變成紅褐色、黃褐色等顏色。
傳統製造	以高溫燒製堅固的擂缽與不漏水的水瓶最為有名。
肇始年代	傳說是從須惠器而來，今天在伊部開設的窯舍是始於鎌倉時代。

歷史

不使用釉藥的燒締，自古而來的備前魅力

傳承自古代的須惠器，在中世紀以燒製壺、甕、擂缽等日常用具為主的備前燒。桃山時代以來，由泥土與火焰演奏出的窯變之美，魅惑了人們的心。

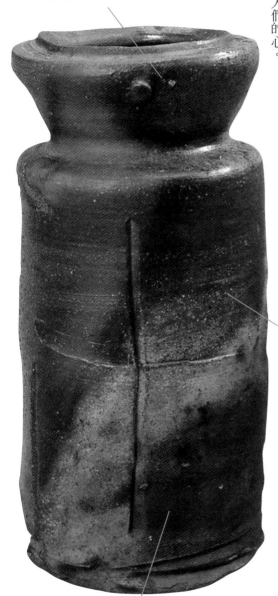

胡麻

在燒製的過程中，柴薪的灰燼沾著於器具表面，看起來像是灑滿胡麻的狀態。多顯現黃色調。

棧切

器物放在窯床，並埋在灰裡，以燻烤的方式直接接觸火焰，完成時呈現灰青色與暗灰色。

焦痕

因窯中火焰的大小、與灰燼落下的狀況，讓器物有些部分會呈現黑褐色與黑綠色。這在伊賀燒與信樂燒的作品中也時有所見。

花器

↻ 備前燒陶藝家中，首度被指定為國寶級大師的金重陶陽的作品。這是使用棧切技術來完美呈現窯變的作品。

● 備前窯變的最大魅力是，由泥土、火焰與灰燼所造成的豐富圖案。

● 基本上是不施予釉藥，而以長時間燒製器物，但是即使是相同的泥土、相同的窯舍，也會因為火焰的狀況與灰燼降下的方式不同而讓燒製出來的器物截然不同，因此不會出現完全相同的兩件作品。

● 主要的窯變有胡麻、珠簾、棧切、緋襷、牡丹餅*、青備前等種類。

*圓形，如包小豆餡的日式糕點。

海揚緋襷鶴首花器

➔ 由海中打撈上來的海揚，緋襷之色與形狀完全是桃山時代的器物。

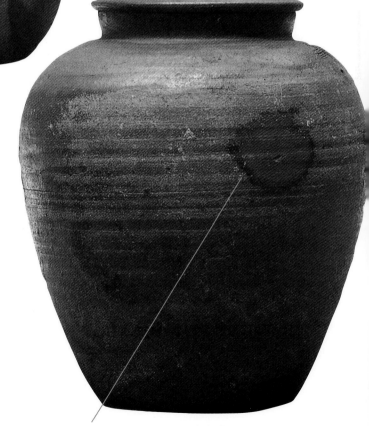

緋襷

器物表面生出的紅褐色線條紋樣。在器具重疊燒製時，因為包捲的稻草燃燒而產生的化學變化。

瓶口的製作

是辨識古代陶瓷所屬的時代與產地的重要線索，也是值得觀察的地方。

備前的泥土與形狀

不使用釉藥燒製的備前燒，泥土是它的生命。冬天時，挖出在水田底層的黑色「田土」，然後經過數年的放置之後才使用。這樣的土質粒子細且黏密，在轆轤上即使以手拉成形也很容易。因為含有大量的氧化鐵，因此在經過七到十二天的燒製過程後，便形成茶褐色堅固的器物。

成形之後的備前花瓶，可以看見黑色田土的色澤。

火色

泥土中的鐵份所造成的氧化作用，會在器物表面形成紅色的斑紋。是緋襷的一種。

日之丸壺

⬆ 桃山時代的器物，器身有因為窯變而形成的圖案，是如同牡丹餅的紅色圓點，看起來又像是日本國旗。山形守氏收藏。

緋襷、鮮豔的紅褐色線條

在燒窯中，為了不讓器坯黏在一起，因此會以稻草作為相隔之物，然後以繩索綁住後再放入燒窯，因此繩與稻草在燃燒下會產生化學變化，形成如紅色的火焰在器物上刻畫的鮮豔線條圖案。不過時至今日，這已經成為燒陶的技法之一。

緋襷平缽

❼ 緋襷的絕妙構圖與色調，不愧是國寶級大師金重陶陽才有的優異作品。直徑約27公分，高約7公分。備前燒窯匠。

稻草在燒窯過程中，會在器物上形成紅色的線條。

俎板盤

❺ 緋紅色的斜紋，讓薄俎板盤看起來更加銳利。24公分X13公分、五個4萬日圓。末永隆平，備前燒窯匠。

大盤

❺ 因擺置稻草與器物而在盤內產生紅色的圓形圖案。這個器物所展現的是極具戲劇性的火焰技法。22萬日圓。柴岡信義，備前燒窯匠。

作品上放著其他作品而形成的紅色圓形窯變。

牡丹餅／紅色圓形的脫落變化

在大型盤、缽之上重疊小型器具來一起燒製時，其被放置的部位因不直接接觸火燄，便會產生燒紅的斑紋，看起來就如牡丹餅般的有趣形狀。

手付缽（有手把的缽器）

❺ 大小不同的兩個紅色圓形是特點。直徑約21公分。色調明亮，形狀也很美。4萬日圓。清水政幸，備前燒窯匠。

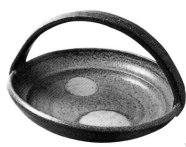

知識

棧切／在燒窯隔板下所產生的樣貌

器物埋在灰裡而不直接接觸火焰，因煙燻而形成灰青色與暗灰色的變化，被稱為「棧切」。這是以含氧少的還原焰所燒成的結果。棧切與緋襷都是窯變的代表特徵。不過現在則是以人為方式來製作。

耳付花器

➔ 戰前陶藝家西村春湖之作。棧切的圖案、刮刀的紋樣都是可特別欣賞的地方。高約為24公分。70萬日圓。備前燒窯匠。

不接觸火的部分，變成灰青色的棧切。

知識

覆蓋／清楚展現泥土之色

像壺、日式酒瓶、小花瓶、陶製的茶壺與小茶壺等器物，又被稱為袋物，如在這些器物上部覆蓋其他物品來燒製，會讓器物上部與下部有截然不同且相異的顏色，十分有意思。

酒瓶

➔ 造型飽滿，也被稱為「野莚」。上部有鮮豔土色的日式酒瓶。1萬8千日圓。藤原謹，備前燒窯匠。

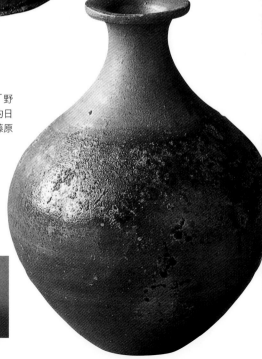

在燒製過程中，被其他器物覆蓋的部位，會形成截然不同的顏色。

胡麻／結痂胡麻

高溫下所產生的窯變

窯中灰燼降落到器物表面並且融化後，如同灑滿胡麻的狀態稱為黃胡麻。如果是清黃色結痂則稱為結痂胡麻。

自然窯變與人為窯變的重點

● 最初是泥土與火焰所產生的偶然窯變，但到了江戶時代，則演變為以人為窯變的方式來燒製。

● 胡麻是在燒製之前覆蓋上灰燼，有技巧地讓器物呈現「胡麻」圖案。緋襷的產生是以稻草包捲器物，另外，如在窯火熄滅前，投入木炭燻燒，則會形成「棧切」。

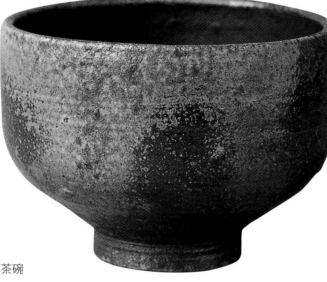

灰燼降下成為自然釉，如同灑滿胡麻的窯變。

茶碗

➔ 窯中灰燼於器面燃燒融化後所創造出來的「胡麻」圖案，彷彿看見火神的鬼斧神工。65萬日圓。三村陶景，備前燒窯匠。

自然釉沿著器面順流而下所形成的珠簾紋樣

降下的灰燼融化形成自然釉，並沿著器面順流而下，因尖端聚集成玻璃珠狀而得名。

特徵為灰燼所做出的許多垂流狀細珠簾。

花器

➔ 仔細觀賞器面上顏色和質地的微妙變化。高約21.5公分。80萬日圓。藤原雄，備前燒窯匠。

黃胡麻的窯變如同乾透的顏色，非常難得一見。

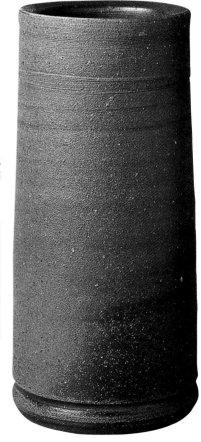

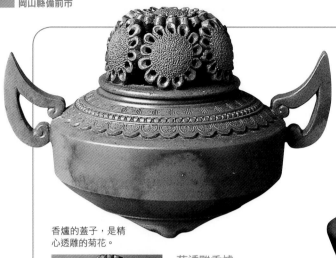

香爐的蓋子，是精心透雕的菊花。

菊透雕香爐

➊貴重的藤山樂山的青備前香爐。不僅是土色，蓋子上透雕的細緻菊花紋樣也非常精彩。200萬日圓。備前燒窯匠。

青備前也是窯變的一種

以還原焰燻燒的另一窯變種類是青備前。因為土中含有的鐵份在被氧化後，會使得器皿上形成帶灰色的青色，形成青色的祕密是在即將完成前，放入鹽所產生的化學變化。江戶中期以後多以此法製作精緻的器物。

青備前茶碗

➍放進菱形缽中以還原焰燒成的抹茶碗。近代才發明的技法，器物的顏色帶著綠色。

煎茶器組（小茶壺與涼水杯）

➡器物上有立體的梅花枝葉，顏色會隨使用程度而有所變化，如此特殊，讓人更加喜愛。20萬日圓。平川正二，備前燒窯匠。

酒瓶、酒杯

⬅以棧切技法所燒製的酒器。酒瓶10萬日圓，酒杯1萬5千日圓。松田華山，備前燒窯匠。

由火焰所形成的各種面貌
從中尋找喜愛的器物

備前燒的故鄉伊部，地處有著溫暖氣候的山陽之地，在活用傳統的理念下，帶給我們充滿泥土芬芳的現代器具。

購買的重點

● 可先參觀位於伊部車站大樓的備前燒傳統產業會館，以及車站前的備前陶藝美術館，以對備燒有基本的概念。

● 茶陶、日常食器，選定目標之後，到窯舍與陶器店，一邊散步，一邊物色喜愛的器物。

● 篩選店家之後，將各種窯變的作品拿在手上，在挑選中，細細享受箇中樂趣。

割山椒

這是人人都想擁有的小鉢。可以讓料理更顯豐盛的備前割山椒，是餐桌上注目的焦點。5千日圓。柴岡信義，備前燒窯變。

桃小鉢

是因為備前岡山，所以才做成「桃子」狀嗎？（因為岡山盛產桃子）直徑13公分、深5公分，是大小剛好且容易使用的器具。4千日圓。原田陶月，備前燒窯匠。

扇盤

放在水中一段時間後再使用，牡丹餅（盤中的紅圓形）將變得更鮮豔。可以用為生魚片盤，合適的長度是18公分。8千5百日圓。小西陶藏，備前燒窯匠。

啤酒馬克杯

以燒締燒製的啤酒杯，使用這樣的杯子，彷彿啤酒也變得特別好喝。從右到左，4千5百日圓；平川忠，4千5百日圓；原田陶月，5千日圓。柴岡一海，備前燒窯匠。

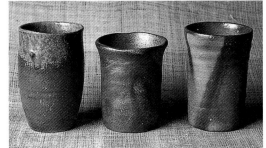

藍彩酒杯、練上茶杯

二款新式的備前燒器物。酒杯是金銀彩組酒杯，一個5千日圓，茶杯2萬5千日圓。松井與之，備前燒窯匠。

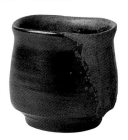

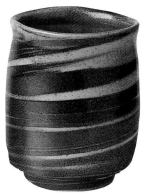

備前燒
岡山縣備前市

備前花器

⬅備前燒的茶陶一直以來都是備受重視的器物。右後的花瓶、左前的插花器和抹茶碗，都是便宜就可買到的器物。

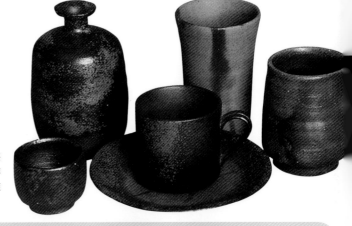

伊部的町內到處都有燒舍的展示場。

日常使用的備前

➡在日常使用的備前燒器物中，酒器與茶杯原本就是重要的作品，而啤酒杯與咖啡杯則具有讓人感到安定的獨特美感。請盡情享受各種窯變所帶來的樂趣吧！

備前燒導覽

交通路線

電車／在新幹線相生或是岡山，轉乘JR赤穗線，在伊部車站下車。
開車／由岡山市內走國道2號約四十公里。

窯舍資訊

備前市商工觀光課
TEL 0869-64-3301
備前市觀光協會
TEL 0869-64-2885

陶器市集

備前燒祭
十月的第三個星期六、日

主要參觀地點

岡山縣備前陶藝美術館
TEL 0869-64-1400
備前燒傳統產業會館
TEL 0869-64-1001
藤原啟紀念館
TEL 0869-67-0638

藤原啟紀念館

藤原啟、雄父子二人，以備前燒之技術而被認定為國寶級大師。在可以遙望海的紀念館，展示著許多古備前的作品。

⬆岡山縣備前陶藝美術館。位於伊部車站前，展示從古至今的陶瓷作品。

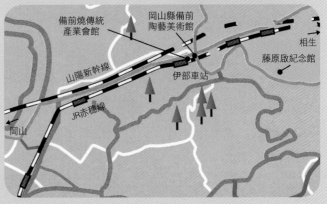

備前燒傳統產業會館
岡山縣備前陶藝美術館
相生
藤原啟紀念館
山陽新幹線
伊部車站
JR赤穗線
岡山

砥部燒

とべやき

所在地	愛媛縣砥部町
傳統特徵	帶些濁白的青花瓷
傳統顏色	白色瓷器的表面有著藍紋
傳統製造	以江戶後期的「盡情享用！茶碗」與大正時代的「伊予碗」最為有名

歷史

江戶時代開始 樸素的青花瓷

從唐津風格的鐵繪陶器開始的砥部燒，在江戶中期轉變成瓷器，燒製襯托在溫暖的白色器身上的鈷藍色青花瓷與鮮豔的金襴手。

青花瓷菊紋酒瓶

↻ 是江戶後期，瓷器燒製的水準提高（因為導入肥前的錦繪技術等因素）後的作品。菊花的圖案也被刻意設計過。砥部燒傳統產業會館收藏。

吳須的繪圖

在微厚的白瓷上，豪氣地繪著鈷藍色的圖案。熟練的筆觸描繪著熟悉的繪圖。

青花瓷的器面

砥部燒的主體是白瓷與青花瓷。因為使用當地的陶石為主要原料，因此不像有田燒光滑亮白的質地，反而是帶著隱隱約約的灰色。

繼承傳統的現代吳須紋樣

說到砥部燒，便想起手繪的鈷藍色紋樣。在日常生活所使用的器具中，演奏著清新舒爽的藍色旋律。

砥部燒的特徵

● 在江戶中期開始燒製瓷器之前，多以有著鐵繪紋樣的樸素日常用陶器為主。

● 瓷器是質地微厚的白瓷，搭配鮮明的藍色圖案，以青花瓷為中心。

● 紋樣並不是繪畫式的構圖，而是將藤蔓與花草賦予更抽象的意念，多是現代式的設計。

濃郁的藍色、清楚的線條，是砥部燒的特徵。

七寸布紋深盤藤蔓

➊ 在織布紋的白色器面上，畫上鈷藍色的圖案。直徑22公分。4千3百日圓。羊屋。

青花瓷茶碗

➋ 線條分明的圖案為砥部燒的特徵。是有點厚度，不強調裝飾造型的庶民之器。砥部燒傳統產業會館收藏。

挑選

能夠輕鬆挑選
日常使用的青花瓷

厚質堅固的器具，是砥部燒才有的獨特風格。從受歡迎的「盡情享用！茶碗」到隨意使用也不會煩膩的盤缽器物。

● **砥部燒的特徵**

● 自古以伊予砥（砥石）聞名的砥部，當地的窯舍就座落在群山圍繞之中。以砥石屑為原料而開始的瓷器製作，隨著時代，由青花瓷、錦手、淡黃瓷，逐漸演變。

● 戰後，在柳宗悅的指導下，生產具有民藝風格的食器，成為四國地區急速成長的窯場。堅守手繪紋樣的傳統，燒製豐富的生活器具。

薺菜六寸碗

↗ 直徑18公分、高8公分，大小剛好、使用方便的食器。「薺菜」也是砥部燒的傳統圖案。3千9百日圓。羊屋。

三葉長八寸角盤

↓ 鈷藍搭配紅色，強烈對比的構圖。圓潤外擴的邊緣曲線是為特徵。24公分X14公分。3千5百日圓。羊屋。

五寸麥桿手丼缽

↓ 羊屋委託山中拓實所做的原創器物。大圈足且具份量的形狀，非常受到歡迎。2千8百日圓。羊屋。

市松湯碗盤

↗ 創新的市松＊圖案，並附上手把。即使是作為西式食器，這樣的繪圖也相當新穎。杯盤的直徑16公分。3千7百日圓。羊屋。
＊黑白相間的方格花紋。

「盡情享用！」茶碗（大）

➜「盡情享用！茶碗」是江戶時代對於粗瓷的稱呼。（由左至右）市松、十草三紋，吳須彩，1千7百日圓。羊屋。

「花」角盤

⬆ 富本憲吉氏所書寫的「花」字。讓人想起民藝運動時期砥部的活躍氣氛。羊屋。

吳須卷5.5碗

➘ 除了圈足與口緣，其餘部分全以鈷藍色為主的缽器。直徑5.5寸（約16.5公分），高8.5公分。羊屋。

三寸碟

⬇ 收集砥部燒的小碟也很有趣。（上）丸紋上繪8百日圓，（左）赤繪7百日圓，（右）薺菜6百日圓。羊屋。

紅薺菜紅茶碗

⬇ 鈷藍色加上赤繪的傳統薺菜紋。午茶時分可以使用這款茶杯，是令人愛不釋手的器物。2千9百日圓。羊屋。

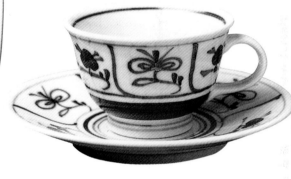

挑選

有一點流行 有一點別緻

運用簡單的紋樣與溫暖的觸感，製作沒有距離感的完美器具。試著找找看帶點流行感的現代器具吧！

購買的重點

● 在砥部約有九十家窯舍，生產種類豐富的器具。先在砥部燒陶藝館的賣場中，了解各窯舍作品的不同特徵！

● 實際用手來秤一秤器具的重量，發現使用方便、不會厭煩的器具非常重要。

鈷藍蝶紋咖啡杯盤組

← 是 可以搭配不論是和室的短腳桌，或是現代餐桌的杯盤組。羊屋。

馬克杯、茶壺（大）向日葵

→ 在帶著西洋風的器具上，只繪上一朵大大的「向日葵」。雖具現代感，但這也是砥部燒自古便使用的傳統圖案。馬克杯1千8百日圓，茶壺4千6百日圓。羊屋。

格子角盤

↑ 是簡單卻不會讓人看膩的盤具。15公分的大小剛好極具魅力。2千1百日圓。羊屋。

冷酒器、酒瓶（大）

→ 藤蔓圖案的筒型冷酒器，直徑18.5公分。9千日圓。扁平狀，安定性佳的酒瓶，高26公分。3千5百日圓。羊屋。

150

砥部燒
愛媛縣砥部町

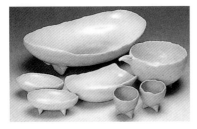

⊃ 可以找到砥部燒作品的店。
東京·下北澤。生活之器。羊
屋／TEL 03-3465-9146。

⊂ 砥部燒不是只有白色與藍色
的瓷器，也有不拘泥於形狀與
顏色的作品。

蕎麥豬口（小瓷酒杯）

⊙ （由左至右）吳須赤繪大，直徑9公分，高6.5公分；赤
山紋，直徑8.5公分，高6公分；（以下相同）丸格子、風
船花、鐵赤菊，1千日圓。羊屋。

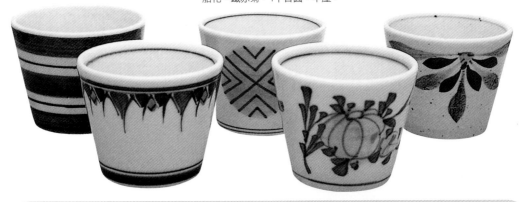

砥部燒導覽

交通路線

電車／從JR予讚線松山車站，搭乘
巴士三十分鐘在砥部下車。
開車／從松山市內經國道33號線約
十二公里。

觀光活動

砥部燒祭
每年四月舉行

窯舍資訊

砥部町商工觀光課
TEL 089-962-7288

陶器市集

每年四月下旬的星期六、日

主要參觀地點

砥部燒傳統產業會館
TEL 089-962-6600
砥部燒陶藝館
TEL 089-962-3900
砥部燒觀光中心
TEL 089-962-2070

砥部燒傳統產業會館，保存砥部燒的
資料。

在展示場中有各家作品的展示。

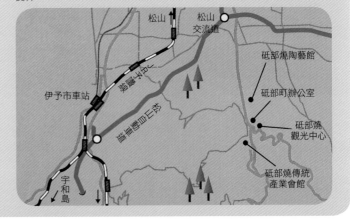

伊賀燒

いがやき

以伊賀耳付聞名的古伊賀

歷史

綠色的玻璃釉，強烈地顯色在器面上。以變形的破格造型，接受激烈的火焰洗禮，最後產生出絕妙的圖案。

所在地	三重縣上野市
傳統特徵	六大古窯之一。以茶壺、水壺、水罐等茶陶為名。
傳統顏色	赤褐色的焦土色以及自然灰形成的玻璃釉綠等。
傳統製造	水壺與花器多耳付*，此被稱為伊賀的特徵。

* 如耳朵般的把手。

伊賀的耳付

多見於花器與水壺的耳付，是充滿趣味的設計。這一款耳付有如唐犬（鬆獅犬）有稜角的耳朵。其他還有管耳、垂耳、三角、四角等造型。順帶一提，瓶口的造型是所謂的柑子口。

關於刮刀紋

古伊賀造型上的特徵之一。使用刮刀在縱橫面大膽地雕削，是強而有力的技法。

伊賀燒的特徵

● 在無釉的燒締器物上，有因窯變而形成的焦黃色，以及綠色玻璃質感的自然玻璃釉。

● 器口故意呈現歪斜，也是伊賀的特徵。

● 也生產從江戶時代就開始的粉引等施釉手法的單嘴注口、缽等日用器具。

● 最近使用耐火性高的泥土製作的土鍋，很受歡迎。

Igayaki

伊賀耳付花器

→ 伊賀的花器在茶人之間有著很高的評價，在看似粗亂卻平衡極佳的整體感中，自然玻璃釉散發著美感。東京國立博物館收藏。

燒締的玻璃釉

窯中灰燼落於器面，而成為青綠色玻璃質感的自然釉。根據降灰量以及燒成的狀況，會產生萌黃色到鮮綠色的顏色變化。這是伊賀燒最大的魅力所在。

伊賀窯變茶碗

↑ 承續了從桃山時代開始的伊賀茶陶窯變風格。在伊賀獨特的土質上，燒製出意味深沉的圖案。25萬日圓。小島憲二。

伊賀的泥土

伊賀燒的故鄉：丸柱，因與信樂燒只有一山之隔，因此從中世紀開始，便使用相同的泥土，二者間很難加以區辨。在陶土裡混合的細長石粒所燒製出的器具，非常適合作為侘茶茶具。

歷史

茶陶的歷史流傳至今

在桃山時代創造茶陶輝煌成就的伊賀燒。在織部的指導下，生產出豪壯的筒井伊賀。到了江戶時期，則出現藤堂伊賀以及瀟灑的遠州伊賀。

↑ 織部喜好的形狀，是筒井伊賀的風格。不直接表現出意圖的歪斜，是非常困難的手法。

伊賀的窯變

與備前燒一樣，伊賀的窯變也是一大重點。①長石粒所做出的器面上，部分出現如同火焰的火色。②窯中的落灰所含的鐵份，在還原焰燒成下，變成停留在器面上或是成淋流狀玻璃質的青綠色玻璃釉。③灰燼沾上器面而形成燒焦的顏色。

燒成後，在器物表面出現如同火焰般的火色。

燒焦的表面是因為燒製時落下的灰所形成的。

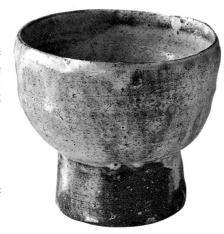

粉引高杯缽

➡ 伊賀採用的施釉技術是從江戶時代開始的。粉引也是從那時就開始使用的技法。坯土的顏色與粉引白所形成的平衡感有其獨特之處。1萬2千日圓。

伊賀盤

⬇ 盤中央的玻璃釉綠非常鮮豔，是無論什麼料理都能盛裝的中型盤，用途很廣。8千日圓。小島憲二。

伊賀片口缽

⬇ 缽口與器具整體的曲線予人全新的感受。伊賀燒的土味與窯變讓它有著不同於一般日常器具的質感。2萬5千日圓。小島憲二。

挑選

從江戶時代開始燒製的 伊賀上釉陶器

在伊賀燒的作品中，有施以灰釉、飴釉、鐵繪以及吳須繪的日常用具。在燒締陶的傳統之中，帶進京都與瀨戶的施釉技術，因而成為伊賀燒的新面貌。

玻璃釉的光輝

無論是在使用灰釉燒成的大盤中所聚集的鮮綠色玻璃釉，或是淋流在花器、水罐表面，部分呈現濃綠色的玻璃釉。澄澈的綠色或是深沉的綠色，都各自散發著伊賀燒的魅力。

窯內灰燼落在器物表面上的自然釉，在不同部位形成不同的色澤。

伊賀燒
三重縣上野市

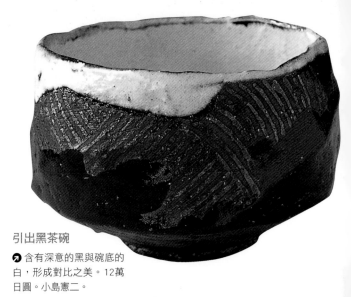

關於引出黑

在燒製的過程中，用鐵鋏夾住器物所做出來的黑色陶，被稱為「引出黑」。另外一種則是在瀨戶、美濃使用天目釉時發生，因為釉藥中的鐵份溶解殘留而形成黑色。

引出黑是帶有深度的顏色，因此受到許多人的喜歡。

引出黑茶碗
◑ 含有深意的黑與碗底的白，形成對比之美。12萬日圓。小島憲二。

伊賀緋色片口缽
◑ 合於手大小的單嘴注口，是無論怎麼用都方便的器具。除了原本的用途之外，用來當作盛缽也很適合。8千日圓。

伊賀手桶缽
◑ 質地粗糙的樸素風味，加上內外具有層次的顏色，散發出不同的質感。2萬5千日圓。

木賊蒸碗
◑ 傳統的木賊圖案，但碗口邊緣線條的處理方式，則是融合了傳統與現代。五個7萬日圓。宮川嗣夫。

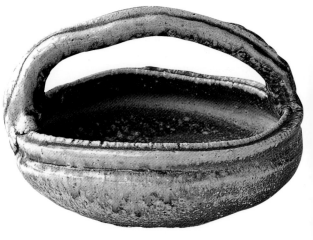

器物提供　Art Space藏／TEL 0595-44-1024

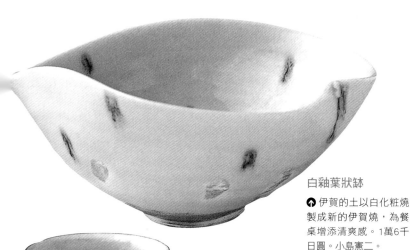

如何挑選

洋溢現代風格的白色伊賀

對比，形成意味深長的風格。

個性化的泥土和白釉的

用刷毛自在塗刷的白化粧技法。

溫暖的白釉施在各種器具上，像是為了保持原本面貌而

白釉葉狀缽

↑伊賀的土以白化粧燒製成新的伊賀燒，為餐桌增添清爽感。1萬6千日圓。小島憲二。

粉引鈷藍金彩茶杯

←粉引的白與鈷藍，甚至加上金彩，色調是既強烈也柔和。二個3萬日圓。山田晃。

粉引角盤

←幾乎是正方形的盤子，也可以說是四方盤。線條雖簡單，但風格很突出。8千日圓。小島憲二。

粉引窯變小盤

↓在粉引的白色表面上，因窯變而形成一個個不同風格圖案的五件組小盤。五個4萬日圓。山田晃。

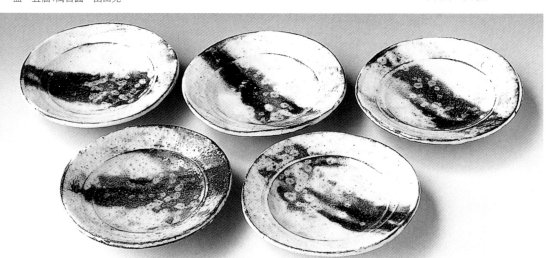

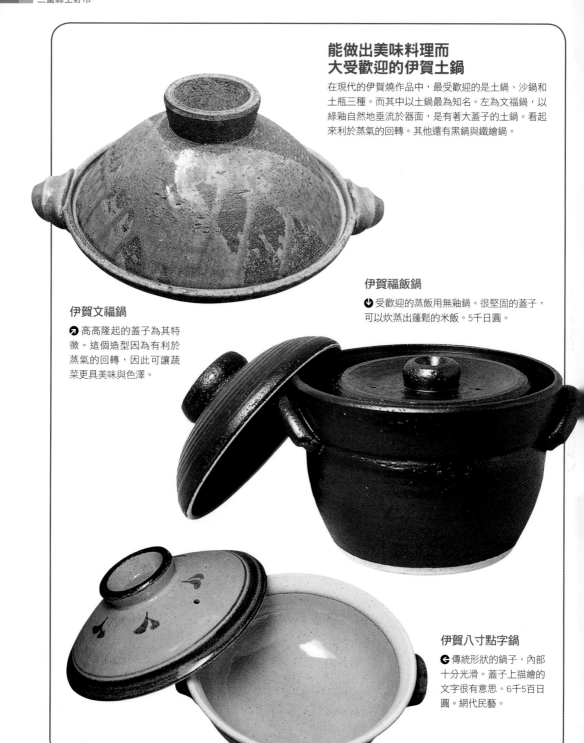

能做出美味料理而大受歡迎的伊賀土鍋

在現代的伊賀燒作品中，最受歡迎的是土鍋、沙鍋和土瓶三種。而其中以土鍋最為知名。左為文福鍋，以綠釉自然地垂流於器面，是有著大蓋子的土鍋。看起來利於蒸氣的回轉。其他還有黑鍋與鐵繪鍋。

伊賀文福鍋

➐ 高高隆起的蓋子為其特徵。這個造型因為有利於蒸氣的回轉，因此可讓蔬菜更具美味與色澤。

伊賀福飯鍋

➌ 受歡迎的蒸飯用無釉鍋。很堅固的蓋子，可以炊蒸出蓬鬆的米飯。5千日圓。

伊賀八寸點字鍋

➌ 傳統形狀的鍋子，內部十分光滑。蓋子上描繪的文字很有意思。6千5百日圓。網代民藝。

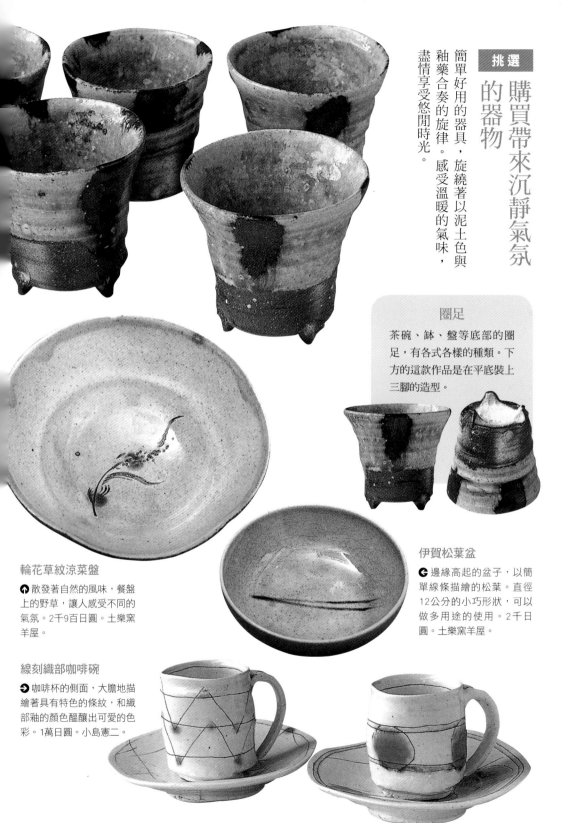

購買帶來沉靜氣氛
的器物

簡單好用的器具，旋繞著以泥土色與
釉藥合奏的旋律。感受溫暖的氣味，
盡情享受悠閒時光。

圈足

茶碗、缽、盤等底部的圈
足，有各式各樣的種類。下
方的這款作品是在平底裝上
三腳的造型。

輪花草紋涼菜盤

↗ 散發著自然的風味，餐盤
上的野草，讓人感受不同的
氣氛。2千9百日圓。土樂窯
羊屋。

伊賀松葉盆

◐ 邊緣高起的盆子，以簡
單線條描繪的松葉。直徑
12公分的小巧形狀，可以
做多用途的使用。2千日
圓。土樂窯羊屋。

線刻織部咖啡碗

➡ 咖啡杯的側面，大膽地描
繪著具有特色的條紋，和織
部釉的顏色醞釀出可愛的色
彩。1萬日圓。小島憲二。

伊賀燒大茶碗

➊ 高度與寬度的平衡感極佳,光是看就知道是使用起來很方便的器物。8千日圓。福森雅武,羊屋。

伊賀燒湯匙

➋ 由手柄到匙底所描繪的松葉,是設計的重點。1千2百日圓(附底盤)。羊屋。

伊賀鐵釉茶杯

➋ 雖是帶點粗糙感的三腳圈足茶杯,但試著拿拿看後,就會感受到一股親切感。六個2萬3千日圓。

伊賀燒導覽

交通路線

電車/JR關西本線伊賀上野車站、近鐵伊賀線在上野市車站下車。
開車/從名阪國道,距離上野交流道約二公里。

窯舍資訊

上野市觀光協會
TEL 0595-21-4111
阿山町役場商工觀光課
TEL 0595-43-0334

陶器市集

每年七月的最後一個週末

主要參觀地點

伊賀信樂古陶館 TEL 0595-24-0271
要了解伊賀燒的燒製流程,可以到位於上野車站旁的伊賀信樂古陶館參觀。

伊賀燒傳統產業會館 TEL 0595-44-1701
二樓的展示廳中展示了古伊賀器物,既可購物也可順便參觀。

伊賀燒的窯場:長谷園的十六連房登窯。於天保三年(一八三二年)創始,這是當時的窯址。

伊賀燒傳統產業會館。位於伊賀燒發祥之地:阿山町丸柱地區,展示並銷售伊賀燒作品。

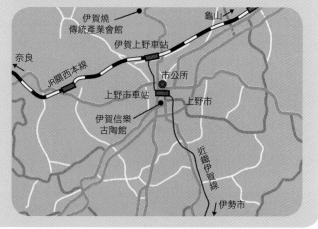

丹波燒

たんぱやき

所在地	兵庫縣篠山市今田町
傳統特徵	初期以自然釉綠的燒締器物為主，後期則也燒製粉引技法的器物。
傳統顏色	泥土鐵份含量多，以紅色素坯為其特徵，施釉則是紅泥釉、墨流等。
傳統製造	以逆時針的腳踩式旋盤製作各種日式酒瓶
肇始年代	據說是平安時代末期

歷史

從八百年前就開始持續燒製日常器具

是日本六大古窯之一。無釉燒締之器，具備實用性且不會令人厭煩的樸素感。

丹波燒的特徵

● 初期使用穴窯，以燒締技法來燒製壺與瓶，即使到了今天，器物內部仍然有土條成形法製作的痕跡。

● 粉引、法花＊與墨流等由江戶時代開始的技法，是丹波燒的特徵。

● 現在的作品加進許多傳統元素，樸素的民藝基調作品也很多。

＊用泥漿與釉料混合後，以特製的泥漿袋直接擠壓在瓷坯上，因而產生「浮雕」效果，然後再以各色釉藥塗於立體圖案內燒製。

代表時代的器口造型

室町時代的丹波壺，器首部分微微伸出，並以向外翻為其特徵。到了桃山時代後，器口則變成圓形的鑲邊造型。

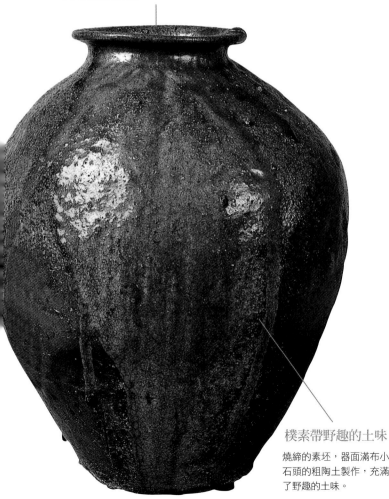

樸素帶野趣的土味

燒締的素坯，器面滿布小石頭的粗陶土製作，充滿了野趣的土味。

丹波燒
兵庫縣篠山市

在窯舍集中之處，有丹波最古老的登窯（明治二十八年建造）。很適合散步的行程。

燒締酒瓶

❷ 壺口小但壺身飽滿的日式酒壺，原本是因為在船上使用而製作，所以又稱為「舟酒瓶」。4萬6千日圓。丹文窯，大西文博。

不容易上釉的泥土

丹波的泥土含有大量的鐵份且呈酸性，因此不容易上釉藥。因為這樣，所以才逐漸發展為充滿土味的燒締。

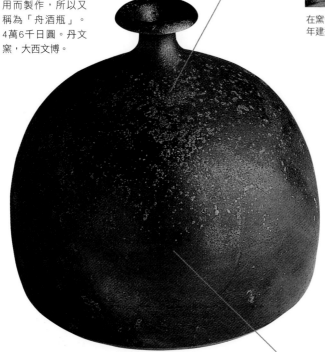

反口自然釉大壺

❷ 鐮倉時代留下來的瓶口外翻製作手法，瓶首也特意伸長。肩部到器體為自然釉。室町時代，丹波古陶館收藏。

丹波特有的折痕

穴窯時代的大壺，以土條製坯成形。因此在表面出現折痕，這變成丹波燒獨特的特徵。

火焰與灰燼所形成的圖案

在全黑的器面之中，隱約可看見富含鐵份的丹波土的原有顏色。這是只有燒締才會有的韻味。

泥條壺
是古丹波的傳統

是丹波燒初期的製作，大型壺不使用轉盤，而以泥條法來製作成形，再以穴窯燒製。大約經過半個月的燒製時間，柴薪的灰燼會形成自然釉，而丹波燒的風味也由此孕育而生。

白丹波酒瓶

❷ 江戶中期之後，丹波也出現使用化粧土效果的粉引調作品。這種白丹波的日式酒壺種類非常多。丹波古陶館。

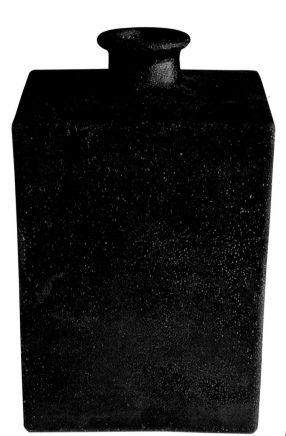

挑選繼承燒締傳統的丹波

持續製作日常用器的丹波燒，外表樸素且洋溢野趣。傳統日式酒壺的種類繁多。

角短花器

⬆ 是沒有特意裝飾的樸素燒締，簡單的土味與造型，以及不需要花的裝飾是丹波燒的優點。

燒締 傘酒瓶

➡ 丹波燒日式酒壺的一種。如同合起來的蛇眼傘＊，十分具有設計感，也可以充當花器。2萬5千日圓。大上亨。

＊傘面為紅、藍與白的相間色環，開傘後如同蛇眼的造型。

丹波的巨大登窯

以最古老的「蛇窯」為首，登窯的炊煙到處可見。這張照片是在大熊窯的登窯，是五十公尺長的巨大窯舍。一年之中，會舉行數次點火儀式。

燒締 小茶壺

➡ 日用雜器，是兼具實用與美感的設計。8千5百日圓。忠作窯。

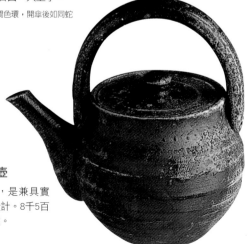

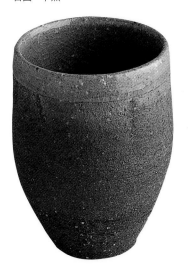

上釉的丹波也別具風味

雖然想到丹波燒，最先想到的是燒締，但在以白土裝飾的白丹波上，再施以飴釉與黑釉的器物，同樣也散發了樸質的美感。

中缽

➐ 現在也燒製許多供一般日常使用的器具。因為簡單樸素，所以與其他器物很容易搭配。2千日圓。卜窯。

海老酒瓶 豬口

➐ 描繪龍蝦圖案的「海老酒瓶」，也是丹波燒種類豐富的日式酒壺中極具代表性的風格之一。不過為何丹波燒偏愛龍蝦圖案則是一個謎。3千日圓，8百日圓。丹京窯。

自由杯

➐ 拿在手上，能感到泥土風味帶來的喜悅之感。用途可以依據個人的喜好，不論是日式或西式都合適。1千2百日圓。大雅窯。

盤

➐ 粉引風格，是連外表都讓人感到有趣的器物。可以作為分食的盤子。2千2百日圓。太郎三郎。

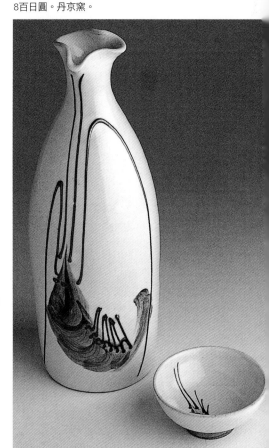

購買現代陶藝家的丹波燒作品

在各窯舍中一個一個地挑選也是一種樂趣。多數的窯舍都設有展示空間，因此可以輕鬆地參觀訪問。

菊花橢圓盤

↗ 灰釉與丹波土所交織出的菊花瓣，非常美麗。大1千7百日圓，中8百日圓，小6百日圓，可以收集成盤組。網代民藝。

購買的重點

● 要先理解丹波燒會因為時代不同而有很大的差異，要先確認傳統的風格。

● 器物一定要拿拿看，去親自體會它的質地。燒締要用手指觸摸底部與圈足處。要注意如果很粗糙的話，有時會不小心傷到手。

燒締 銘々盤

↘ 是只有丹波才有的燒締式樣，非常適合作為日常使用的器具。這是考量到使用人的心情所設計的作品，大小剛剛好，價格也十分合理。1千5百日圓。林造窯。

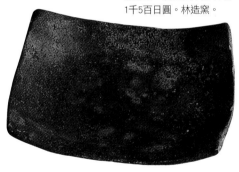

粉引杯

↙ 做成如白丹波的粉引杯。不限於裝葡萄酒、冷清酒或點心，用途十分多元。1萬日圓（五件組）。市野哲次，市野悟窯。

粉引茶杯

↙ 每一個手製茶杯都不太一樣，各有不同的溫暖質感。拿起來看看，選擇一個適合自己的杯子。1千2百日圓。大雅窯。

六十家窯舍中的其中一家——末晴窯，有許多充滿現代感的流行器具。

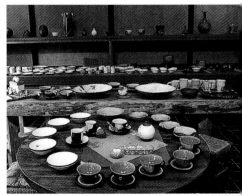

醬油壺

➡ 施 以 黑釉的醬油壺不會讓人看了煩膩。
不但是餐桌上的焦點，在使用上也十分方
便。1千6百日圓。網代民藝。

一合*酒瓶

*日本的測量單位，一合為一升的十分之一。

◐ 黑釉由壺首垂流到肩部
的傳統丹波風格小酒瓶。這
樣的大小不用擔心會飲酒過
量。網代民藝。

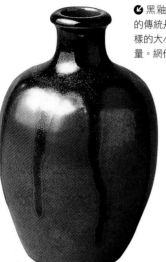

小碟

◀ 是非常實用的小碟，大小
近似於佐料盤，如用來盛裝辛
辣佐料也很適合，用途很廣。
4百80日圓，網代民藝。

丹波燒導覽

交通路線

電車／在JR福知山線相野車站搭乘
巴士十五分鐘，於立杭公會堂前下
車。
開車／走舞鶴自動車道，三田西交
流道十分鐘。

窯舍資訊

今田町商工會
TEL 079-597-2043

陶器市集

每年十月的第三個星期六、日（去
之前要再確認）

主要參觀地點

丹波傳統工藝公園 立杭 陶之鄉
TEL 079-597-2034
丹波古陶館
TEL 079-552-2524
篠山市立歷史美術館
TEL 079-552-0601

在陶之鄉中，可以參觀古丹波名作以
及現代名家的作品。

丹波古陶館中，收藏著江戶初期到末
期的古陶。

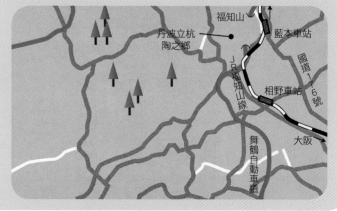

荻燒

はぎやき

愈使用就愈能體會其風味的荻燒茶具

所在地	山口縣荻市、長門市
傳統特徵	始於荻藩的官窯，燒製以茶碗為主的茶陶。
傳統顏色	白荻之白、紅荻的黃綠色。使用久了，顏色會有微妙的變化。
傳統製造	仿製高麗茶碗的井戶*、粉引、雨漏、熊川***、雕三島等造型。
肇始年代	慶長九年（一六〇四年）由朝鮮陶工李勺光、李敬兄弟開窯。

*最高等級的高麗茶碗，朝鮮李朝所燒製，並帶到日本的茶碗。**高麗茶碗的一種。茶碗內外有近似漏雨的斑紋而得名。***高麗茶碗的一種。碗口外翻，碗身成圓筒狀。

歷史

在茶道世界中，有所謂「一樂二荻三唐津」的說法，荻茶碗長久以來一直備受寵愛。延續了四百年的傳統之美，至今仍生生不息。

荻燒的特徵

● 由毛利藩的官窯開始的松本荻與深川荻，持續傳承著荻燒的傳統。
● 引進朝鮮半島高麗茶碗的風格，燒製朝鮮井戶手、粉引手、筆洗形、割圈足等特色的茶碗。
● 「荻之七變化」，荻燒的器具使用後，會產生微妙的變化，這點極具魅力。

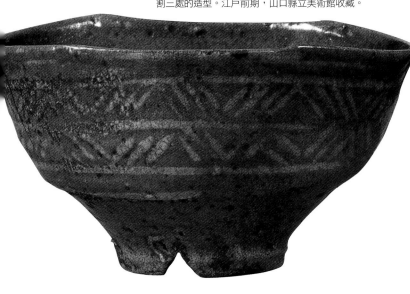

古荻茶碗

↑ 柔軟且大方的荻之土味，在粉引中展現美麗的色澤。江戶前期，山口縣立美術館收藏。

圈足

圈足有許多種類，每一個都有不同的特徵。以竹節圈足與輪圈足為首，是有刻痕變化的圈足，非常醒目。

荻檜垣紋筆洗形割圈足茶碗

↓ 碗身刻線上塗抹白土的三島手裝飾，圈足也是切割三處的造型。江戶前期，山口縣立美術館收藏。

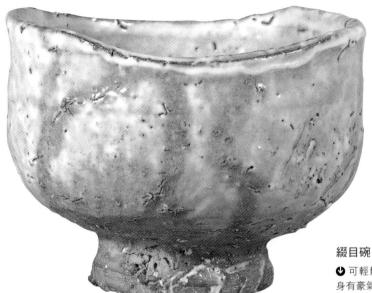

荻筆洗茶碗*

> 荻燒的國寶級大師三輪休和於昭和四十八年製作的抹茶碗。是繼承松本荻的三輪家休和名作。山口縣立美術館收藏。

＊如同清洗毛筆的器具。為了除去筆刷上的水份，特別削去器口邊緣的造型。

柔軟的土味

使用鐵份含量少，被稱為「大道土」的白色黏土，充滿大方雅致的風味。不同的釉藥可以區分出白荻與紅荻二種色調。

綴目碗

⤵ 可輕鬆享受抹茶樂趣的茶碗。碗身有豪氣的刷毛目紋樣，令人印象深刻。6千日圓。永池博正，Gallery邁。

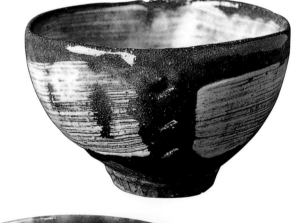

荻的切圈足

具有切痕特徵的荻茶碗圈足，有切圈足、割圈足、三處割圈足、櫻圈足、十字圈足等種類。切圈足是指切割一處的設計；割圈足為切割二處；櫻圈足為切割的形狀看起來像櫻花花瓣，切割三到四處的設計。

切割圈足為荻茶碗的特色。

黑變茶碗

⤵ 幾乎沒有裝飾的荻燒。是茶人們喜愛的式樣。

裂紋釉的茶碗
有著七種不同的色彩變化

一邊繼承傳統，一邊在日常用具上不斷創新的現代荻燒，是增添餐桌豐盛之感的個性設計。

● 辨別展示傳統荻燒與現代陶藝家個性化作品的店家，然後挑選出自己的喜好。

● 記住有裂紋的器具會隨著使用的時間而在色彩上有不同的變化，然後挑選自己喜歡的作品。

削紋角缽

↪ 如抽象畫般的荻燒，非常少見。有多種用途。1萬5千日圓。Gallery邁。

粉引耳付花瓶

↪ 同青瓷色澤的花瓶，讓插上的花朵更加引人注意。5萬日圓，天鵬山。

茶具組

↗ 茶壺與茶杯二個一組的普及品。使用之後可以享受七種變化的樂趣。

印紋長盤

↪ 在小型宴會中，方便使用的44公分長型盤。展現以往荻燒所沒有的新鮮感，質感相當不錯。1萬6千日圓。Gallery邁。

小茶碗組

↪ 將手捏風格的茶碗放在托盤上，每個展現不同的表情，非常有趣。五個1萬3千日圓。Gallery邁。

荻燒
山口縣荻市·長門市

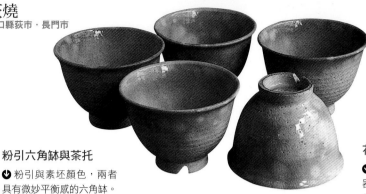

茶碗五件組
◐用柔軟的泥土做出的簡潔造型茶碗。色澤具有荻燒的風格。五件8千5百日圓。

粉引六角缽與茶托
◑粉引與素坯顏色，兩者具有微妙平衡感的六角缽。青荻的茶托也可用為盛裝糕點的盤子。

花紋長盤
◑以直線描繪的花朵，有如西式的食器，是頗具新鮮感的荻燒。一件7千日圓。永池博正，Gallery邁。

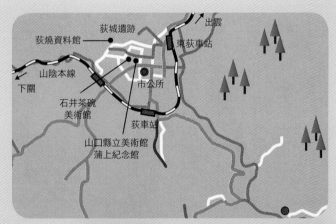

荻燒導覽

交通路線
電車／在JR陰本線東荻車站下車。開車／從中國自動車道，山口交流道，走國道9號、262號再往荻的方向。

窯舍資訊
荻市觀光課
TEL 0838-25-3139

陶器市集
荻燒祭
每年五月一日至五日

主要參觀地點
荻燒資料館
TEL 0838-25-8981
石井茶碗美術館
TEL 0838-22-1211
山口縣立荻美術館·浦上紀念館
TEL 0838-24-2400

出雲
荻燒資料館
荻城遺跡
東荻車站
山陰本線
下關
市公所
石井茶碗美術館
荻車站
山口縣立美術館蒲上紀念館

荻位於城下町，至今仍保存著與古宅邸相連的道路。

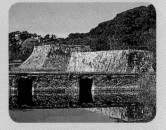

毛利輝元建造的荻城遺跡。附近有荻燒資料館。

器物提供 工藝Gallery邁／TEL 03-3288-3650

從泥土到美麗器物的過程

右圖為小鹿田燒。

輾碎。時至今日，仍有窯舍是使用水車將黏土輾碎。

練土。成形之前不可欠缺的動作。

01

製土（養土、練土）

花時間所製成的陶土

將作為陶瓷器的原料黏土乾燥之後，輾碎篩選使其細度均一。接著壓濾（將泥土溶於水中過濾）以除去不純物，當其滑軟之後，放置一定的時間。到了要用時，再練土以去除土中的空氣。

02

成形

四種不同的成形製坯方式，將形成截然不同的味道。

成形製坯的方式，根據時代與窯舍而有不同。除了小的器物可以手捏成形，另外還可分為四種方式。根據大小與形狀，製作的量來區分的成形方式。

手捏土條

先將黏土壓平成底，然後再把黏土搓成泥條狀繞圈堆積而上成形。此種方法可製作壺等器具。

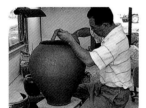

土板

將黏土壓成板塊狀成形的方法。配合所製作器具，切下形狀與大小，再做接合成形。

壓模

將黏土壓入石膏模型中成形。模型有內型與外型的使用。

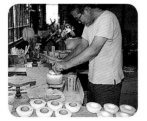

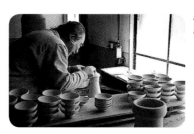

拉坏

將黏土放在拉坏機上，利用旋轉離心力製坏成形。適合製作生產相同器具時使用。

08
燒成

以高溫、長時間燒製是為燒成階段。陶瓷器外表的釉藥，經燒成溶解而形成玻璃質膜。

穴窯 位於在斜坡上，但窯舍本身是在地下，或是只有一半在地下。古瀨戶等作品皆是使用穴窯。

登窯 相連的燒成室。在唐津首度使用此種燒窯。因為可大量生產而普及。

燈油窯 在最近由於登窯的燃料難以取得，因此改變成使用燈油窯與瓦斯窯。

09
釉上彩

彩繪。在一次燒成之後進行。

10
完成

釉上燒是在八百度左右燒製完成。

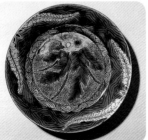

06
釉下彩

用於青花瓷與繪唐津等器物，在素燒後、施釉之前所做的彩繪，稱之為釉下彩。青花瓷是使用吳須（鈷藍色的釉藥）、繪唐津是使用鐵釉。

07
施釉

釉藥燒成之後，會在陶瓷器表面形成玻璃質，可強化器具。有多種釉藥類別與施釉的方式。

03
裝飾

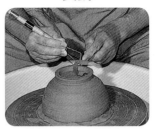

將成形的黏土於半乾之際，利用轆轤等工具加工修飾，如削成圈足、雕成三島模樣或是鑲嵌紋樣等。

04
陰乾

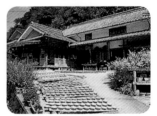

將成形之後的作品，放於陽光下使其乾燥。

05
素燒

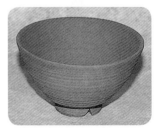

確實乾燥之後再進行素燒階段。這是為了增加強度，以及使下一階段的彩繪和施釉更加容易。

讓器物更加華麗的彩繪與釉藥

白瓷 はくじ
白色的坯土施用半透明釉藥，以高溫燒製的瓷器，李朝白瓷被視為珍品。

青瓷 せいじ
中國所發明的青瓷，使用含有微量氧化鐵的釉藥，在還原燒成時顯色為青綠色。

為瓷器增添艷麗色彩的上繪

象徵上繪的彩繪瓷器，鮮豔又引人注目，多彩的技法是日本足以向世界誇耀的傳統工藝。

染錦 そめにしき
以青花瓷燒成之後，再施以彩繪的技法。柿右衛門式樣最有名。彩繪也稱作錦。

金襴手 きんらんで
在彩繪等紋樣之上，加上金箔或是金泥，是強調豪華的技法。

青花瓷 そめつけ
素坯以鈷藍色釉藥進行釉下彩繪，然後再施以透明釉燒製而成。

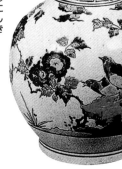

172

陶瓷器的魅力，受到釉藥與彩繪裝飾的影響很大。彩繪的豪華與精妙，不同釉藥所做出來的質地，讓即使是原本很熟悉的器具，也會在仔細欣賞端詳後，感受到以前沒發現的獨特之處。當欣賞、使用這些釉藥與彩繪的作品時，如果能先了解彩繪的基本技法，以及釉藥的性質，將會增添不少樂趣。

鐵釉天目茶碗·美濃燒·私人收藏
照片提供：岐阜縣陶瓷資料館

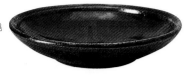

飴釉櫸掛流中缽·益子燒

天目抹茶碗·瀬戶燒

鐵釉 てつぐすり
還原方式是由藍變成綠色，氧化方式則是由黃變成茶色。如果含大量鐵份的話，將由褐色變成黑色等多彩的釉藥。

主要的釉藥

釉藥因成份不同，以及氧化燒成或還原燒成的差異下，可顯現多種不同的顏色，用以增添陶器的裝飾性。

稻草灰茶碗·會津本鄉燒

青織部扇形缽
美濃燒

木灰釉角盤·瀬戶燒

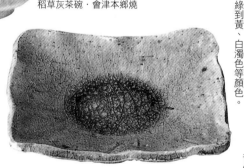

灰釉 はいぐすり
灰釉是以松或是稻草等植物灰燼為原料的釉藥。能夠顯現由綠到黃、白濁色等顏色。

織部釉 おりべゆう
呈現織部燒鮮活的綠色釉藥，是土灰釉加上氧化銅的混合物。以氧化燒成而顯色。

青織部州濱手付缽·美濃燒

志野茶碗·美濃燒

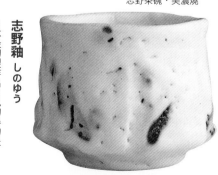

志野釉 しのゆう
日本最初製作出白色陶器的是志野獨特的長石釉。以高溫燒製時，會顯現乳白色。

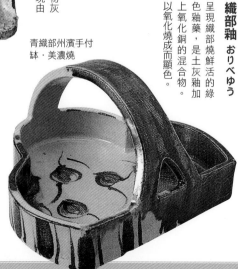

國家圖書館出版品預行編目資料

日本名窯陶瓷圖鑑／成美堂出版編集部 編；沈文訓 譯 – 初版. – 台北市：積木文化出版：家庭傳媒城邦分公司發行，
民96（2007），176面；17x23公分──（游藝館：10） ISBN 978-986-7039-13-2（軟精裝） 1.陶藝-日本
938.0931　　　　　　　　　　　　　　　　　　　　95009512

游藝館 10

日本名窯陶瓷圖鑑

原著書名／やきものの事典─全国産地別やきものの見方・楽しみ方
作　　者／成美堂出版編集部 編
專業審定／呂嘉靖
譯　　者／沈文訓
責任編輯／王正宜
特約編輯／賴佩吟（部分）

發 行 人／涂玉雲
總 編 輯／蔣豐雯
副總編輯／劉美欽
行銷業務／黃明雪、陳志峰
法律顧問／台英國際商務法律事務所　羅明通律師
出　　版／積木文化
　　　　　台北市104中正區民生東路二段141號5樓
　　　　　電話：(02)25007696　傳真：(02)25001953
　　　　　官方部落格：http:// www.cubepress.com.tw
　　　　　讀者服務信箱：service_cube@hmg.com.tw
發　　行／英屬蓋曼群島商家庭傳媒股份有限公司城邦分公司
　　　　　台北市民生東路二段141號2樓
　　　　　讀者服務專線：(02)25007718-9　　24小時傳真專線：(02)25001990-1
　　　　　服務時間：週一至週五上午09:30-12:00、下午13:30-17:00
　　　　　郵撥：19863813　戶名：書虫股份有限公司
　　　　　網站：城邦讀書花園　網址：http://www.cite.com.tw
香港發行所／城邦（香港）出版集團有限公司
　　　　　香港灣仔駱克道193號東超商業中心1樓
　　　　　電話：852-25086231　傳真：852-25789337
　　　　　電子信箱：hkcite@biznetvigator.com
馬新發行所／城邦（馬新）出版集團
　　　　　Cit　　(M) Sdn. Bhd. (458372U)
　　　　　11, Jalan 30D/146, Desa Tasik, Sungai Besi,
　　　　　57000 Kuala Lumpur, Malaysia.
　　　　　電話：603-90563833　傳真：603-90562833

封面設計／呂宜靜
內頁構成／葉若蒂
製　　版／上晴彩色印刷製版有限公司
印　　刷／東海印刷事業股份有限公司

城邦讀書花園
www.cite.com.tw

2007年（民96）03月08日初版
2009年（民98）12月20日初版4刷
YAKIMONO NO JITEN
© SEIBIDO SHUPPAN 2004
Originally published in Japan in 2004 by SEIBIDO SHUPPAN CO., LTD.
Chinese translation rights arranged through TOHAN CORPORATION, TOKYO.

Printed in Taiwan

積木文化

104 台北市民生東路二段141號2樓

英屬蓋曼群島商家庭傳媒股份有限公司城邦分公司 收

地址

姓名

請沿虛線摺下裝訂，謝謝！

積木文化

以有限資源·創無限可能

編號：VD0010C　書名：日本名窯陶瓷圖鑑

讀者回函卡

積木文化

　　積木以創建生活美學、為生活注入鮮活能量為主要出版精神。出版內容及形式著重文化和視覺交融的豐富性，出版品包括珍藏鑑賞、藝術學習、工藝製作、居家生活、飲食文化、食譜及家政類等，希望為讀者提供更精緻、寬廣的閱讀視野。

　　為了提升服務品質及更了解您的需要，請您詳細填寫本卡各欄寄回（免付郵資），我們將不定期寄上城邦集團最新的出版資訊。

1. 您從何處買本書：_____ 縣市 _____ 書店

　　□書展　□郵購　□網路書店　□其他 _____

2. 您的性別：□男　□女　您的生日：_____ 年 _____ 月 _____ 日

　　您的電子信箱：_____

3. 您的教育程度：1.□碩士及以上　2.□大專　3.□高中　4.□國中及以下

4. 您的職業：1.□學生　2.□軍警　3.□公教　4.□資訊業　5.□金融業　6.□大眾傳播　7.□服務業

　　8.□自由業　9.□銷售業　10.□製造業　11.□其他 _____

5. 您習慣以何種方式購書？1.□書店　2.□劃撥　3.□書展　4.□網路書店　5.□量販店

　　6.□美術社/手工藝材料行　7.□其他 _____

6. 您從何處得知本書出版？1.□書店　2.□報紙　3.□雜誌　4.□書訊　5.□廣播　6.□電視

　　7.□其他 _____

7. 您對本書的評價（請填代號　1非常滿意　2滿意　3尚可　4再改進）

　　書名 _____ 內容 _____ 封面設計 _____ 版面編排 _____ 實用性 _____

8. 您購買藝術珍藏鑑賞類書籍的考量因素有哪些：(請依序1～7填寫)

　　□作者　□主題　□攝影　□出版社　□價格　□實用　□其他 _____

9. 您購買雜誌的主要考量因素：(請依序1～7填寫)

　　□封面　□主題　□習慣閱讀　□優惠價格　□贈品　□頁數　□其他 _____

10. 您喜歡閱讀哪些藝術類雜誌或書籍？

11. 您希望我們未來出版何種主題的藝術珍藏鑑賞類書籍：

12. 您對我們的建議：
